Renzo Piano,
un regard construit

© Éditions du Centre Pompidou, Paris, 2000
ISBN : 84426-033-0
N° d'éditeur : 1116
Dépôt légal : janvier 2000

Renzo Piano,
un regard construit

Exposition présentée
au Centre Pompidou, Galerie Sud
19 janvier-27 mars 2000

**Centre
Pompidou**

Centre national d'art et de culture
Georges Pompidou

Jean-Jacques Aillagon
président

Guillaume Cerutti
directeur général

Werner Spies
directeur du Musée national d'art moderne-
Centre de création industrielle

Bernard Blistène
directeur adjoint

Exposition conçue par
Renzo Piano avec **Giorgio Bianchi**

Commissaire
Olivier Cinqualbre
conservateur au Centre Georges Pompidou

L'exposition
« Renzo Piano,
un regard construit »
a bénéficié du soutien de

DAIMLERCHRYSLER

Nous tenons tout d'abord à adresser
nos chaleureux remerciements
à M. Hans-Jürgen Baumgart
de la société Daimler-Benz AG,
qui a soutenu ce projet depuis l'origine

Ces remerciements s'adressent également
à M. Wolf-Dieter Dube,
directeur des Musées de Berlin,
et à son successeur M. Peter-Klaus Schuster
ainsi qu'à M. Andreas Lepik,
en charge de la présentation
de l'exposition à la Neue Nationalgalerie

Que les artistes et institutions qui ont contribué
par leurs prêts à la réalisation de l'exposition
trouvent ici l'expression de notre profonde gratitude :
Christo et Jeanne Claude
Susumu E. Yasko Shingu
Mark di Suvero
Kan Yasuda
Musée de l'Homme – Christian Coiffier, Pierre Robbe

Nous remercions vivement les entreprises,
ingénieurs et bureaux d'études
qui ont apporté leur collaboration au projet :
Ove Arup & Partners, Londres
Campolonghi Italia, Massa Carrara
Intergroup, Parme
NBK Keramik GmbH, Emmerich
Lend Lease Development Pty Ltd., Sydney

et tout particulièrement
Tecno SpA et iGuzzini Illuminazione

ainsi que tous les membres des équipes génoises
et parisiennes du Renzo Piano Building Workshop

Sommaire

Avant-propos
7 Jean-Jacques Aillagon **8** Manfred Genz **9** Werner Spies

11 *Introduction*
Olivier Cinqualbre

Essais **15** *Parcours de la méthode* **25** *Leçons d'urbanité* **32** *Cultiver le sensible*
Françoise Fromonot Thierry Paquot Marc Bédarida

Catalogue **43** *La « grande mostra »*
ou le jeu des trois familles
Olivier Cinqualbre

Projets réalisés
notices par Rémi Rouyer

l'invention

53 Premiers travaux 1965-1973

57 Pavillon itinérant IBM,
1983-1986

61 Stade San Nicola, Bari,
1987-1990

65 Aéroport international
du Kansai, baie d'Osaka,
1988-1994

69 Complexe de services,
Nola (Naples),
1995- en cours de réalisation

73 Espace liturgique
consacré au Padre Pio,
San Giovanni Rotondo
(Foggia), 1991- en cours
de réalisation

77 Tour de bureaux et immeuble
d'habitation, Sydney,
1996- en cours de réalisation

l'urbanité

83 Reconversion de l'usine
Lingotto, Turin, 1983-1995

87 Requalification du vieux port,
Gênes, 1985-1992

91 Siège de la Banca popolare
di Lodi, Lodi (Milan),
1991-1998

95 Centre national
d'art et de culture
Georges Pompidou,
Paris, 1971-1977

99 Reconstruction du quartier
de la Potsdamer Platz,
Berlin, 1992-1999

le sensible

107 Musée de la Menil Collection,
Houston, 1982-1986

111 Rétrospective Calder,
Palazzo a Vela, Turin, 1982

115 Espace musical pour l'opéra
Prometeo, Venise et Milan,
1983-1984

119 Immeubles à usage
d'habitation, rue de Meaux,
Paris, 1987-1991

123 Centre culturel
Jean-Marie Tjibaou,
Nouméa, Nouvelle Calédonie,
1991-1998

127 Agence RPBW, Punta Nave,
Vesima (Gênes), 1989-1991

131 Musée de la Fondation
Beyeler, Bâle, 1992-1997

Projets en cours
extraits d'entretiens
avec Renzo Piano

138 Rome
Auditorium, Rome, 1994-

140 Il Sole 24 ore
Siège du groupe éditorial,
Milan, 1998-

142 Dallas
Musée de sculpture
en plein air, Dallas, 1999-

144 Cologne
Grand magasin, Cologne, 1999-

146 Harvard
Musées d'art de l'université
Harvard, Cambridge, 1997-

148 Klee
Musée Paul Klee, Berne, 1999-

150 Hermès
Immeuble de la filiale japonaise,
Tokyo, 1998-

Annexes 152 Les projets et leurs équipes

155 Chronologie des principales réalisations

156 Bibliographie sélective

Certaines expositions constituent des rencontres, des instants de révélation, de découverte mutuelle entre un artiste et une institution, une ville, un public. D'autres s'inscrivent, en revanche, dans la logique d'une permanence historique, d'une heureuse nécessité. L'exposition que le Centre Pompidou consacre aujourd'hui à Renzo Piano, concepteur avec Richard Rogers, il y a près d'un quart de siècle, de son bâtiment, relève à l'évidence de cette dernière catégorie.

Depuis l'ouverture du Centre, en 1977, l'établissement et l'architecte ont eu à cœur de nourrir collaborations, attention et intérêt au devenir de l'autre. Renzo Piano a ainsi participé activement à l'évolution, à l'adaptation, à la modernisation du bâtiment, depuis la création de la salle Garance et de la Galerie Sud, l'extension de l'Ircam, la réalisation de l'atelier Brancusi, jusqu'au réaménagement général du bâtiment qui vient de s'achever et auquel il a particulièrement contribué en redessinant le forum et les terrasses.

À l'invitation du Centre Pompidou, il a également participé à sa programmation en concevant notamment la scénographie des expositions « Jean Prouvé » et « Manifeste ». Il a, enfin, pris l'initiative de soutenir et d'accompagner le développement des collections du Centre Pompidou en procédant, comme Richard Rogers, à des dons généreux de documents et maquettes d'architecture.

Au-delà des épisodes de cette relation entre l'architecte, le bâtiment, l'institution qui l'habite et le public qui la fréquente si abondamment, il faudrait aussi parler du sentiment qui y préside, un sentiment si particulier, fait de complicité, de fidélité, d'humour, de sensibilité et même de tendresse.

Dans ces conditions, où Renzo Piano eût-il pu inaugurer l'exposition qui vient porter sur son œuvre un « regard construit » et constituer comme un point d'étape de sa prestigieuse carrière internationale sinon au Centre Pompidou ? Par quel homme de l'art le Centre Pompidou eût-il pu entamer le cycle des grandes expositions qu'il consacrera, au cours des prochaines années, aux créateurs - et notamment aux architectes majeurs de notre temps - sinon par Renzo Piano ?

Après le Centre, après Paris, l'exposition, rendue possible par le soutien de DaimlerChrysler, que je tiens ici à remercier, partira pour la Neue Nationalgalerie de Berlin. Après Renzo Piano, c'est à Raymond Hains, à Jean Nouvel, à Daniel Buren que le Centre rendra hommage dans le cadre d'une programmation qui donne résolument la priorité à la diffusion de la création contemporaine auprès du plus large public. Mais c'est ensemble que le Centre et Piano fêtent le passage à l'an 2000, et la joie d'un bâtiment retrouvé, à nouveau partagé.

Jean-Jacques Aillagon
Président du Centre Georges Pompidou

L'exposition « Renzo Piano, un regard construit » ne se limite pas à donner une vision rétrospective de l'œuvre de l'architecte italien mondialement connu et apprécié, elle montre également comment il aborde l'architecture à l'aube du millénaire. En ne se focalisant pas sur le seul aspect architectural de son travail, elle s'attache aussi à montrer les relations que ce créateur entretient avec d'autres formes d'art - peinture, musique, littérature.

Le parrainage que DaimlerChrysler a voulu accorder à cet événement n'est pas seulement lié au fait que Renzo Piano a été l'architecte de l'immeuble Daimler-Chrysler sur la Potsdamer Platz de Berlin, l'un des plus importants chantiers de la fin de notre siècle. Ce soutien vise également à promouvoir une manifestation qui promet de prendre position de façon exemplaire sur la question de l'architecture de notre temps et de son rapport avec la société et la culture.

La notoriété de Renzo Piano remonte au début des années soixante-dix, à son coup de génie pour « Beaubourg » - le futur Centre Pompidou -, conçu en collaboration avec l'Anglais Richard Rogers. Sa réputation n'a fait que se confirmer par la suite avec des ensembles d'habitation, des immeubles de bureaux, des constructions expérimentales... Il s'est illustré aussi par ses travaux de restauration, étendus parfois à un quartier entier, qu'il s'agisse de lieux de culte antiques ou chrétiens, ou de bâtiments industriels « légendaires ».

D'autres réalisations prestigieuses, comme le gigantesque aéroport du Kansai dans la baie d'Osaka, ou le musée de la Menil Collection, à Houston, jalonnent sa carrière.

Dans les années quatre-vingt-dix, parallèlement aux projets du Centre culturel kanak, à Nouméa, et du musée de la Fondation Beyeler, près de Bâle, Renzo Piano a assumé avec conviction une tâche énorme en prenant la direction architecturale du complexe de la Potsdamer Platz, asseyant ainsi sa réputation à l'échelle internationale. Ces travaux ont été conduits avec une attention permanente à l'essentiel comme aux détails : choix des matériaux, nouvelles solutions technologiques... Tout cela avec une profonde sensibilité d'artisan, avec intelligence, avec raffinement. Et ce, ne l'oublions pas, grâce à des intuitions lumineuses. En témoignent les édifices proprement dits aussi bien que les environnements et paysages qu'il a su créer autour d'eux.

Renzo Piano est sans conteste l'un des plus grands architectes de notre temps, un visionnaire audacieux, mais aussi un artiste sensible, pour qui l'Homme est la mesure de toute chose. Que l'être humain se sente bien constitue sa préoccupation principale. Lauréat, en 1998, du Pritzker Price - le prix international d'architecture le plus réputé -, Renzo Piano a vu son œuvre couronnée comme elle le méritait.

Manfred Gentz
Membre du directoire DaimlerChrysler AG

Au terme d'une campagne de travaux sans précédent dans sa – relativement – courte mais néanmoins riche histoire, le Centre Pompidou rouvre ses portes. Le Musée national d'art moderne retrouve son public, ses murs – hors lesquels il n'a cessé de s'exprimer pendant la période de fermeture du Centre –, ses espaces. Des espaces considérablement agrandis, rénovés, repensés, pour présenter un parcours de l'art du XXe siècle dans sa totalité chronologique, unique au monde par sa richesse et sa dimension transdisciplinaire, où se rencontrent arts plastiques, arts graphiques, architecture, design, photographie, cinéma, vidéo...

Les lieux dévolus aux expositions temporaires – celles-là mêmes qui, pendant vingt ans, ont constitué l'élément peut-être le plus déterminant du succès public du Centre et de son rayonnement international – ont également été réaménagés. Ils vont accueillir une programmation qui aborde la totalité des domaines dont le Centre, et plus particulièrement le Musée national d'art moderne, ont la responsabilité. Pour inaugurer cette programmation – car se posait évidemment de manière cruciale la question de savoir à quel créateur en reviendrait l'honneur –, nous avons choisi un architecte, Renzo Piano.

Que le Musée place ainsi l'art de construire en exergue signifie bien que sa présence est un élément déterminant de son identité. L'architecture constitue à ce titre un pan essentiel de ses collections – de Tony Garnier, Pierre Chareau, Le Corbusier, à Jean Nouvel, Rem Koolhaas ou Toyo Ito – et l'un des territoires qu'il a vocation prioritaire à explorer dans le cadre de ses activités d'exposition, de recherche, de débat, d'édition...

Renzo Piano est l'un de ceux qui, par ses réalisations, a largement contribué à l'évolution de l'architecture muséale : outre le bâtiment du Centre, en témoignent le musée de la Menil Collection, à Houston, et celui de la Fondation Beyeler, près de Bâle, où lumière et discrétion des dispositifs techniques apparaissent comme les éléments clés du projet. En témoigneront sans doute les projets de musée qu'il conçoit aujourd'hui à Berne, Cambridge, Chicago et Dallas. En lui consacrant cette exposition, il s'agit à la fois de rendre hommage à l'un des architectes majeurs de notre temps – qu'attachent au Centre des liens de fidélité et de complicité anciens et forts –, et de porter sur son travail un regard raisonné, un regard distancié, un regard construit. Une double démarche, donc, faite d'intimité et de distance, de connivence et de recul, et dont je ne doute pas qu'elle permette au public de percevoir, à travers le crible thématique inédit et fécond qu'en propose Renzo Piano, toute la richesse technique, urbaine et poétique de son œuvre.

Werner Spies
Directeur du Musée national d'art moderne -
Centre de création industrielle

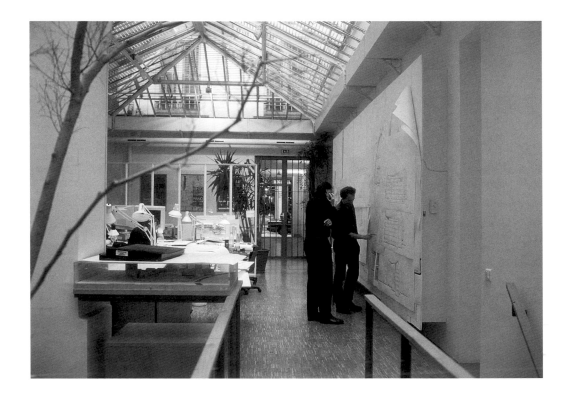

Introduction

Lorsque, fin 1997, se dessine la perspective d'une exposition au Centre Pompidou, le Renzo Piano Building Workshop s'apprête à inaugurer deux réalisations aussi éloignées dans l'espace qu'elles le sont par leur contenu et leur forme : Berlin et Nouméa. Pour la nouvelle capitale allemande, il s'agissait de reconstruire le quartier de la Potsdamer Platz – le défi de ce chantier gigantesque consistant à faire surgir du néant un morceau de ville entier, à répondre à la commande par une œuvre qui se situe bien au-delà de la seule maîtrise technique, budgétaire, temporelle du programme. À l'autre bout de la Terre, à Nouméa, s'achevait le Centre culturel Jean-Marie Tjibaou ; dans une Nouvelle-Calédonie marquée par les événements tragiques qu'elle venait de connaître, le Building Workshop avait eu pour mission de célébrer la culture kanake en mêlant tradition et innovation, en donnant corps, plus que jamais, au génie du lieu.

Ces deux réalisations magistrales vont quelque peu éclipser l'inauguration de la Fondation Beyeler, à Bâle, ou celle du Centre national de la science et de la technologie d'Amsterdam, et peut-être faire oublier que les projets au long cours, telles la Cité internationale de Lyon ou la reconversion de l'usine Fiat-Lingotto, poursuivent leur route. Et c'est sur le continent américain, à Washington, que le 17 juin 1998 Piano reçoit le grand prix d'architecture, le Pritzker Price. Même si son œuvre n'avait nul besoin de Berlin et de Nouméa pour se voir récompensée, ces réalisations viennent à point nommé pour donner encore plus de crédit à une consécration internationale. En effet, l'art de bâtir ne pouvait mieux s'incarner que dans ces deux figures extrêmes : l'abri – les « cases » de Nouméa – et la ville – le « morceau » de Berlin. L'architecture s'y montre dans toute sa capacité à conjuguer l'universel et le particulier, à prendre en compte le passé de chacun des deux sites pour l'inscrire dans l'histoire avec sensibilité et intelligence.

Deux ans plus tard, au moment où l'exposition « Renzo Piano, un regard construit » est sur le point d'ouvrir à Paris, quelle est l'actualité du Building Workshop ? Assurément, la plus brûlante est celle qui consiste à achever, pour la réouverture du Centre Pompidou, le 1er janvier 2000, le réaménagement du forum. Les agences de Gênes et de Paris suivent également les grands projets qui sortent de terre comme l'espace liturgique consacré au Padre Pio, dans les Pouilles, ou

l'ensemble tour de bureaux et immeuble d'habitation de Sydney – des réalisations d'autant plus attendues qu'on en connaît plus ou moins les grandes lignes. Et, dans cette attente, il y a l'impatience de la découverte, l'inquiétude d'une éventuelle déception, le souhait de voir se renouveler la surprise qu'avaient créée des œuvres précédentes. Qui sait, d'ailleurs, si l'intérêt et l'étonnement ne viendront pas de projets de moindre ambition, dont il a été fait moins de cas, et sur lesquels l'information est rare ? Car c'est bien ce à quoi nous a habitués Piano, depuis une trentaine d'années, avec ce parcours qui prend des allures d'aventure, et qui lie autant qu'il les traverse deux, voire trois, générations d'architectes.

On voit combien, en peu de temps, entre les prémices et le moment de l'inauguration, le contexte dans lequel se prépare une exposition peut évoluer. Pour le Renzo Piano Building Workshop, son caractère éminemment éphémère la place dans un autre rapport au temps : dans une activité qui suit son cours – des projets qui s'enchaînent, des opérations menées de front à des états d'avancement différents, une alternance d'études et de chantiers qui implique une judicieuse répartition du travail entre les équipes – l'exposition apparaît comme un moment suspendu... Et, pour celle qui nous occupe, il s'agit de donner à voir la production passée, mais à travers la grille de lecture du moment, de saisir le travail en cours par un arrêt sur image.

Renzo Piano appartient à notre univers architectural depuis l'aventure de « Beaubourg » vécue avec son confrère Richard Rogers. Un concours qu'ils remportent en jeunes inconnus, une réalisation qu'ils mènent en grands professionnels. Publications et expositions ont jalonné le parcours qui s'en est suivi ; interviews et articles ont abondé à chaque fin de chantier. La carrière se déroule sous nos yeux, l'œuvre nous semble alors connue, le personnage familier. Et pourtant, si l'itinéraire a été maintes fois retracé – les origines, la formation, les premières recherches et les maîtres de toujours, les concours gagnés et les commandes réalisées, les sollicitations qui émanent du monde entier –, l'œuvre n'a suscité que peu d'études ou d'analyses d'ensemble. Certes, le corpus des commentaires est pléthorique, à la mesure de l'activité du Building Workshop, mais chaque réalisation s'y voit disséquée en elle-même et simplement inscrite à ce titre dans la chronologie de

la production. L'œuvre dans son intégralité, dans sa plénitude, semble décourager, en tout cas jusqu'à aujourd'hui, la critique. Sans doute intimide-t-elle par son envergure, déroute-t-elle par sa singularité. Les opérations éditoriales conduites par l'agence (la dernière en date étant la publication de *Carnet de travail*) ou les initiatives extérieures « agréées » (telles les différentes versions de l'œuvre complète), rendues possibles par une alimentation substantielle en informations et iconographie, laissent peut-être aussi à penser que tout, ou presque, est dit. Dans le premier genre, Renzo Piano s'exprime, évoque les rencontres avec les lieux comme avec les personnes, raconte les projets comme des histoires, parle de l'architecture vécue en se gardant de théoriser sa pratique. Dans le second, la production de l'agence est longuement couchée sur le papier, impossible catalogue raisonné d'une activité qui échappe au seul critère artistique, ouvrage de fond sans cesse augmenté de volume en volume.

Pour qui s'intéresse à l'œuvre de Piano, ces publications se présentent comme une référence essentielle. Mais si elles constituent des sources précieuses et peuvent nourrir l'analyse, elles ne sauraient, par leur nature même, y suppléer. C'est précisément à cet exercice d'analyse que le présent catalogue entend se livrer. Signalons au préalable que, d'emblée, Renzo Piano a compris notre démarche, a tenu à nous laisser l'entière maîtrise de l'ouvrage, n'intervenant que lorsque nous lui avons demandé de commenter lui-même les opérations les plus actuelles qu'il conduit avec ses collaborateurs de Paris et de Gênes. Construction du livre, choix des auteurs et de l'équipe de graphistes, sélection de l'iconographie, etc., tout a été travaillé dans la liberté la plus totale. Et quand bien même cela ferait partie des règles du jeu, nous lui savons gré de s'être jamais immiscé dans un projet qui le concerne pourtant au premier chef.

L'objet éditorial particulier avec lequel nous souhaitions accompagner l'exposition pouvait s'orienter de diverses façons, car la matière est riche et autorise de multiples approches ; nous voulions également qu'il s'adresse aussi bien au « grand public » qu'aux « spécialistes », tout en étant conscients de la difficulté à cerner ces catégories parfois convenues. Parmi les formules possibles, nous avons choisi de renouer avec celle du catalogue, à la fois mémoire, prolongement et enrichissement par l'écrit de ce « moment » en quoi consiste la

chose exposée. L'ouvrage reprend donc à son compte l'articulation en trois familles – « l'invention », « l'urbanité », « le sensible » – ces trois lignes de force que l'architecte a dégagées d'une réflexion personnelle sur l'ensemble de son travail. À tour de rôle, trois chercheurs y proposent leur lecture de l'œuvre de Piano à travers chacun des trois thèmes. À lire Françoise Fromonot analysant celui de l'invention, on voit bien à quel point cette part d'imagination technique est capitale : motivation des tout premiers travaux, devenue une constante – qu'elle porte sur les structures ou sur la paroi, les matériaux, le « rationalisme climatique », ou les dispositifs spatiaux –, elle apparaît comme la raison d'être de son architecture. Entre le caractère urbain d'un édifice et l'urbanité dont il peut témoigner, il y a une distinction qu'explicite Thierry Paquot, qui pointe l'attention portée au lieu par Piano et souligne ce qui en est résulté depuis l'aménagement du plateau Beaubourg jusqu'à la reconstruction du quartier de la Potsdamer Platz, à Berlin. Traitant le délicat sujet du sensible, Marc Bédarida choisit d'entamer son essai par une évocation des relations de travail qu'entretient Piano avec ses collaborateurs comme avec ses clients. La notion de sensible, il la relève pour la première fois à l'œuvre dans le musée de la Menil Collection, à Houston, et s'attache à préciser ce qu'elle peut recouvrir par la suite dans le travail du Building Workshop : le souci permanent de la matière, du « grain » des surfaces, de la transparence, de la légèreté, de la présence de la nature...

Avec « La "grande mostra" ou le jeu des trois familles » on pénètre dans les coulisses de la préparation de l'exposition. On y perçoit la place qu'occupe ce projet à part entière au sein de l'agence, comment il s'apparente à une commande d'architecture, comment il est mené à bien. C'est également à travers leur appartenance à chacune de ces familles que les réalisations sont présentées par Rémi Rouyer, ces « notices d'œuvres », aussi concises que possible, ne visant pas à l'exhaustivité. Quant aux projets en cours, ils ne pouvaient être décrits que par Piano lui-même : certains n'ont quitté le stade des intentions que depuis peu, quelques-uns connaissent des évolutions conséquentes, l'un est mis en sommeil par le commanditaire, un autre encore doit rester secret pour répondre aux impératifs du client, certains, enfin, sont parvenus aux rives du chantier. Se glisser dans l'actualité du Building Workshop,

observer, sans l'interrompre, le travail des équipes en charge de ces projets, n'a été possible que grâce à l'adhésion et à la compréhension de chacune d'entre elles. La sélection de l'iconographie a bénéficié de la compétence de Stefania Canta, qui, à Gênes, a la haute main sur les archives photographiques ; œil exercé de l'agence, elle s'est cependant abstenue de nous guider dans nos choix. Quant à la maquette du présent ouvrage, elle devait se distinguer de celle des publications précédentes portant la signature de Piano : marquer sa différence tout en présentant la même architecture, c'est ce à quoi se sont appliqués les graphistes de c-album, Jean-Baptiste Taisne et Tiphaine Massari, en faisant leur ce projet.

Il fut un temps où certains se sont posé la question « Piano est-il architecte ? » ; il fut un temps, également, où d'autres n'ont pas su discerner l'originalité de sa démarche tant ils préféraient ne voir en lui qu'un représentant parmi d'autres du high-tech ; naguère, il était de bon ton de ne retenir de l'œuvre de Piano que les exploits des débuts, d'historiciser sa production pour lui nier toute contemporanéité, de ne regarder qu'avec dépit ses réalisations récentes et d'en affirmer le caractère dépassé. Il est vrai que la permanence de l'activité, la qualité constante de la production, le nombre délibérément restreint des opérations, mais de très haute valeur, peuvent rendre envieux. La singularité même du personnage peut irriter. Bien qu'il occupe une place de premier plan sur la scène internationale, Renzo Piano n'a pas fait école : il n'a ni élèves ni épigones. Il n'a pas été enseignant, préférant former des professionnels au sein de son agence. Mais ce qu'il transmet, c'est ce que lui-même a retiré des maîtres qu'il s'est donné, à savoir démarche et méthode. Ainsi, son architecture demeure-t-elle unique, préservée de toute copie purement formelle.

L'homme Piano croit au progrès. À une époque où, dans le champ de l'architecture, cette croyance semble s'être éteinte avec les ultimes représentants du Mouvement moderne, il peut apparaître anachronique. Mais sa foi à lui n'est pas, comme au début du siècle, le fruit d'une fascination pour le monde de l'industrie ; ou, comme à présent, pour celui des sciences. Elle n'est pas non plus messianique, ni idéologique. Elle se fonde sur le seul postulat que la construction n'est pas nécessairement immuable, qu'elle peut participer aux évolutions qui affectent l'ensemble de la sphère productive. Plus que tout, elle le conforte dans sa volonté d'insuffler dans chaque projet une part d'invention. Mettre à l'épreuve, repousser les limites, trouver la ligne ténue entre ce qui n'était pas possible hier et qui l'est devenu aujourd'hui, entre ce qui ne l'est toujours pas maintenant mais que l'on pressent effectif demain, c'est cela qui constitue un des moteurs de l'agence.

Le progrès n'a de sens que si les hommes peuvent en retirer les bénéfices. Cette leçon, le jeune Piano l'a sans doute retenue au moment de la reconstruction de l'Italie, au lendemain de la guerre. L'architecte en sait le bien-fondé dans son propre domaine. Plus largement, il sait que si le projet est validé par le chantier, le bâtiment, lui, l'est par le sort que lui réservent ses usagers. À la différence de celles que souhaitent bien des architectes, les photographies des réalisations du Building Workshop sont peuplées. La vie est là. Et la réussite de l'architecture peut aller jusqu'à produire ces images qu'affectionne Piano, où l'édifice s'efface devant les hommes.

Olivier Cinqualbre
Commissaire de l'exposition

Parcours de la méthode

Françoise Fromonot

« Je suis parti de la technique pour prendre progressivement conscience de la complexité de l'architecture en tant qu'espace, expression et forme[1] », déclare Renzo Piano dans le prologue à *Carnet de travail*, son ouvrage le plus récent. Qui examine aujourd'hui son œuvre est frappé par la formidable présence d'un imaginaire technique que trente années de carrière n'ont pas entamé. Cette architecture est pétrie de références, manifestes ou implicites, au monde pragmatique de l'invention constructive ; d'allusions immédiates ou diffuses aux objets de l'industrie, au mode de pensée et de travail des ingénieurs. Elle proclame ses affinités avec les grandes infrastructures de la révolution industrielle, qu'il s'agisse des usines et manufactures (la carcasse de fer du Centre Pompidou), des gares (la gigantesque halle métallique de l'aéroport du Kansai, la station de métro de Gênes sous ses arches d'acier), des galeries de métal et de verre du XIXᵉ siècle (les passages couverts de la Cité internationale de Lyon et du quartier de la Potsdamer Platz à Berlin). Elle révèle des accointances avec les recherches constructives de ce siècle (les structures tridimensionnelles de ses premières usines) comme avec ses utopies (le dôme géodésique de la salle de réunion du Lingotto). Elle trouve son inspiration dans des mécanismes purement utilitaires, dans des dispositifs de production qui doivent leur beauté à la simple expression de leur fonction : les serres (le tunnel transparent du pavillon itinérant IBM, l'agence de l'architecte à Vesima, près de Gênes), les hangars (ses premières maisons de Cusago), les containers et les engins de levage (l'aquarium et la bigue de Gênes, aux grands mâts hérissés, le funiculaire de Punta Nave). Elle emprunte souvent ses images et ses solutions techniques à des domaines connexes : la construction navale (les galbes du centre commercial de Bercy 2, près de Paris), la lutherie (la caisse de résonance de la salle en bois démontable de l'espace musical conçu pour l'opéra *Prometeo* de Luigi Nono), l'aéronautique ou la navigation. Et reste finalement méfiante à l'égard des sources de l'architecture prises à l'Architecture.

La science du concret

Cet optimisme technologique se confirme à la consultation des ouvrages consacrés à Piano, qui émanent tous, peu ou prou, de son agence. Au fil des pages apparaissent toujours, presque au même titre que les images des réalisations, celles de *la* réalisation, de ce processus

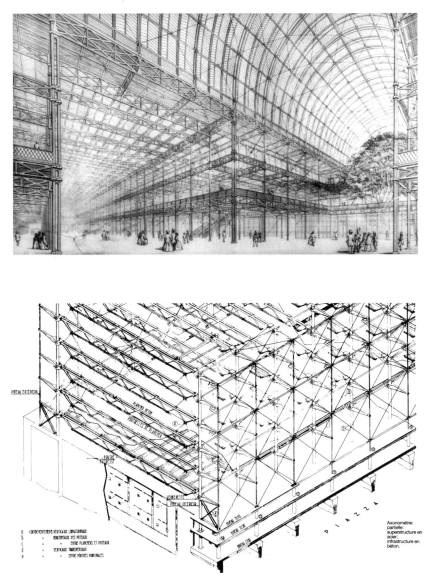

par lequel l'architecture prend corps et qui s'enclenche quand débute un projet. Aucun bâtiment n'est jamais montré sans que soit retracée sa genèse, sans que soient relatés le voyage, l'exploration qu'auront été son élaboration. « Car bâtir des projets est bien une aventure, dans laquelle on s'embarque afin de connaître et d'apprendre, en acceptant l'imprévisible[2]. » Quelques croquis ramènent aux premières idées, aux principes ; les illustrations montrent les tests, les ajustements, expliquent la fabrication et le montage, mettent à l'honneur les gestes et les machines. Chacune de ces

Joseph Paxton,
Crystal Palace,
Londres, 1851

Centre Georges Pompidou,
Paris, 1971-1977 ;
principe de la structure,
axonométrie partielle

1. Renzo Piano, *Carnet de travail*, Paris, Éditions du Seuil, 1997, p. 13.

2. *Ibid.*, p. 10.

opérations est un aboutissement en soi, qui a contribué à la cohérence de l'ensemble. L'aveu des tâtonnements, l'inventaire des pièces, la mise à nu des ossatures pourraient briser le charme, l'exposé didactique amoindrir l'héroïsme du résultat. Au contraire, ils en amplifient l'impact. Ce retour sur les étapes clés de chaque projet, ce cheminement rétrospectif qui déconstruit en quelque sorte l'objet qu'il vient d'engendrer, est bien une forme d'analyse qui prend le processus comme discours. *Faire* de l'architecture n'est pas pour Piano un vain mot, et il ne manque jamais de rappeler que cette dimension est inscrite en lui : « Il me plaît de penser que l'architecte utilise la technique dans le but de créer une émotion – une émotion artistique, précisément. [...] Quand on écoute les grands musiciens, on s'aperçoit que leur technique est tellement ancrée en eux qu'elle a été comme métabolisée[3]. »

L'empreinte de cet univers technique se retrouve dans le fonctionnement de l'agence. Une incursion dans la méthode et dans les lieux montre à quel point cette référence, qui nourrit sa philosophie et conditionne ses formes, influence l'organisation du travail et le vocabulaire – à commencer par le nom de l'agence : « Building Workshop », atelier de construction. L'appellation peut paraître étrange, affectée ou faussement modeste, pour désigner une entreprise de plus de cent personnes, architectes pour la plupart, qui brasse quantité d'affaires d'une ampleur parfois colossale. Si le terme *building* joue sur l'ambiguïté entre bâtiment et construction, *workshop*, qui associe travail en commun et boutique, désigne l'échoppe où se pratique le patient artisanat qu'est pour Piano le métier d'architecte. L'esprit de l'atelier se fonde sur l'apprentissage, la motivation des jeunes recrues, la capacité à s'identifier à une équipe, l'engagement total de ceux qui entrent dans la famille. Le Workshop est soudé autour de son fondateur et d'un noyau de fidèles – architectes, ingénieurs, maquettiste – qui lui appartiennent depuis longtemps, parfois depuis l'origine. Il est réparti sur deux sites, Paris et Gênes (Vesima), dans des locaux dont l'atmosphère est empreinte de la fascination de Piano pour les lieux de l'industrie. La cour couverte de l'atelier parisien, la serre de celui de Vesima sont deux ruches isolées du monde où s'élabore un protocole empirique recommencé à chaque projet, qui interroge les contraintes comme les solutions : il n'y pas de conventions, tout semble à conquérir.

Ce processus est mené en parallèle à différentes échelles, et les résolutions d'ensemble passent par l'invention de ce qui semble être des détails. L'atelier de Gênes regorge d'échantillons, de maquettes en vraie grandeur. Comme l'artisan, là encore, Piano a besoin de vérifier sur prototypes – vingt, trente, s'il le faut – ses

intuitions et ses études. On sent qu'il envie Jean Prouvé quand celui-ci expliquait qu'un croquis donné à la fabrication se traduisait par un premier prototype dans son bureau le lendemain. La conception des pièces et des matériaux se fait d'ailleurs en collaboration étroite avec les entreprises, et le Workshop en a même introduit le principe dans les marchés publics, afin de faciliter la

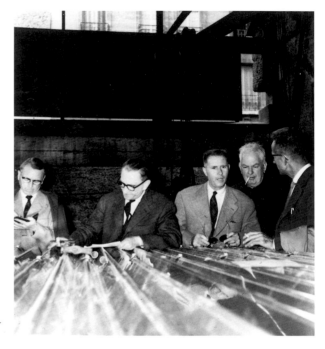

procédure d'appel d'offres. Le passage de la représentation à la simulation met les composants à l'échelle de la main, de tout le corps, et plus seulement à celle de la tête, limitant autant qu'il est possible la part d'abstraction, donc d'incertitude. Sur une photographie souvent publiée, Piano et ses assistants posent avec assurance sous une arche entière du pavillon IBM. Ce souci constant de tester au plus près la réalité, d'éliminer l'équivoque, de dépasser le caractère elliptique des codes graphiques comme des modèles réduits vise à éclairer aussi bien l'agence que le client en éprouvant une solution par-delà les calculs et les dessins. La requête d'Ernst Beyeler pour que soit montée une travée complète de sa future Fondation aura abouti à la refonte totale du projet envisagé. Afin de pouvoir décider, il faut tout énoncer, traquer les sous-entendus, ne jamais risquer l'interprétation. Un bâtiment est un dernier prototype, le test ultime d'une série d'options qui seront approfondies, adaptées ou remises en jeu dans les prochains projets. Les hypothèses ne valent que si elles sont vérifiées, validées par la réalisation. Ce qui explique sans doute pourquoi les livres initiés par l'atelier Piano ignorent la plupart des projets abandonnés, des esquisses sans suite et des concours perdus. Au Workshop, l'architecture est d'abord la science du concret.

3. *Ibid.*, p. 12.

Jean Prouvé
et Alexander Calder
(à droite, de face)

L'atavisme d'un constructeur

Piano l'a répété à maintes reprises : il était fils, petit-fils, neveu et frère de constructeurs, et c'est peu à peu qu'il est devenu architecte. De fait, l'aventure qui est la sienne est une patiente conquête de la forme par la matière, de l'espace par la technique – rien que de très naturel pour qui croit à l'évolution plus qu'au progrès. De même que ses bâtiments répercutent dans leur globalité les propriétés des pièces qui les constituent, l'ensemble de son parcours fait écho à celui de chacun des projets qui le composent. Son idéal profondément organique aura conduit même sa carrière. Les origines de ce penchant pour la « culture du faire », ainsi qu'il nomme cette habitude, revendiquée, de soumettre la réflexion à la fabrication physique des choses, sont d'abord à rechercher dans son enfance. Cette culture est celle d'un petit garçon né dans une famille d'entrepreneurs, qui eut toujours « conscience d'être constructeur, comme les enfants du cirque sont conscients d'être nés acrobates[4] ». C'est avec quelques objets symboliques, par un choix d'anecdotes révélatrices, qu'il aime évoquer ce qui lui reste de cette époque. Des « souvenirs du souvenir », comme cette boîte de Meccano à trois étages qui fit son bonheur même quand la perte et la détérioration des pièces l'obligèrent à des montages toujours plus inventifs ; la règle à calcul que son père avait toujours sur lui, dont le simple jeu de curseurs gradués permettait d'effectuer les opérations les plus complexes ; les visites de l'ingénieur venu de Gênes, qui signait les permis ; les achats dans les briqueteries ou le voyage rituel jusqu'au paysage lunaire de Carrare, pour choisir du marbre dans les carrières. Et les chantiers, scène fascinante où s'opérait la transmutation de matières informes et muettes en constructions familières, utiles, dotées de sens. « Pour un enfant de huit ou dix ans, le chantier est un véritable miracle : d'un jour à l'autre, un tas de sable ou de briques se transforme en un mur qui tient tout seul, puis en un grand bâtiment solide, qui peut abriter des gens[5]. »

Découverte, aussi, du pouvoir de qui commande à toute cette magie. Carlo Piano, le père de Renzo, avait fondé avec ses trois frères une entreprise générale, Fratelli Piano, à partir de la petite affaire créée par leur propre père, qui était maçon. Forte d'une soixantaine d'employés dans l'après-guerre, elle construisait des villas, des logements et des usines, tout en produisant elle-même divers matériaux, gravillons et parpaings. L'affaire fut reprise en 1965 par le frère aîné de Renzo, Ermanno, qui en développa considérablement l'activité. Respectueux des lois de l'ascension sociale, qui veulent qu'un fils d'entrepreneur soit constructeur diplômé, Ermanno avait fait des études d'ingénieur à Gênes.

Échappant au destin familial qui lui aurait assigné un rôle symétrique au sein de l'entreprise paternelle, Renzo venait de finir ses études d'architecture au Politecnico de Milan. La galerie de ses héros d'alors regroupe quelques-unes des figures les plus inventives, les moins conventionnelles aussi, de la fin des années cinquante : Pier-Luigi Nervi, Jean Prouvé, Richard Buckminster Fuller, « ces excommuniés », ainsi qu'il les appelle par allusion à leur profil atypique et à la reconnaissance difficile de leurs travaux par les conservatismes professionnels. Pourtant, il reste toujours évasif quant aux enseignements qu'il a retiré d'eux, préférant se les remémorer à l'occasion d'une émotion ou d'un moment de complicité. « La précision » constructive du Petit palais des sports de Nervi, à Rome, tout juste

Pier-Luigi Nervi,
Petit palais de sports,
Rome, 1956-1957

achevé, qui l'avait bouleversé au début de ses études, en 1959[6] ; les « conversations de bistrot » avec Prouvé, dans les années soixante-dix, sur des « détails qui ont l'air parfaitement ridicules, mais qui contenaient quand même tout l'univers »[7], souvenirs qui, en filigrane de l'anecdote, révèlent qu'il a approfondi au contact du génial « tortilleur de tôle » l'intelligence de la construction, l'expérimentation jusque dans la méthode, l'attitude rigoureuse qui conduit à une logique scientifique originale[8]. En Fuller, le fou qui reprochait aux architectes de ne pas se rendre dans les usines d'aviation pour s'enquérir des qualités de leurs nouveaux aciers, Piano dit admirer la dimension de penseur visionnaire plutôt que les capacités de constructeur. Plus qu'une inspiration directe, il aura trouvé dans ces figures des repères et des exemples, et lu dans leurs attitudes les preuves de la légitimité de la sienne.

Les débats qu'a connus l'architecture milanaise pendant ses études ont laissé Piano relativement indifférent. La place de la technologie, attaquée pour son

4. *Ibid.*, p. 13.

5. *Ibid.*, p. 14

6. Voir l'entretien avec Jean-Paul Robert dans *L'Architecture d'aujourd'hui*, n° 308, spécial Piano, décembre 1996, p. 28-35.

7. Voir l'entretien avec Odile Fillion, « Entre la mémoire et l'oubli », dans *Jean Prouvé constructeur*, Paris, Éditions du Centre Pompidou, 1990, p. 221-226.

8. Dans un entretien retranscrit dans *Techniques et Architecture*, n° 350, novembre 1983, p. 21.

Zygmunt Stanislaw Makowski, aéroport d'Heathrow, Londres, 1970 ; hangar pour Boeing 747 en cours de construction

ubiquité, sa dimension démiurgique et sa neutralité idéologique, en était pourtant l'un des thèmes. La tour Pirelli de Gio Ponti, livrée en 1959, ce symbole de l'ère du design industriel dont Nervi avait assuré la conception structurelle, était critiquée par Ernesto Rogers, l'un des professeurs de Piano, rédacteur en chef de *Casabella-Continuità* (revue dont le comité éditorial comprenait Aldo Rossi, Carlo Aymonino, Vittorio Gregotti et Gae Aulenti) et auteur au sein de BBPR de l'autre tour achevée deux ans auparavant dans la capitale lombarde : la Torre Velasca, image-manifeste en faveur d'une urbanité médiévale menacée de disparition par les conséquences de l'expansion économique. En 1964, Piano entre chez Franco Albini, avec lequel il travaille deux ans, tout en suivant quelques chantiers pour son père. Il y apprend à approfondir les détails, à aimer les matériaux, à éliminer le superflu. Il collabore ensuite avec Marco Zanuso, lui-même élève de Rogers et membre de *Casabella*, et enseigne à ses côtés comme assistant. À celui qui adapta le design italien à la production de masse, Piano déclare devoir « une bonne approche du dessin industriel[9] » et une connaissance accrue des rapports entre forme et matière. En 1968, il concevra avec lui la toiture climatique de l'usine Olivetti d'Ivrea.

À l'époque, la scène italienne est partagée entre les tenants du courant technologique, les mouvements radicaux et les partisans d'une architecture qui renouerait avec l'histoire et la culture urbaine – pour mémoire, 1966 fut l'année de la fondation de Superstudio et d'Archizoom, mais encore celle de la parution de *L'Architettura della città* d'Aldo Rossi[10]. Piano se sent également distant de ces différents pôles, et se passionne pour les structures pures par l'intermédiaire des *space-frames,* dont la vogue auprès des ingénieurs a succédé à celle des coques minces en béton. Les structures spatiales procèdent d'une recherche similaire – la conception de couvertures légères dont la stabilité et la tenue seraient liées à leur géométrie – et tirent parti de nouvelles évolutions techniques : les profils tubulaires et la soudure à l'arc. Les nappes tridimensionnelles, répétitives et régulières, plus organiques que les coques, se révèlent également plus compatibles avec les exigences des ingénieurs qui cherchent en outre à intégrer les contraintes de la production industrielle. L'un des grands spécialistes en la matière, l'ingénieur polonais Zygmunt Stanislaw Makowski, vient de construire la plus grande couverture en nappes diagonales au monde pour les hangars à Boeing 747 de l'aéroport

9. R. Piano, *Carnet de travail, op. cit.*, p. 265.

10. Édition française, *L'Architecture de la ville*, Paris, L'Équerre, 1981.

d'Heathrow[11]. Piano lui rend visite à Londres, dans son unité de recherche du Battersea College, pour lui présenter les explorations sur les structures et les matériaux qu'il mène de son côté au sein du Studio Piano.

Partisan déclaré de la collaboration active entre ingénieurs, architectes et entrepreneurs, Makowski invite le jeune Génois à participer à ses séminaires. Une unité de production expérimentale qui réunirait les deux hommes, ainsi que Stéphane du Château, restera à l'état d'intention. C'est à l'occasion d'un de ses séjours londoniens que Piano fait la connaissance de Richard Rogers, neveu d'Ernesto – dont l'usine Reliance, dernière livraison de son association défunte avec Norman Foster, aujourd'hui considérée comme le premier bâtiment high-tech, a obtenu en 1966 une distinction décernée par *Architectural Design*. Rogers a raconté ces premiers contacts avec Piano et la rapide découverte d'affinités (à commencer par leur maîtrise commune de la langue italienne) qui mèneraient à leur association : Piano, relate le biographe de Rogers, « était habité par le même rêve de l'Angleterre qui y avait conduit Nino [Ernesto Rogers]. Pour lui, trente ans plus tard, elle était toujours ce havre de créativité paisible, loin des tourments politiques de l'Italie. De plus, il trouvait les perspectives professionnelles très limitées dans son pays. [...] Sa connaissance des procédés industriels était immense. Lors de longues marches à travers Londres, [Rogers] découvrit qu'ils pouvaient discuter d'architecture avec la même concentration, la même animation, la même complicité que celles qu'il avait connues avec Foster. [...] Le studio Rogers s'était fait une réputation dans l'utilisation virtuose de matériaux que les agences plus traditionnelles tendaient à éviter. Il était devenu le chef de file de cette créativité "alternative" en architecture, qui s'installait aussi dans d'autres domaines. Un nouveau répertoire stylistique se développait, encore limité à l'échelle domestique, ou cantonné au propos théorique. Ses considérations étaient d'abord d'ordre technologique et pratique, et reposaient sur un idéal à la Fuller, celui d'un monde sauvé par l'efficacité de nouveaux projets et de nouveaux matériaux[12]. »

Entre utopie et humanisme

Piano attribue à ses origines génoises son penchant et sa capacité à s'en aller à la découverte de nouveaux horizons, géographiques comme disciplinaires. Il va vivre en Angleterre toute la fin des années soixante. Le groupe Archigram et ses satellites sont désormais installés, particulièrement agissants à l'école d'architecture de l'Architectural Association, où Piano enseigne pendant près de trois ans, côtoyant Peter Cook,

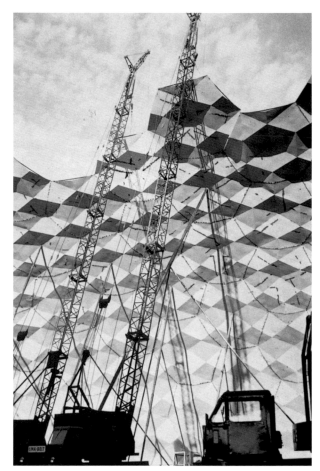

Richard Buckminster Fuller, dôme géodésique, Union Tank Car Company, Baton Rouge, Louisiane, 1958 ; atelier de réparation en chantier

Dennis Crompton et surtout Cedric Price. Le revue la plus stimulante, la plus branchée, est *Architectural Design*, dirigée par Monica Pidgeon, et l'avant-garde anglaise a fait de la contamination de l'architecture par l'enthousiasme technologique l'un de ses chevaux de bataille. En 1969, paraît *The Architecture of the Well-Tempered Environment*. L'ouvrage de Reyner Banham prolonge les conclusions de *Theory and Design in the First Machine Age*, publié neuf ans plus tôt, dans lequel Banham reprochait au Mouvement moderne de n'avoir engendré qu'une révolution de surface, négligeant la question technologique alors qu'il prétendait créer une architecture de l'âge de la machine. Il citait pour le lui opposer le pragmatisme d'un Fuller, sa préoccupation à l'égard de l'« ambiance » et sa croisade pour « réconcilier l'homme et son environnement en exploitant tous les bienfaits de la science et de la technique[13] ». S'appuyant sur sa double formation d'ingénieur aéronautique et d'historien de l'art, le critique anglais propose avec son second livre une relecture de l'histoire de l'architecture à la lumière du rôle des technologies, intégrant de manière provocatrice à cette discipline selon lui trop restrictive ce qu'elle s'était évertuée à minimiser, voire

11. Voir le principal ouvrage de Z. S. Makowski, *Constructions spatiales en acier*, Bruxelles, Centre Belgo-Luxembourgeois d'information de l'acier, 1964.

12. Voir Brian Appleyard, *Richard Rogers, A Biography*, Londres, Faber & Faber, 1986.

13. Reyner Banham, *Theory and Design in the First Machine Age*, Londres, The Architectural Press, 1960, p. 327.

à exclure[14]. Ces considérations, qui débouchent sur une remise en question de la définition et du champ même de l'architecture, ne pouvaient que trouver un écho auprès de Piano : vingt ans plus tard, il rendrait hommage à Banham, rappelant que celui-ci l'avait « rendu sensible à l'autonomie de la pensée[15] ».

Opposé à l'historicisme et, de manière générale, à toute forme de postmodernisme, Piano va faire sa carrière hors d'une l'Italie dominée par le discours de la *tendenza*, mouvance néo-rationaliste regroupée autour des théories de Rossi, et sera longtemps regardé de haut par les cénacles intellectuels auxquels ils n'a jamais voulu appartenir. Si un architecte ne peut se soustraire à la tradition, celle pour laquelle il a opté d'emblée, presque par instinct, est celle du savoir-faire des maîtres bâtisseurs, dont sa famille est l'héritière et son père le représentant. Il revendique le champ technologique comme un domaine de liberté et d'invention, en accord avec ce qu'il considère comme la tendance profonde de son siècle, tout en restant conscient que « l'architecture est un langage, pas un catalogue[16] ». Il y a chez lui l'ambition humaniste de faire revivre la notion de maître d'œuvre dans une acception pleine et entière, sans pour autant renier les enjeux de son époque. Cet idéal, plus proche de celui de la Renaissance que des provocations d'Archigram, fait sans doute qu'il n'adhère qu'à demi aux images ludiques diffusées par les architectes pop, qui confortent les valeurs de la société de consommation en extrapolant jusqu'à la parodie, voire au cynisme, le génie d'une technologie omnipotente. Piano s'intéresse surtout à l'aspect subversif de ces propositions évolutives, qui sapent l'idée établie selon laquelle l'architecture ne serait vouée qu'à produire des objets finis, immuables, jaloux de leur intégrité et indifférents à la vie. C'est en les rendant concrètes qu'il entend les cultiver.

Désintérêt actif à l'égard des considérations académiques sur la perfection formelle ; foi dans les vertus de la connaissance technique, de la production industrielle, de la science, salvatrice et stimulante pour l'imaginaire ; sens de la responsabilité sociale de l'architecte ; adhésion au principe d'interdisciplinarité, qui bat en brèche l'image du créateur solitaire, de l'artiste inspiré, qui ancre l'architecture au quotidien et lui ouvre des perspectives nouvelles : Piano a fait fructifier à un degré rare ces idées fétiches des années soixante qui l'ont formé. Et c'est en revenant sur les expériences d'ingénierie appliquée qu'il a conduites de 1964 à 1968 au sein du Studio Piano que l'on trouvera les racines de

Pavillon itinérant IBM ; maquette et élément de structure, 1983

développements significatifs de son architecture. Ses livres s'ouvrent d'ailleurs toujours sur les quelques pages qui leur sont consacrées, illustrées de clichés en noir et blanc, un peu flous ou rayés, tels des portraits d'aïeux dans un album, témoins des temps qui précèdent une vie. Piano a justement surnommé cette époque « ma préhistoire ».

De son propre aveu, c'est sa passion pour la légèreté qui l'a conduit vers les nappes tridimensionnelles, les résilles et les membranes continues. Il les étudiait alors presque par jeu, défiant la gravité, à la recherche « d'espaces sans forme et de structures sans poids[17] ». En 1969, plusieurs revues présentaient ces recherches, accompagnées de premiers bâtiments, conçus et réalisés avec son frère au sein de l'entreprise familiale : des usines, les bureaux du Studio Piano, le pavillon de l'Industrie italienne pour l'Exposition universelle d'Osaka, dont Kenzo Tange était l'architecte en chef. *Casabella* consacre à ces travaux un long compte rendu[18], tandis qu'en France *Techniques & Architecture* les fait figurer, dans un numéro sous-titré « Structures nouvelles - Industrialisation », entre les gonflables de Kaltenbach ou des Castiglioni, les cellules en plastique Chanéac et les structures de Fuller, Le Ricolais, Emmerich, Prouvé et Du Château[19].

Rationalisme structurel, rationalisme climatique
Éléments de base produits selon plusieurs types, préfabrication, légèreté, maniabilité, facilité de montage : de ces principes partagés avec les ingénieurs qu'il fréquente Piano aura tiré sa conception d'un bâtiment à partir d'un élément générateur, hautement spécifique

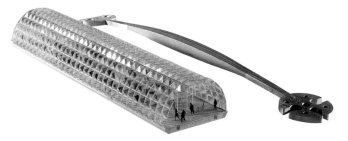

et élaboré. Avec les projets de cette « époque *piece-by-piece* » – ses premières œuvres, Beaubourg, le pavillon itinérant IBM, pour ne citer que les plus marquantes – il s'inscrit pleinement dans la lignée du rationalisme structurel dont il se réclame. Des éléments de base, assemblés, en forment d'autres, d'échelle et de complexité supérieure, dont la répétition engendre une structure continue. L'architecture découle d'une résolution technique fondamentale qui concentre l'effort

14. Voir R. Banham, *The Architecture of the Well-Tempered Environment*, Londres, The Architectural Press, 1969 ; réédité dans une version augmentée en 1984. Voir aussi « Du bâtiment à l'environnement, par le technique », article que Luc Baboulet consacre à l'ouvrage dans les *Cahiers de la recherche architecturale*, n° 42-43, 1998, p. 173-183.

15. R. Banham, « Making Architecture-The High Craft of Renzo Piano », *A+U*, numéro spécial Piano, mars 1989.

16. Cité par R. Banham, *ibid.*, p. 153.

17. R. Piano, *Carnet de travail*, *op. cit.* p. 22.

18. Voir *Casabella*, n° 335, 1969, p. 38.

19. Voir *Techniques et Architecture*, n° 5, juin 1969, p. 96-100.

du projet. L'espace n'est plus le matériau intangible et sacré du modernisme ; il s'incarne dans un volume résultant, libre et adaptable. Multiplié et assemblé, l'élément générateur produit une construction autonome qui suit la logique de ses propres impératifs. Une logique absolue, qui vaut partout, qui s'importe et se déploie sans grande attention aux lieux qui l'accueillent, peut-on objecter. En ce sens, la démarche de Piano contient une forte charge d'utopie, dans l'acception étymologique du terme. Flagrante dans ses premières usines (« le seul lieu dépourvu de complaisance, où l'on fait ce qui est nécessaire à l'état brut[20] ») ou dans sa première agence (une structure expérimentale de 20 m × 20 m, installée sur un terrain vague, aux marges de Gênes, que la municipalité prêtait aux bâtiments d'activités temporaires), elle trouve son apothéose avec l'aéroport du Kansai. Là, le Workshop a fabriqué de toutes pièces un environnement complet sur un territoire inventé. Sur près de deux kilomètres, les alignements de poutres treillis du terminal donnent forme à une machine à circuler, un dispositif de rencontre entre des trajectoires déconnectées du sol et une île artificielle, parfaitement rectangulaire, qui n'avait pas même émergé des flots lorsque Piano s'en fut visiter le « site ».

C'est encore dans ses expériences lointaines sur les charpentes tridimensionnelles qu'il faut rechercher l'origine d'une autre des tendances de Piano, ce rationalisme climatique qui lui fait transformer les toitures en nappes techniques, démultiplier les parois extérieures de pair avec l'attention au confort environnemental de ses bâtiments. Les *space-frames* sont des structures à trois dimensions ; le volume horizontal qu'elles occupent est parcouru de manière homogène par de minces barres de métal qui semblent résulter d'une division organique des poutres massives qu'elles remplacent. La géométrie de ces charpentes se déploie donc dans une épaisseur virtuelle, un matelas d'espace que Piano n'aura eu de cesse d'exploiter d'un projet l'autre, quels que soient les programmes traités. Rentabilisé en volume servant, il permet de libérer l'intérieur des sujétions techniques – contraintes statiques, passage des réseaux –, ce qui favorise la flexibilité d'usage, garante de la capacité de l'architecture « à répondre aux mouvements inéluctables de la vie », et ordonne autour du bâtiment une enveloppe climatique qui fait de lui un véritable environnement.

Ce principe apparaît avec ses premiers bâtiments à usage domestique, en 1970. Les quatre « appartements à plan libre » de Cusago, près de Milan, sont de simples habitacles sans recoupements intérieurs, insérés sous des poutres en acier réticulées dont les extrémités reposent sur deux pignons en maçonnerie.

Le volume compris entre les deux couvertures, externe (celle de la charpente) et interne (celle de l'habitacle), est traité comme une « chambre de compensation » (la formule est de Piano) qui négocie les variations de température et favorise la ventilation. Une réinterprétation du grenier considéré comme un régulateur thermique, dont Piano propose ensuite une version étendue avec les bureaux B&B près de Côme, le premier projet de son association avec Rogers. Le principe de toiture est semblable à celui de Cusago, mais le dispositif est complété par les gaines de fluides, identifiées par des codes couleur, qui circulent dans l'intervalle entre les deux toitures et enrobent deux des façades. L'expression de la continuité structurelle se double donc de celle de la continuité des flux qui desservent en tous points des espaces intérieurs absolument libres. Un embryon de Centre Pompidou, dont la période d'étude chevauche celle des bureaux de B&B : là, c'est une véritable gangue de tuyauteries et de circulations – elles mêmes traitées comme des conduits – qui enserre le bâtiment sur trois de ses faces. Verticalement, elles sont rassemblées dans l'intervalle défini par la

Société B&B, bâtiment administratif, Novedrate (Côme), 1971-1973 ; plan de distribution des réseaux

Centre Georges Pompidou, Paris, 1971-1979 ; façade arrière, coupe-élévation

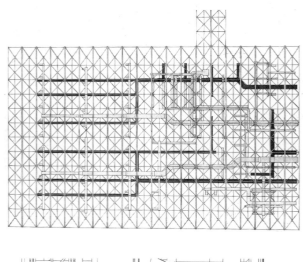

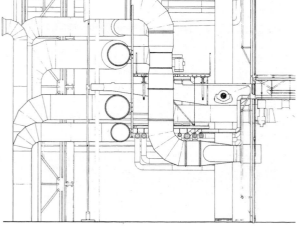

20. Renzo Piano, *Chantier ouvert au public*, Paris, Arthaud, 1985, p. 54.

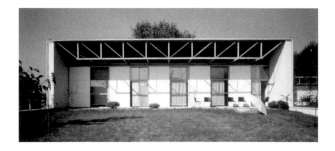

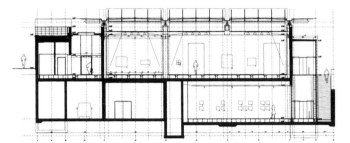

Appartement à plan libre,
Cusago (Milan),
1972-1974

Musée de la Fondation
Beyeler, Reihen (Bâle),
1992-1997 ;
coupe transversale

Musée de la Menil
Collection,
Houston (Texas),
1982-1986 ;
prototype d'un segment
de poutre de couverture

Aéroport international
de Kansai, baie d'Osaka,
Japon, 1988-1994 ;
hall de transit

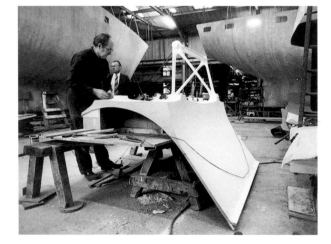

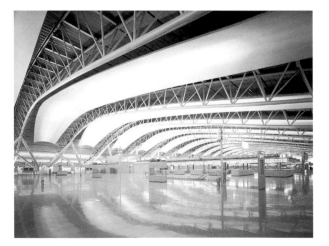

projection des gerberettes, tandis que l'irrigation des plateaux est assurée par des dérivations horizontales courant entre les poutres maîtresses. Le principe d'extension aux réseaux de la réflexion sur la structure est poussé jusqu'à la caricature. Le chantier de Beaubourg sera d'ailleurs marqué par des rencontres, décisives pour Piano, avec des spécialistes de ces deux domaines, issus de l'agence Arup, Peter Rice et Tom Barker. Ce sera le début d'une collaboration étroite avec le premier, qui durera jusqu'à sa disparition, en 1992 ; celle avec le second se poursuit encore.

Avec le musée de la Menil Collection, à Houston, Piano abandonne définitivement l'exhibition des services mécaniques pour compléter son dispositif de nappe structurelle et climatique en lui intégrant l'éclairage naturel. Il dit avoir découvert la beauté de la lumière zénithale comme phénomène architectural avec la structure de son premier atelier. Toujours avec Rice et Barker, il conçoit pour la toiture de Houston la fameuse feuille en ferrociment qui résume la part d'invention du projet, par ailleurs peu démonstratif sur le plan technique. Un élément à rôles multiples que cette plaque ondulatoire, dont la plastique singulière affranchit le nouveau musée de l'esthétique industrielle littérale qui restait celle des bâtiments précédents de Piano. Elle remplace l'aile inférieure de chaque poutrelle en treillis, sert de raidisseur, de brise-soleil et de réflecteur, dissimule les tubes de ventilation et masque l'origine de la lumière – la pellicule de verre qui couvre le dispositif. Multipliées et installées côte à côte, les feuilles forment la nappe sculpturale devenue l'emblème du musée, dont Banham estimait qu'il « rendait sa magie au fonctionnalisme[21] ». Vingt-cinq ans après la tentative paléo-climatique des maisons de Cusago, la boîte à lumière qui couronne le musée Beyeler, à Bâle, précisément baptisée *loft*, donne du grenier technologique une version sophistiquée, plus essentielle et plus pacifiée qu'à Houston, tandis qu'au centre culturel kanak de Nouméa la double couverture des conques canalise l'air qui circule librement entre ses deux couches de bois. Par ailleurs, à Osaka, dans le terminal de l'aéroport du Kansai, la trajectoire des fluides trouve enfin une expression formelle autonome. La gaine de ventilation cesse d'être un conduit standard, dissimulé pour excuser la trivialité de son rôle, ou décoré pour réhabiliter sa fonction. Enjeu du projet, elle devient l'objet d'un projet. Sous la grande vague du terminal, de minces boucliers de Téflon glissés entre les vertèbres de la mégastructure métallique réfléchissent l'éclairage intérieur et guident les flux d'air conditionné dont l'épure a donné forme à la toiture.

21. Voir son article « In the Neighborhood of Art », paru dans *Art in America*, n° 75, juin 1987, p. 124-129, et réédité dans la collection d'essais rassemblée par Mary Banham, Paul Barker, Sutherland Lyall et Cedric Price, *A Critic Writes*, Berkeley / Los Angeles / Londres, University of California Press, 1996, p. 270-275.

De la façade à l'enveloppe

Le dédoublement des parois à des fins climatiques se retrouve dans les façades lorsque la nature du programme – logements, bureaux – oblige à répéter des planchers identiques, étanches, suivant un faible écartement. La stratégie se reporte alors sur la conception de systèmes innovants pour les parois extérieures verticales, une réflexion entreprise lors de l'extension de l'Ircam, à Paris, en 1988, avec la mise au point d'un système de panneaux préfabriqués utilisant la terre cuite. Le principe a été adapté, décliné, perfectionné au fil des projets : les logements de la rue de Meaux, à Paris, la banque de Lodi, la Cité internationale de Lyon. C'est avec le complexe de la Potsdamer Platz à Berlin que le Workshop prolonge encore les pistes ouvertes en la matière, pour aboutir à toute une gamme de façades en simple et double peau répondant aux immenses surfaces à couvrir. La terre cuite a laissé place à une céramique de haute performance, fabriquée à partir de plusieurs argiles et de pierre moulue, un mélange qui accepte l'extrusion en minces baguettes creuses de la largeur d'une trame standard de bureaux. Posées horizontalement, en finition des murs de béton, les baguettes sont espacées devant les fenêtres pour jouer le rôle de brise-soleil. Le recours aux techniques de pointe rend effective la transformation du matériau par excellence de la maçonnerie traditionnelle (généralement synonyme de pesanteur et d'inertie) en parements protecteurs légers, dont la déclinaison permet de préserver l'unité de la façade tout en organisant sa diversité. Vient ensuite la façade climatique double peau, conçue par le Workshop comme une alternative au mur-rideau. Une membrane continue de châssis pivotants est ajoutée à la façade de base, « comme un vêtement supplémentaire[22] ». Elle constitue une étroite serre ajustable qui minimise les déperditions d'énergie et assure une régulation thermique qui s'adapte aux besoins : la climatisation n'est plus indispensable. Le confort intérieur n'est plus dépendant d'une ambiance artificielle, elle-même garantie par des parois scellées ; la mission de l'architecte cesse d'être l'ordonnancement des gaines ou la sélection de vitrages performants. Il ne s'agit plus de conditionner l'air mais de rendre sa maîtrise naturelle, son usage flexible, de chercher la respiration libre plutôt qu'exacte. Ce qui était laissé au domaine technique redevient la prérogative de l'architecture. Une évolution qui trouvera sa mise en forme la plus radicale avec les conques ajourées du centre culturel de Nouméa, traversées par les brises qui en tirent même des sons.

Enfin, le Workshop est l'auteur de toute une série de bâtiments dans lesquels la complémentarité entre façade et toiture s'abolit au profit de la continuité

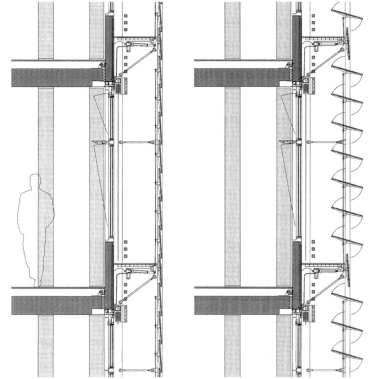

Immeuble du quartier de la Potsdamer Platz, Berlin, 1992-1999 ; façade, principe de ventilation

d'enveloppes galbées, tendues d'un métal brillant qui suggère la minceur et la légèreté. Il faut encore revenir aux recherches fondamentales des débuts de Piano pour expliquer ce tournant, amorcé à la fin des années quatre-vingt, dont le centre commercial de Bercy 2 est la première occurrence (« la baleine »), l'arène de Saitama une tentative interrompue (« la colline »), et « l'oiseau » de l'aéroport du Kansai le plus spectaculaire avatar. En parallèle à son étude des nappes tridimensionnelles, Piano s'était intéressé aux membranes structurelles continues, un domaine d'autant plus fascinant qu'une partie de la jeune génération d'architectes en fait revivre aujourd'hui l'esthétique avec ses *blobs* informatiques. Les formes qu'il avait obtenues, apparemment aléatoires, résultaient en fait de tests poussés sur la rigidité de surfaces ondulatoires de faible épaisseur, impliquant des substances innovantes, afin que « structure et forme engendrent un univers morphologique participant strictement des lois physiques du matériau[23] ». À l'aide de maquettes en plâtre et en tissu extensible, Piano avait étudié des surfaces bosselées dont les dépressions et les renflements se feraient tour à tour support et contenant. Il avait réfléchi à des habitations molles et à une proposition pour le pavillon de la Triennale de Milan, dont les circonvolutions auraient couvert 2 500 m² d'un seul tenant. Pour la construction, ces surfaces pouvaient être divisées en éléments préformés, et la conception incluait aussi celle des machines capables de les produire.

22. Voir *L'Architecture d'aujourd'hui*, numéro spécial Piano, *op. cit.*, p. 71.

23. Voir *Casabella*, n° 335, *op. cit.*, p. 38.

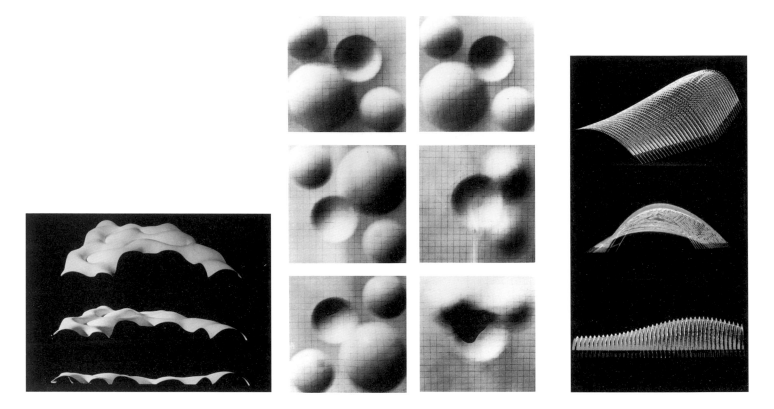

Si les progrès des programmes de calcul et de représentation assistés par ordinateur ont permis au Workshop de revenir à ces surfaces, il n'en va pas de même pour les matériaux : il reste difficile, voire impossible, de fondre en une même substance la structure et son revêtement sur de grandes superficies irrégulières, ce qu'avait déjà prouvé l'incapacité des coques minces en béton armé à résoudre le problème posé par l'Opéra de Sydney, au début des années soixante. À Bercy comme à Osaka, Piano et son associé Nori Okabe ont mis en œuvre une ossature apparente qui rationalise les formes désirées pour l'enveloppe, tout en faisant porter leur effort sur la standardisation en modules de la couverture – un hommage explicite à la solution inventée par Utzon pour Sydney. Les 27 000 écailles de Bercy ont été rapportées à 34 modèles de dimensions différentes ; la carapace du terminal du Kansai a été réalisée à l'aide de 82 000 cassettes identiques en acier inoxydable. Plus que la souplesse d'apparence de cette génération de bâtiments, c'est le contraste entre leur extérieur et leur intérieur qui justifie les métaphores venues à l'esprit pour les caractériser. Du dehors, ils présentent l'intégrité d'un organe ; au dedans, le didactisme d'un écorché. Un contraste obtenu en laissant simplement lisible la raison constructive qui les a engendrés : par sincérité à l'égard du processus, sans doute, mais encore pour le donner à voir et à comprendre afin de réduire la part de domination exercée par la technique.

Piano a toujours contesté l'étiquette *high-tech* qui lui a été apposée – mais la plupart des architectes regroupés sous cette bannière l'ont eux aussi refusée. Une technologie ne peut incarner une esthétique qui resterait nouvelle, puisque, par définition, elle se périme quand elle est remplacée par une autre. Une fatalité dont s'accommode mal l'attachement de l'architecte au geste ancien, symbolique, qu'est l'acte de bâtir. Et, de fait, ses explorations techniques l'auront bel et bien conduit vers une sorte de *bio-tech*, qui propose la jouissance des éléments naturels plutôt que leur révélation par la forme, interroge les notions de progrès et de référence, cherche à repenser l'utilisation des matériaux les plus archaïques à la lumière des procédés les plus modernes, et dessine une réflexion sur le temps, dans toutes les acceptions du mot. Pour lui, faire de l'architecture consiste moins à inscrire une construction dans un site qu'à créer un milieu dans un autre, la limite entre eux n'étant, dans l'idéal, jamais figée, définitive, mais modifiable, fluctuante, réceptive aux changements – usage, climat – susceptibles d'affecter un bâtiment dans l'instant comme dans la durée. C'est bien l'interférence féconde entre sa culture technique et le champ de l'architecture qui aura permis à Piano de « déplacer l'habitude par l'expérimentation, la coutume acceptée par l'innovation savante[24] » : ainsi Reyner Banham définissait-il l'essence de toute opération destinée à « bien tempérer l'environnement ».

24. R. Banham, *The Architecture of the Well-Tempered Environment, op. cit.*, p. 312.

Leçons d'urbanité

Thierry Paquot

On pourrait croire que l'architecte qui construit en ville fait nécessairement une architecture « urbaine », que cela va de soi, qu'il s'agit là d'une évidence, voire d'une obligation. Car, s'il est digne de ce nom, l'architecte ne saurait ignorer la ville et ses qualités, et planter là son bâtiment sans grande attention à ce qui l'entoure. Mais les velléités d'artiste en tourmentent plus d'un, surtout en cette période de « crise de l'art », et conduisent à des comportements narcissiques. « Faire l'artiste » ne consiste pas à se vêtir de noir pour les uns, à porter une lavallière pour les autres, ou encore à se doter de lunettes à la Le Corbusier, mais à considérer que l'homme de l'art – que l'on estime être – est un créateur-total, bien davantage que le compositeur ou le chorégraphe, que son inspiration personnelle et ses seuls talents lui ouvrent les portes de la créativité pour une œuvre unique, mystérieuse. Cet architecte-artiste dissimule ses insuffisances techniques, son ignorance de l'histoire d'un site et des cultures qui s'y sont déployées, l'importance du travail d'équipe, pour magnifier l'acte créatif solitaire, le trait de génie, de son génie. Cette attitude mégalomaniaque de certains subit régulièrement les attaques de ceux qui lui opposent la modestie, l'humilité, « la belle ouvrage » de l'artisan. Et voilà resurgir le vieux couple plus ou moins antagoniste artiste-artisan, où l'artisan apparaît comme une sorte de sous-artiste, honnête, certes, mais sans le brio, le charisme, la fantaisie et ce je-ne-sais-quoi qui émane de l'artiste et le distingue des autres… Or, faut-il le rappeler, l'étymologie grecque du vocable « architecture » confirme qu'il s'agit bien d'*archè* (à la fois le commencement ou l'origine, le commandement ou l'autorité et le principe) et de « tecture », l'acte de faire, de bâtir (en grec, charpentier se dit « *tektonicos* »)[1]. L'architecte est un fabricant qui œuvre pour l'architecture. Parfois avec succès, parfois sans réussite, auquel cas il ne réalise qu'une construction. Ce distinguo entre architecture et construction, nullement péjoratif, se limite à signaler deux registres de nature différente (et, à dire vrai, une solide construction vaut souvent mieux qu'une laborieuse ou prétentieuse architecture…).

Contextes et ambiances

En quoi consiste le travail de l'architecte ? On peut répondre en citant le célèbre propos de Louis Kahn : « Un homme qui fait un travail d'architecture le fait comme une *offrande* à l'esprit de l'architecture… un esprit qui ne connaît ni style, ni techniques, ni

méthode. Il attend simplement ce qui se présente[2]. » On peut également considérer que l'architecte contribue, non pas, comme on l'affirme trop souvent, à l'« aménagement des espaces » en accord avec un lieu, mais à faire advenir l'espace contenu potentiellement dans un lieu.

Ainsi l'espace ne préexiste pas à l'acte de bâtir, il en résulte. D'où sa capacité à enrichir le contexte, lequel ne consiste pas en ce qui est déjà là, avant une quelconque opération constructive ou un chantier particulier (jardin, parking, etc.), mais en ce qui, avec le projet, répond aux attentes du site. Le site espère être questionné par l'architecte, le paysagiste, l'urbaniste, l'aménageur, autant de professionnels qui effectuent des relevés techniques, collectent les informations, puis proposent leur solution au programme. Il lui arrive fréquemment de déchanter, on ne lui a pas demandé ce qu'il souhaitait voir s'installer là[3]. Peut-être ne voulait-il rien d'autre que ce qui s'y trouve déjà. Trop souvent, l'attention au lieu, aux gens et aux choses passe après la prouesse technique, l'impératif économique, le calendrier électoral…

Requalification
du vieux port de Gênes,
1988-1992 ; esquisse

1. Voir Daniel Payot, *Le Philosophe et l'Architecte*, Paris, Aubier, 1982, p. 53 et suiv.

2. Voir Louis Kahn, *Silence et Lumière*, traduction française, Paris, Les Éditions du Linteau, 1996, p. 71. Cette phrase est précédée par celle-ci : « La troisième chose que vous devez apprendre, c'est que l'architecture en réalité n'existe pas. Seul existe le travail d'architecture. » Elle est extraite d'une conférence à la Rice University, « Entretien avec les étudiants », publiée dans *Architecture at Rice 26*, Rice University, Peter C. Papademetriou ed., 1964.

3. Est-ce pour mieux familiariser l'étudiant-architecte avec le site que Lucius Burckhardt a imaginé la promenadologie ? Voir son ouvrage *Le Design au-delà du visible*, Paris, Éditions du Centre Pompidou, 1991, coll. « Les essais », p. 71 et suiv. Voir également son entretien avec Thierry Paquot dans *Urbanisme*, n° 301, 1998, p. 6 et suiv.

Le travail de l'architecte, comme celui de l'urbaniste et du paysagiste, consiste à ménager le lieu, les gens et les choses, autrement dit à en prendre soin... Aussi humble, dérisoire même, qu'elle paraisse, la tâche n'en est pas moins délicate, méritoire. Ménager un lieu ne signifie pas l'occuper avec de nouvelles constructions, mais l'aider à produire du lien social par une intervention subtile, parfois minimale. Ainsi, « faire » de l'architecture comme « fabriquer » de la ville revient à penser le rapport à l'autre, donc à favoriser l'émergence et le déploiement d'une urbanité. En accueillant l'espace, le site génère de l'être-ensemble, c'est-à-dire de la possibilité, pour qui fréquente ce site transformé en lieu, d'être présent au monde et à autrui. Une telle présence ne va pas de soi, elle surgit du désir, et le désir est énergie. L'architecture peut, par le travail de l'architecte, préparer le terrain au désir des humains. Le philosophe Henri Maldiney l'exprime différemment en disant : « L'"Espace", du reste, a d'abord eu le sens d'"espace de temps" et le latin *spatium* évoque une tension, la même qu'exprime dans la même racine celle de *spes*, espoir, attente. Donc, ouvrir de l'espace, c'est ouvrir à la présence, cette présence que chacun de nous est, ou plus exactement que chacun de nous suit[4]. » Plus loin, il précise que « l'espace se présente comme un ouvert qui, en quelque sorte naît, est constitué par une tension. Quel rapport y a-t-il ainsi entre "espace" et "lieu" ? Le lien entre espace et lieu, c'est l'homme. En tant qu'être au monde, il est un être spatial et il est fondateur de lieux[5]. » Ce lieu, ce site, cet espace auxquels contribuent l'architecte et l'urbaniste, sont-ils porteurs d'urbanité ?

Il convient, au préalable, de circonscrire la signification du mot « urbanité ». Terme latin, *urbanitas* possède évidemment la même racine que *urbs*, la ville, mais la ville essentielle, Rome. *Urbanitas* caractérise par conséquent la qualité comportementale de celui qui manifeste, par son aisance, « l'esprit de la ville ». Ainsi l'urbanité[6] est une attitude sociale propre à la vie en ville, et que l'on associe à la politesse, à la douceur[7], même si ce terme renvoie plutôt à la civilité, aux « bonnes manières », à une maîtrise de la langue, etc. L'évêque de Lisieux, Nicole Oresme, a vraisemblablement introduit ce terme dans la langue française en traduisant Aristote, mais sans lui assurer un franc succès. Furetière, dans son *Dictionnaire*, en 1690, en attribue la paternité à l'écrivain J. L. Guez de Balzac, pour qui l'urbanité est la « politesse des anciens Romains ». Alain Pons fait remarquer que dans l'*Encyclopédie* de Diderot et d'Alembert on ne trouve pas d'article « Urbanité », mais une entrée « Urbanité romaine »... À présent, le mot « urbanité » ne correspond plus au seul fait de parler latin avec facilité, ou au comportement poli, raffiné, ouvert, sociable, tolérant qui distingue le citadin du rustre : il indique une qualité relationnelle que favorise le climat culturel de la ville. Le terme n'étant plus strictement réservé au genre humain, certains objets et bâtiments sont considérés comme riches en urbanité. On en arrive ainsi à parler de l'architecture comme d'un acte d'urbanité. Il serait peut-être plus simple de dire de telle architecture qu'elle est « urbaine », autrement dit respectueuse de ses voisins, et surtout hospitalière. Mais, ajouter l'adjectif ne signifie-t-il pas qu'elle pourrait être dépourvue de cette qualité ? En effet quantité de maisons, de bâtiments, de monuments manquent d'aménité, s'affichent orgueilleusement, indifférents aux autres, distants. Le degré d'urbanité d'une architecture dépend donc de son échelle, de son rapport aux bâtiments voisins, de sa relation avec le réseau viaire, de sa façade, de sa couleur, de ce qu'elle laisse dire d'elle en une première et approximative approche phénoménologique, de son humilité rassurante. En fait, il ne s'agit pas de l'urbanité des Romains, mais plutôt de ce que Gustavo Giovannoni, dans un écrit de 1931[8], nomme *ambiente* ; il entend par là que l'urbanité d'une architecture consiste en sa faculté à maintenir et à renforcer l'ambiance dans laquelle elle se niche, le contexte auquel elle apporte sa présence. Françoise Choay considère ce terme *ambiente* « intraduisible en français ». Selon elle, ce mot « désigne les effets heureux sur la perception, de l'articulation des éléments du tissu urbain[9] ». Parler d'urbanité à propos d'architecture ou d'urbanisme revient donc à mesurer leur impact sur le caractère urbain du site qu'ils contribuent à ménager. En ce sens, l'on peut dire que la condition d'urbanité – en ville comme à la campagne – est honorée si le lieu est respecté.

Interrogeons maintenant les principales réalisations architecturales de Renzo Piano. Comme il n'est pas possible, dans les limites de cet essai, de les visiter une par une, d'autant que l'architecte italien confie qu'il ne s'occupe pas d'urbanisme[10], on s'arrêtera sur les ouvrages qui, de fait, présentent une dimension urbanistique, en particulier le Centre Georges Pompidou, à Paris, et l'aménagement de la Potsdamer Platz, à Berlin.

4. Henri Maldiney, « Topos Logos Aisthèsis », *Le Sens du lieu*, ouvrage collectif, Bruxelles, Ousia, 1996, p. 14.

5. *Ibid.*, p. 17

6. Pour ce qui suit, se reporter à l'excellent article « Civilité-Urbanité », d'Alain Pons dans le *Dictionnaire raisonné de la politesse et du savoir-vivre du Moyen Âge à nos jours*, sous la direction de Alain Montandon, Paris, Éditions du Seuil, 1995, p. 91 et suiv.

7. Dans *La Douceur dans la pensée grecque* (Paris, Les Belles Lettres, 1979), Jacqueline de Romilly établit l'archéologie de cette attitude et en explique les conditions de réalisation.

8. Voir Gustavo Giovannoni, *L'Urbanisme face aux villes anciennes*, traduction française, Paris, Éditions du Seuil, 1998, « Introduction » par Françoise Choay.

9. Voir F. Choay, *L'Allégorie du patrimoine*, Paris, Éditions du Seuil, 1991, cité par Patrizia Ingallina dans son article « Progettazione urbana et progetto urbanistico : deux approches du projet urbain en Italie. Discours d'architecte et discours d'urbaniste », *Langages singuliers et partagés de l'urbain*, sous la direction de Philippe Boudon, Paris, L'Harmattan, 1999, p. 133 et suiv.

10. Voir Reine Vogel, « Paris, une idée de la ville, entretien avec Renzo Piano », *Politique internationale*, n° 73, automne 1996, p. 45 et suiv.

Un village médiéval

Le 11 décembre 1969, le président de la République Georges Pompidou décide d'engager la construction d'un musée d'art moderne conjugué à une bibliothèque et à un centre de création industrielle ; le concours international d'architecture est ouvert en décembre 1970[11]. Le jury de neuf membres, présidé par Jean Prouvé, doit se prononcer sur 681 projets – dont 186 français – venus de 49 pays différents. Par 8 voix sur 9, celui de l'équipe Piano-Rogers l'emporte. En 1972, dans un entretien publié dans *Le Monde*, le chef de l'État confirme officiellement la création d'un centre culturel localisé sur le plateau Beaubourg, terrain vague qui, depuis l'entre-deux-guerres, sert de manière informelle de parking. Cinq ans plus tard, le 31 janvier 1977, l'édifice est inauguré. Et, comme l'imaginait Georges Pompidou – il aurait dit en voyant la maquette : « Ça va faire crier » –, les mécontents rivalisent dans la raillerie. Chargé en 1983, par Jean Maheu, alors président du

Centre, d'une sorte d'audit, Michel de Certeau enquête auprès des personnels et des publics, tout comme il évalue les effets du Centre sur le quartier et, plus généralement, sur la ville et son image. Selon lui, Beaubourg « obéit à un modèle urbain », « c'est un laboratoire de l'urbanité publique contemporaine », « un aquarium de la métropolis », en d'autres termes une réussite, non seulement pour ce qu'il contient et offre comme activités et services culturels, mais aussi comme facteur d'urbanité dans un quartier grandement traumatisé par la destruction des anciens îlots insalubres, par la construction du quartier de l'Horloge qui lui tourne le dos, par la proximité du « trou des Halles », etc. Une question, parmi d'autres, mérite à son avis d'être traitée avec soin : celle de la « piazza ». « Cette réussite urbaine, note-t-il, fait figure de mer menaçante autour de l'île Beaubourg. Elle suscite de la part du personnel et du public du Centre des réflexes de peur et de défense, des rumeurs, des appels à la police, etc. Les questions à se poser seraient plutôt : comment le Centre peut-il sortir de son splendide isolement et "habiter" aussi la Piazza ? Quels services peut-il rendre à la foule qui n'entre pas au

11. Voir Olivier Dufour, « L'histoire d'une ambition », *Esprit*, nº 123, fév. 1987 ; Michel de Certeau, « Le sabbat encyclopédique du voir », *Esprit, ibid.* ; Louis Pinto, « Déconstruire Beaubourg. Art, politique et architecture », *Genèses*, nº 6, déc. 1991.

Centre Georges Pompidou, Paris, 1971-1977 ; vue de la piazza

Centre ? Quelles stimulations peut-il en attendre ? » Il est vrai que la piazza appartient totalement au bâtiment, fait corps avec lui, tout comme l'Ircam ou la reconstitution de l'atelier Brancusi. Ces éléments sont indissociables. Renzo Piano précise : « Lorsque nous avons construit Beaubourg avec Rogers [...] il était parfaitement clair dans notre esprit que nous n'avions pas seulement à concevoir un objet architectural, un bâtiment ; il importait de créer un lieu, une piazza [...]. En proposant ce vaste espace en pente, nous avions bien évidemment en tête l'exemple de la place de Sienne [...] le Centre Georges Pompidou est aussi une métaphore de la ville. C'est un lieu aux fonctions multiples. Tandis que dans la ville de la piazza et de la rue l'habitation se mêle au commerce, ici c'est la peinture qui s'unit à la musique, au dessin industriel, au cinéma, et à la lecture[12]... ». Plus loin, il explique que si provocation il y a, ce n'est pas seulement dans la forme ou dans l'usage des matériaux et des couleurs de l'édifice mais dans sa programmation même, qui combinait les circulations, tant verticales qu'horizontales, et suscitait la transparence. À l'époque, l'originalité du programme n'échappe pas à André Fermigier – dont on connaît la férocité des propos et la liberté de parole –, qui ne cesse de saluer, avec quelques réserves, la réussite des concepteurs. Quant à son implantation, il déclare : « Eh bien, l'objet s'est apprivoisé au lieu et a incontestablement évolué vers une intégration plus satisfaisante à l'ensemble du quartier, aux perspectives et à l'échelle des immeubles alentour... » ; plus tard, il salue à nouveau la qualité urbaine de l'édifice et affirme que la piazza est « d'ores et déjà une des grandes places de Paris »[13]. Un des rares sceptiques qui n'ait pas varié dans son appréciation sans illusion du Centre Pompidou, Jean Baudrillard, considère que son succès – le fameux « taux de fréquentation » des comptables des pratiques culturelles – résulte d'un détournement. « Les masses s'emparent de l'objet architectural à leur façon et si l'architecte ne s'est pas lui-même détourné du programme, les usagers se chargeront de lui rendre cette destination imprévisible qui lui fait défaut. Il y a là une autre forme de radicalité, involontaire celle-là. » Plus loin, il précise sa position sur l'architecture : « Pas de vérité là-dedans, pas de valeur esthétique transcendante. Rien dans la fonction, rien dans la signification, rien dans le projet, rien dans le programme – tout est dans la littéralité. Un exemple ? Beaubourg. Ça parle de quoi, Beaubourg ? D'art, d'esthétique, de culture ? Non : ça parle de circulation, de

stockage, de flux, que ce soit d'individus, d'objets ou de signes. Et cela, l'architecture de Beaubourg le dit très bien, littéralement : c'est un objet culturel, un monument culturel du désastre obscur de la culture. Ce qui est fantastique, même si c'est involontaire, c'est que ça donne à voir en même temps la culture et ce à quoi a succombé la culture, ce à quoi elle succombe de plus en plus – à la perfusion, à la surfusion et à la confusion de tous les signes[14]. » Baudrillard ne se préoccupe pas de savoir si Beaubourg construit une ambiance, dans le sens de Giovannoni, il se place sur un autre terrain, celui du « crime parfait[15] », quand le simulacre se substitue au réel et devient à proprement parler « la » réalité. Pour celles ou ceux qui croient encore en la possibilité d'une prise sur le réel, qui pensent que le travail de l'urbaniste ou de l'architecte peut contribuer à consolider de l'urbanité, tout comme il peut être au contraire criminogène, le Centre Pompidou – qui ne relève pas de l'architecture monumentale comme la nouvelle Bibliothèque nationale, avec sa non-façade et ses déambulations intérieures – est hospitalier. Renzo Piano n'encourt guère la contradiction lorsqu'il explique que « Beaubourg est tout le contraire du modèle technologique de la ville industrielle : c'est un village médiéval de 25 000 personnes – celles qui le fréquentent en moyenne chaque jour. Toute la différence réside dans son développement en hauteur : son plan est vertical et non horizontal. Les places se superposent et les rues sont transversales[16]... » C'est sa complexité, la possibilité de nombreuses combinaisons d'activités ou de non-activités qui fait ressembler ce bâtiment à un quartier d'une petite ville, un quartier animé, plutôt qu'à un village – surtout de 25 000 habitants ! Cette dimension architecturale et cette densité d'individus sont précisément urbaines. Le piéton que je suis l'observe régulièrement, tout comme il constate qu'une autre réalisation de Renzo Piano ne l'est guère, urbaine, le centre commercial de Bercy 2, cette inexpressive « baleine » qui semble échouée, passive, éteinte, à proximité de deux fleuves, la Seine et l'autoroute. Certes, cette périphérie du douzième arrondissement est sinistre, et les bâtiments « fonctionnels » que l'on a posés là ont l'air accablés. L'automobiliste croit qu'il s'est trompé de chemin et cherche à s'enfuir de ce quartier sans aucune qualité, et le piéton s'imagine, dans le meilleur des cas, dans un piètre remake d'un film de Jacques Tati. Il en va tout autrement de la rue de Meaux, située non loin de la gare de l'Est et dont le nom est probablement lié à la construction, au siècle dernier, de la ligne de chemin de fer entre Paris et cette ville. Rue au passé « populaire » – elle date des anciennes

12. Voir R. Vogel, « Paris, une idée de la ville... », art. cité

13. Voir André Fermigier, *La Bataille de Paris. Des halles à la pyramide. Chroniques d'urbanisme*, Paris, Gallimard, 1991, coll. « Le Débat », édition préparée et présentée par François Loyer. Parmi les articles consacrés au Centre Pompidou et repris dans cet ouvrage, rappelons ceux publiés par *Le Nouvel Observateur* (21 sept. 1970, et 24 janv. 1972), p. 175, 241, et ceux parus dans *Le Monde* (18 janv. 1977, 1er fév. 1977, 10 janv. 1978), p. 317, 321, 332. Dans « Beaubourg et ses abords ou l'art urbain du "mentir vrai" » (*Urbanisme*, nº 172, 1979), Marcel Cornu, lui aussi, applaudit la réussite urbanistique de Beaubourg et le travail de « chirurgie esthétique » effectué sur les façades et le revêtement des rues moyenâgeuses.

14. De Jean Baudrillard, revenu à plusieurs reprises sur *L'Effet-Beaubourg* (libelle publiée en 1977 aux éditions Galilée), mentionnons le texte le plus récent, « Vérité ou radicalité de l'architecture », *AMC*, nº 96, mars 1999, conférence d'ouverture de la Biennale d'architecture de Buenos Aires (nov.-déc.1998).

15. Voir J. Baudrillard, *Le Crime parfait*, Paris, Galilée, 1994

16. R. Piano, *Carnet de travail, op. cit.*, p. 40.

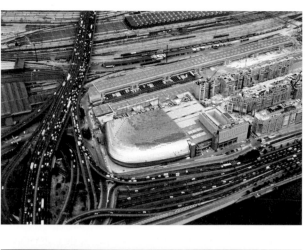

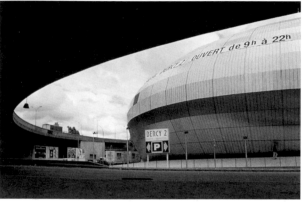

commanes de Belleville et de La Villette –, elle est légèrement coudée, et les façades de ses immeubles à l'architecture ordinaire cohabitent tranquillement. Aussi le parti de l'architecte a été le bon : ne pas provoquer une quelconque révolution esthétique en y installant un bâtiment-manifeste, mais offrir une architecture contemporaine capable de complicité avec ses voisines. Les 220 appartements sont répartis dans de petits immeubles entourant un jardin central planté de bouleaux. Piano a refusé qu'une voie de circulation publique traverse la parcelle, comme le prévoyait le plan initial, persuadé que la qualité urbaine d'un ensemble de logements dépend de son rapport à la rue d'une part, et du bien-être des habitants d'autre part. Ce bien-être n'a pas à subir systématiquement le partage, il faut parfois le protéger, l'enclore. D'où le jardin, d'usage privé, mais dont on devine la présence. Le calme, comme l'agitation, appartient à l'ambiance de la ville. Le jeu des contrastes hiérarchise le degré de plus ou moins grande urbanité d'un bâtiment ou d'un quartier. Trop de l'un neutralise l'autre en effaçant le rapport de tension. Ce subtil équilibre n'étant jamais gagné d'avance, l'architecte a choisi de mettre de son côté la franchise de la couleur et l'élégance des matériaux. Incontestablement, la réalisation de la rue de Meaux s'accorde à ce qui l'entoure et fait avec, fait « contexte ».

Un morceau de ville

Le cas du projet de la Potsdamer Platz, à Berlin, est bien différent de celui du Centre Pompidou : la nouvelle capitale allemande est une ville plus étendue et relativement moins peuplée que Paris ; l'architecte a quelque vingt ans de plus et de nombreuses réalisations très variées à son actif, certaines très urbaines comme le Môle de Gênes, l'ex-usine Fiat Lingotto à Turin ou la Cité internationale de Lyon. La Potsdamer Platz, à la jonction des deux parties de la ville désormais réunifiées, jouxte la célèbre porte de Brandebourg. Ce quartier central a été obstinément bombardé au cours de la chute du régime nazi, et par la suite abandonné et tourmenté par la présence obsédante du mur de séparation entre deux villes, entre deux mondes. À la fin de la guerre, Hans Scharoun imagine d'y implanter le Kulturforum, énorme complexe comprenant un musée d'art contemporain (la Galerie construite par Mies van der Rohe), le Philharmonique de Berlin et la Bibliothèque nationale (qu'il dessine lui-même). Quoique inachevé, l'ensemble marque considérablement cette zone. D'une certaine manière, il lui donne le ton. Comment ignorer non seulement de tels monuments, mais aussi les symboles qu'ils véhiculent ? Le travail de Piano consiste à faire avec. Avec de l'existant qu'il n'a pas choisi. Avec des terrains vagues. Avec des tracés

Centre commercial
de Bercy 2,
Charenton-le-Pont,
1987-1990 ; vue aérienne

Centre commercial
de Bercy 2 ;
vue à hauteur de piéton

Immeuble à usage
d'habitation, rue de Meaux,
Paris, 1987-1991 ;
vue de la cour intérieure

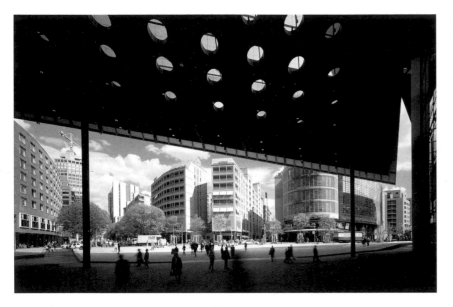

Reconstruction du quartier
de la Potsdamer Platz,
Berlin, 1992-1999 ;
vue générale
de la nouvelle place
depuis le casino-théâtre

Reconstruction du quartier
de la Potsdamer Platz,
Berlin, 1992-1999 ;
maquette d'ensemble

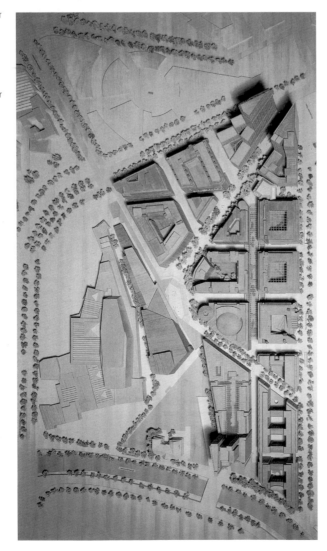

de voies de circulation qui tiennent compte de la coupure de la ville. Avec un passé encore plus lointain que la construction du Mur et un présent quelque peu cafouilleux, qui hésite entre la postmodernité – déjà vieille – et une architecture contemporaine, plutôt modeste. Piano s'aperçoit que « les vides de Berlin dégageaient une énergie incroyable, comme les trous noirs dans l'espace[17] » et qu'il faut partir de ces « vides », les aider à exprimer les tensions qu'ils abritent, qu'ils renferment, non pas comme autant de menaces de dislocation du territoire, mais comme des forces porteuses du renouveau. Il y a même un « vide » qu'il convient de ménager pour en faire une place. La place est possibilité de rassemblement, de rencontre, de partage. Elle est urbaine, par nature, c'est sa mission, sa finalité. Mais pas n'importe où ! Nous connaissons tous des places qui ne sont pas à leur place, des places qui satisfont la vacuité d'un non-lieu à défaut de servir la plénitude d'un vide heureux. « La nouvelle place prévue par le projet, explique Renzo Piano, joue un rôle de charnière entre la Alte Potsdamer Strasse et le Kulturforum ; c'est le pivot de l'intervention aussi bien du point de vue formel que du point de vue de la fonction urbaine[18]. » Il est prématuré d'applaudir à la réussite urbaine de cette future place, mais il est certain que l'architecte-urbaniste a été particulièrement attentif à réunir la plupart des ingrédients (magasins, restaurants, théâtre, hôtel, logements, etc.) indispensables à l'expression de l'urbanité. Espérons que les traitements du sol et le mobilier urbain soient moins prétentieux que ceux des Champs-Élysées, à Paris, par exemple, et tablent sur l'aménité et non pas sur la solennité, d'autant que cette place doit être accueillante vingt-quatre heures sur vingt-quatre... On est en droit de le penser puisque l'architecte du *masterplan* a pris la précaution de préconiser le même revêtement en terre cuite – comme « élément unitaire au-delà même de notre aire de projet[19] » – aux autres architectes de ce nouvel ensemble urbain, Arata Isozaki, Hans Kollhoff, Lauber et Wöhr, Rafael Moneo et Richard Rogers.

Homo urbanus

À lire ses déclarations et ses textes, Piano ne s'embarrasse pas d'analyses conceptuelles ou d'argumentations théoriques ; il craint qu'elles obscurcissent ce qu'elles devraient éclairer, que bien souvent le jargon l'emporte sur la justesse du propos, et qu'il est préférable de faire que d'ergoter – un « faire », précisons-le, qui ne va pas sans un « penser ». Même si, à l'instar d'un essayiste qui indique ses sources dans des notes de bas de page, il pourrait évoquer tel architecte, tel philosophe, tel

17. *Ibid.*, p. 196.
18. *Ibid.*, p. 200.
19. *Ibid.*, p. 204.

écrivain qui, d'une manière ou d'une autre, l'ont non seulement aidé à penser, mais aussi à réaliser ce faire, Renzo Piano préfère certainement qu'on le juge sur ses réalisations. Pourtant je ne peux m'empêcher de relever non pas des influences, revendiquées ou non, mais des proximités intellectuelles, des affinités. Fils de constructeur, son milieu d'élection est le chantier. La matière – le contact physique avec les matériaux – et la sensibilité – la perception du monde environnant par les cinq sens – sont les deux principales sources de la connaissance auxquelles il semble attaché. D'autant qu'à ses yeux l'espace est *immatériel*, il n'est pas donné, il est à révéler par le jeu complexe des émotions. D'où l'impossibilité pour lui de définir une fois pour toutes une architecture ou d'édicter un urbanisme et, à l'inverse, la nécessité de confronter une sensibilité en éveil à une démarche constructive. Je vois donc là une attention au lieu digne d'un Christian Norberg-Schulz, une relation à l'histoire que ne renierait pas Giulio Carlo Argan ou encore Gustavo Giovannoni, un respect pour la beauté des matériaux et des formes ordinaires en architecture, à la manière de Giancarlo de Carlo. La liste est à compléter selon que l'on observe les habitations de la rue de Meaux, à Paris, ou le centre culturel Jean-Marie Tjibaou, à Nouméa.

Renzo Piano est-il un architecte et un urbaniste soucieux de l'urbanité ? C'est incontestablement un *homo urbanus* attentif à la qualité de civilisation que la ville transmet à ses habitants, et préoccupé par l'éparpillement de son territoire qui met en danger l'urbanité-à-l'œuvre dans la ville même. La ville européenne est depuis plusieurs décennies secouée par les transformations provoquées par le déploiement des technologies nouvelles et par les profondes mutations qui assaillent le mode de vie de chacun. Que reste-t-il de cette ville-là dans celle qu'on nous impose à présent ? Quelle(s) action(s) l'architecte peut-il conduire afin d'en préserver les meilleurs côtés tout en accompagnant certains développements irréversibles ? N'est-il pas obligé d'abdiquer face à la suprématie de l'image, ainsi que le réclament la promotion immobilière ou l'impératif de la mode ? Comment résister tout en innovant ? Face à ces questionnements salutaires, l'architecte accoste sur la rive de l'éthique et, une fois encore, se mêle de ce qui le regarde, le devenir de la Cité, le devenir urbain du monde et de l'être. *Ethica*, « morale », du grec *êthikos*, dérivé de *êthos*, « manière d'être », c'est bien de cela qu'il s'agit, c'est bien cela qui est en jeu, c'est bien dans ce rapport à autrui que se construit l'humanité de l'humain, tout comme s'édifie, brique après brique, la Babel de nos espérances.

Reconstruction du quartier de la Potsdamer Platz, Berlin, 1992-1999 ; le plan d'eau à l'extrémité de l'immeuble Debis

Cultiver le sensible

Marc Bédarida

« Nous étions des garçons mal élevés... ». C'est par cet aveu confondant que Renzo Piano commente aujourd'hui l'aventure du Centre Pompidou ! Ce faisant, il semble avaliser une partie des critiques adressées dès l'origine au projet – qu'il s'agisse de sa nature, de son esthétique, de son insertion dans la ville –, mais aussi vouloir gommer l'image d'enfant terrible de ses débuts professionnels, du temps où il était trop occupé à prouver ou à démontrer. Il tient à s'expliquer sur cette apparente dualité et laisse entendre qu'il s'est amendé ou, du moins, suggère d'observer le chemin parcouru, s'emploie à faire oublier une arrogance que la sagesse, l'âge aidant, lui a fait abandonner au profit d'une humanité habitée par la tendresse et l'émotion. Sans reniement ni parjure, son travail rend compte de l'évolution progressive d'un homme né constructeur et devenu architecte, pour qui l'aménité et la délicatesse constituent maintenant des vertus cardinales de l'acte de bâtir, n'hésitant pas en cela à prendre le contre-pied de son époque.

Le sens du métier
Le labeur et l'utopie

Toujours avide de nouvelles découvertes, car ressasser les mêmes choses revient à régresser, Piano se campe volontiers en explorateur : « Dessiner, c'est comme naviguer, il faut constamment redresser le cap. » Cette insatiabilité explique partiellement l'hétérogénéité formelle de ses réalisations, qui, en outre, ne fonctionnent pas sur la métonymie. La diversité d'apparence ne doit pas faire illusion, rien n'est fortuit. Chaque projet donne lieu à une recherche spécifique et patiente, objet d'un travail quotidien – non pas au sens de tâche routinière mais d'attention opiniâtre à l'ouvrage. « Avant Rogers et Beaubourg, j'étais un artisan », confesse-t-il volontiers, tout en suggérant l'être resté en dépit du nombre et de la taille des commandes actuelles. Au contraire du démiurge absorbé par l'idée de chef-d'œuvre, Piano aime se comparer au boulanger qui, chaque jour, tire sa fierté de bien exécuter son labeur[1]. Loin de l'artiste solitaire aspirant à réussir un coup d'éclat, il estime que l'architecture relève simplement d'un « service », selon la formule de Ludovico Quaroni[2], que les considérations esthétiques s'effacent derrière une approche analytique posée en termes de problèmes à résoudre. C'est désormais l'aspect utilitaire, la recherche de solution, la résolution concrète qui confère au métier sa dignité et lui restitue une fonction sociale. Attentif à son époque, à ses maux, et soucieux de contribuer à un possible mieux-être, il aimerait que l'on puisse parler, comme on le dit du médecin qui connaît son monde, d'« architecte de famille ». L'expression « architecte de quartier » qualifie peut-être plus précisément son rôle : il serait occupé à un travail de proximité, à une tâche somme toute banale, au service de la population concernée. Naturellement, ce type d'exercice requiert une dose d'abnégation, mais l'utilité sociale alliée à la richesse des rapports humains compenserait l'éventuel déficit de création plastique et d'innovation.

La finalité pratique qu'il attribue à l'architecture n'empêche pas Piano de revendiquer, dans le même temps, une dimension utopique. « L'architecture est une utopie. Comment faire ce métier si l'on ne peut rêver d'une société meilleure, différente, transparente ? » Candide, il veut croire en une matérialisation des rêves, s'attachant à s'inscrire dans un idéal réaliste en lieu et place d'une vaine espérance. Si le monde du rationalisme du siècle dernier, puis du Mouvement moderne, n'est plus le nôtre, Piano adhère à ces courants de pensée par le sens positif donné aux temps à venir, à l'hypothèse d'une humanité allant à la rencontre d'un devenir meilleur. Ensemble, ils postulent l'idée d'un progrès cumulatif, d'une loi de perfectionnement appliquée tant aux êtres qu'à l'avancée des sciences et des techniques. Les dénégations successives, notamment celles de Karl Popper, n'ont pas détourné Piano de cette espérance. Outre l'idée de « progrès », le projet du Centre Pompidou témoigne de son adhésion, plus circonstancielle, à l'utopie joyeuse et contestataire propagée par le groupe Archigram durant les années soixante. Mais cette allégresse s'entend combinée à un devoir moral, car l'utopie de l'architecte, « contrairement aux autres, est destinée, condamnée même, à se matérialiser[3] ».

L'art d'instruire et d'écouter

En énonçant qu'il est plus difficile d'être maçon qu'artiste, Piano inverse la hiérarchie habituelle des valeurs. L'amour de la chose bien faite prime sur la création et l'originalité. La démarche intellectuelle ou artistique voit donc son rôle amoindri au regard de l'apport fourni

Les citations ou expressions de Renzo Piano figurant dans le texte sans référence particulière proviennent toutes d'entretiens réalisés par l'auteur, à Punta Nave, les 21 et 22 juin 1999.

1. Voir l'interview de Renzo Piano par Peter Buchanan dans *Renzo Piano Building Workshop Complete Works*, Londres, Phaidon, 1995, vol. 2, p. 64.

2. Ludovico Quaroni, « Il "servizio" architettura », dans *Pezzo per pezzo*, Rome, Casa del libro, 1982, p. 34

3. R. Piano, *Carnet de travail*, Paris, Éditions du Seuil, 1997, p. 13.

Atelier de quartier
sous l'égide de l'Unesco,
Otrante (Lecce, Pouilles),
1978 ; structure tendue
destinée aux rencontres

Atelier de quartier,
Otrante, 1978 ;
débat avec les habitants

par la fabrication, par les suggestions issues du chantier. Ce renversement des conventions et la supériorité accordée à l'expérience procèdent à la fois d'une volonté de démystifier l'architecture et d'une suspicion à l'égard du bel art. Déjà, en son temps, Viollet-le-Duc cherchait à montrer que l'architecture ne relevait pas tant de connaissances spécifiques ou de l'érudition que de la simple capacité à comprendre et à raisonner. Pour sortir l'architecture des cercles confinés qui l'accaparaient alors, il n'avait pas hésité à entreprendre une vaste œuvre littéraire pour expliquer, éclairer, discuter. Hors des académies, cet enseignement – fondé sur la démarche intuitive de l'autodidacte – fournissait à chacun les moyens de se forger une opinion. Pour sa part, à l'issue de l'achèvement du Centre Pompidou, Piano se lance dans une action didactique quelque peu comparable en réalisant une série de dix émissions de télévision appelées *Habitat*. En consacrant les trois premières aux cathédrales, il témoigne d'une même passion que Viollet-le-Duc pour le Moyen Âge, une passion où s'affirme la suprématie du « livre de pierre[4] », où un destin collectif s'incarne dans une œuvre spirituelle, où le chantier est le laboratoire technique et le lieu de brassage des savoirs et des intervenants. Le sol, le toit, le bois, l'acier, la maison évolutive constituent les thèmes traités ensuite. À chaque fois, le principe demeure le même : partir de solutions primitives élémentaires (l'habitat troglodyte, la yourte, le « *balloon-frame*[5] »...), démontrer, à l'aide de maquettes, les principes simples qui régissent ces constructions pour avancer enfin les équivalents modernes de ces techniques archaïques. Faut-il voir dans ces émissions le lieu d'énonciation théorique de Piano ? La seule, peut-être, jamais formulée (quoique largement fondée sur une approche empirique), et que les réalisations passées ou futures viennent, ou non, valider.

L'élaboration d'un projet par Piano réclame une implication profonde du client ou des futurs utilisateurs. Cet effacement de l'architecte devant le commanditaire ou l'usager dénoterait, selon certains, une attitude par trop populiste. À quoi l'intéressé répond : « L'architecte est une sorte d'explorateur qui doit savoir accompagner les suggestions. » Sa revendication d'un véritable dialogue correspond à une remise en cause de l'importance excessive accordée aux cahiers des charges ou autres données programmatiques. « Il convient de ne pas dérober au client son travail. Le projet s'invente avec lui, en découvrant – parfois en lui soutirant – ses attentes comme ses désirs. Il faut se mettre face au client et rendre le service qu'on attend de nous », insiste-t-il. Ce dialogue, auquel Piano tient beaucoup, ne se limite pas à la définition du projet, il se prolonge par un travail d'échange et d'explication jusqu'à l'achèvement du chantier. La brève expérience du « laboratoire de quartier » d'Otrante (1978, menée sous l'égide de l'Unesco), qui visait à restaurer un habitat dégradé en exploitant la « créativité extrêmement importante » de l'ensemble des partenaires, lui a permis de poursuivre, au-delà des suggestions recueillies, un double objectif. D'ordre civique, d'éducation populaire : amener les habitants à participer, en tant que citoyens responsables, au devenir de leur environnement et de leur communauté ; mais aussi d'ordre social : parvenir à une requalification des artisans locaux tout en les confrontant aux technologies les plus récentes. La même année, au Sénégal, et également patronnée par l'Unesco, l'étude d'unités mobiles de construction pour la remise en état des couvertures des cases des environs de Dakar par l'exploitation des ressources végétales locales ressortissait à un principe similaire. Dans ces deux expériences, Piano empruntait aux méthodes de happening que le Living Theatre avait mises au point durant les années 1960 afin de renouveler l'expression théâtrale par l'implication physique du spectateur, que l'on va chercher chez

4. Expression de Victor Hugo dans *Notre-Dame de Paris*.

5. Technique de construction rudimentaire, d'origine française, utilisée par les pionniers américains et reposant sur le simple usage de planches et de clous.

lui ou dans la rue, par le libre accès, par la provocation. Avec sa petite montgolfière destinée à la réalisation de photographies aériennes, avec sa caravane rappelant les théâtres ambulants et leurs comédiens, le laboratoire de quartier était pensé comme un moyen de dynamiser la réflexion par des procédures non conventionnelles.

Étendues aux projets d'atelier de quartier à Bari (1980-1982), de restructuration du secteur du Môle à Gênes (1981), ces stratégies d'interventions participatives ont amené Piano à perfectionner son « art de l'écoute » et son corollaire, celui de la compréhension. Ces expériences conduites dans le cadre l'Unesco l'ont incité, afin de mieux saisir les mécanismes sociaux régissant les comportements, à entamer une collaboration avec le sociologue Paul-Henri Chombart de Lauwe. De la même manière, désireux de s'imprégner de la culture kanake au moment du projet de Nouméa, il s'est adjoint l'aide de l'anthropologue Alban Bensa. Quoiqu'elles ne soient plus dans l'air du temps, il ne délaisse pas l'approche pluridisciplinaire et la pratique du dialogue ou de la persuasion.

Musée de la Menil Collection, Houston (Texas), 1982-1986 ; Renzo Piano et Peter Rice étudiant le projet

Revendiquer le subjectif et l'affect

Examiner du seul point de vue plastique le travail de Piano, c'est faire fausse route. Car la beauté ou l'esthétique dont témoignent ses réalisations ne sont pas le but premier de sa recherche : ces qualités, selon lui, ne viendraient que de surcroît. Subrepticement, il rouvre l'un des débats qui avaient agité la première réunion du Congrès international d'architecture moderne de 1928, le CIAM de La Sarraz. Au cours de cette séance, deux Suisses célèbres s'étaient opposés sur la traduction à donner au terme *Bauen*, Le Corbusier optant pour « architecture », Hannes Meyer pour « construction ». Selon ce dernier, la chose construite n'avait nullement à se soumettre à un quelconque ordre formel ou plastique, l'invention ou la logique constructive devant seules prévaloir – propos qui rejoint la question de la défiance envers l'œuvre séductrice, envers l'attrait que peuvent exercer le dessin ou le mouvement des volumes. Cette suspicion à l'égard de la forme en tant que telle est naturellement perceptible dans l'ironie intrinsèque qui marque le projet de Beaubourg, tout comme dans l'effet d'inachèvement des cases du Centre culturel de Nouméa. Elle découle de l'influence de la Gestalttheorie, de la phénoménologie, comme de la pensée bergsonienne qui valorise l'instinct, l'intensité, l'intuition, tout ce qui contribue à faire envisager l'activité artistique comme enracinée dans une dimension prioritairement qualitative du réel. L'importance que Piano attache au regard de l'observateur amène à s'interroger sur tout ce qui, pour lui, fait obstacle à la révélation de l'architecture. D'où celle qu'il accorde à la plénitude de la perception, à la richesse des suggestions, au caractère concret des choses et des lieux. L'exaltation

du « sensible », en tant que manifestations suscitées par l'œuvre, procède donc d'une réfutation du caractère absolu de l'art, ou de sa transcendance. Christian Norberg-Schulz[6] est, depuis les années soixante, le passeur influent de ces théories perceptives et, d'une certaine manière, d'un empirisme sensualiste, auxquels souscrit Piano, parfois inconsciemment.

C'est une place considérable que l'architecte accorde aux sentiments qui le lient aux êtres tout autant qu'aux choses. Pour s'en convaincre, il suffit d'ouvrir la première monographie qui lui est consacrée en 1983, dans laquelle plusieurs images représentent sa femme et des membres des agences de Gênes et de Paris. Plus récemment, dans *Carnet de travail*, paru en 1997, la biographie, illustrée de vignettes, débute par une photo de son père ; sont également présents d'autres membres de la famille, ainsi que des amis, des associés, des collaborateurs – dont, gage de fidélité, plusieurs figuraient déjà dans le premier ouvrage. En livrant son album de famille, Piano souligne son attachement au milieu affectif dans lequel il a grandi et à celui, adoptif, qu'il a organisé autour de lui. D'ailleurs, à Punta Nave, maison et atelier ne font qu'un. Le domicile surplombe le Workshop, et l'association des deux évoque immanquablement Taliesin[7] – encore que Piano ne cultive pas l'image du rebelle solitaire et du maître charismatique que Frank Lloyd Wright affectionnait. Les photos de

6. Voir en particulier *La Signification dans l'architecture occidentale*, Liège, Mardaga, 1977 ; *Genius loci*, Liège, Mardaga, 1981.

7 En 1911, Franck Lloyd Wright se retire dans le Wisconsin, où il bâtit une maison, un atelier d'architecture, des dépendances, qu'il dénomme Taliesin, en hommage à un mythique poète gallois. En 1936, il construit en Arizona une version plus vaste de cette communauté de vie et de travail.

ceux qui constituent son cercle familial, de ses proches viennent assurer une présence charnelle au côté des œuvres et rendre compte de la sollicitude avec laquelle il les considère. Quantité de menus faits témoignent de ce sentiment, qu'il s'agisse du partage de la gratification pécuniaire attachée au Pritzker Price ou du temps passé auprès d'un collaborateur pour discuter, sans le brusquer, de l'évolution d'un projet. Exemplaire par rapport aux habitudes en vigueur dans la profession est également sa manière de reconnaître à chacun sa part dans l'élaboration d'un projet. Une reconnaissance qui s'étend jusqu'aux collaborateurs plus lointains, aux artisans, aux ouvriers. Pour mieux souligner combien l'architecture résulte d'un effort collectif, son dernier ouvrage se conclut par ces mots : « Je remercie ici ceux qui m'ont accompagné depuis le début de mon aventure[8]. »

Les outils de l'expérience

Afin d'entrer plus intimement dans la compréhension du travail de Piano, il convient d'interroger les substrats sur lesquels reposent ses conceptions. « Concevoir un espace, indique-t-il, signifie exactement chercher à matérialiser une idée de vie en communauté, donc quelques valeurs de civilisation qui sont également des *émotions*[9]. » Voilà énoncés les éléments fondamentaux de sa démarche. Mais cette attention accordée aux sensations, à la cénesthésie, ne remonte qu'au début des années 1980, au moment où l'architecte travaille sur le projet de musée pour Dominique De Menil, à Houston. En voulant que ses œuvres soient présentées dans cette atmosphère d'intimité à laquelle elle tenait résolument, la commanditaire l'a nécessairement amené à redécouvrir des évidences que l'obsession de la fabrication avait occultées. Reste à déterminer par quelle alchimie ces émotions se convertissent en forme, et comment elles s'incarnent dans la matière. Parfois, Piano aime à se ressourcer. Le projet pour Hermès, au Japon, a débuté par une nouvelle visite à la Maison de verre de Pierre Chareau, afin de mieux s'imprégner des ambiances, des points de vue, des couleurs, des senteurs. Après cette remémoration et au cours du processus d'anticipation, sa vision du projet se précise mentalement sous forme d'« hologramme », se définit progressivement, passant du général au particulier et du détail à l'ensemble. Cette approche témoigne également de sa proximité de pensée et de ses affinités avec Jean Prouvé, pour qui « l'architecture n'est pas un processus linéaire, mais circulaire. Une idée doit être reprise plusieurs fois, réalimentée par le savoir technique et l'imagination. Galilée disait : "provare, riprovare"[10]... »

Des considérations immatérielles

Bien que Piano emploie cette formulation curieuse d'« hologramme » – image qui suggère la vision en volume, la tridimensionalité –, l'espace, comme notion en soi, est loin de le passionner. Il aspire, au grand dam d'un Bruno Zevi stigmatisant les intérieurs sans surprise ni relief de Beaubourg, à l'établissement d'espaces indifférenciés pour être polyvalents, et neutres pour être flexibles – un traitement que certains considèrent comme relevant de la « poésie du loft ». Dans ses projets les plus récents, il semble toutefois moins rétif à l'exercice de la composition et aux jeux subtils des articulations. Quant à la délimitation géométrique des lieux, elle lui importe peu, seule la définition matérielle des surfaces séparatives l'intéresse. « La richesse d'un espace ne tient pas à ses limites mais aux éléments immatériels comme la lumière, la couleur, le grain, le son, la végétation... », déclare-t-il, sans se soucier des aspects corbuséens que contient son propos, en particulier l'idée d'« espace indicible, couronnement de l'émotion plastique[11] » où l'absence de corporalité empêche précisément d'énoncer les ressorts de ce qui n'est en fait qu'une manifestation renouvelée de l'harmonie. Sa formulation n'en témoigne pas moins de l'influence exercée

Musée de la Menil Collection, Houston (Texas), 1982-1986 ; séance de travail avec Dominique De Menil

par Reyner Banham et notamment par *The Architecture of the Well-Tempered Environment*, ouvrage paru en 1969. Il adhère à la thèse sur l'importance des services et fluides, ces éléments qui assurent le contrôle de l'environnement, qui déterminent donc l'atmosphère – en quoi il se distingue de ceux qui, plus traditionnellement, donnent la primauté à l'ossature. Ainsi s'expliquent les tubes innombrables et violemment colorés qui composent les façades des bureaux B&B, à Novedrate (1971-1973), et

8. R. Piano, *Carnet de travail, op. cit.,* p. 265.

9. Id., « Il mestiere più antico del mondo », *Micromega*, 2-1996, p. 111.

10. « Entre la mémoire et l'oubli », entretien avec Renzo Piano, dans *Jean Prouvé « constructeur »*, Paris, Éditions du Centre Pompidou, coll. « Monographie », 1990, p. 221.

11. Le Corbusier, « L'espace indicible », *L'Architecture d'aujourd'hui*, numéro spécial Art, 1946.

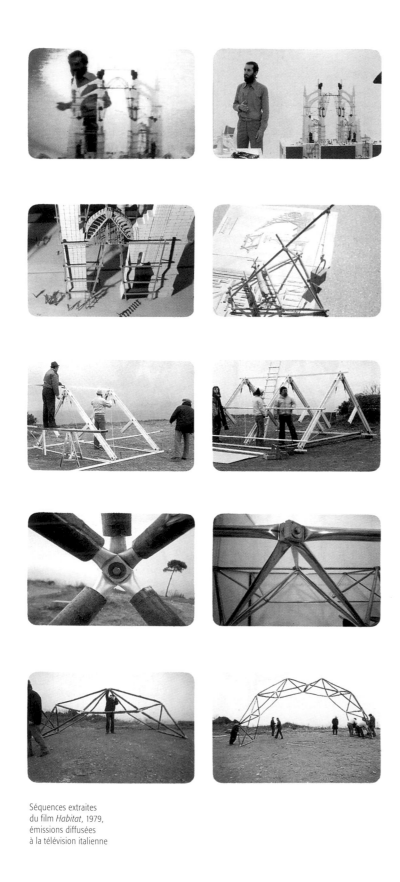

Séquences extraites
du film *Habitat*, 1979,
émissions diffusées
à la télévision italienne

du Centre Pompidou (1971-1977), où le vert figure l'eau, le bleu l'air, le jaune l'électricité, le rouge les circulations verticales. Ces conduits témoignent de la volonté de faire primer la notion de présence des fluides et de leurs flux sur l'immobilité et la lourdeur des éléments structurels. Il n'en reste pas moins que le structurel est immédiatement lisible alors que la présence des fluides doit être signalée pour être au moins suggérée. L'évocation, par des organes de couleur spécifique, de leur déplacement, donc du mouvement intrinsèque qui anime le bâtiment – au point que, même vide, il apparaît comme un univers habité – est relayée, dans certains projets, par l'orchestration d'un ballet mécanique des êtres et non plus seulement des substances. Les escalators et ascenseurs disposés en façade à Beaubourg, l'ascenseur suspendu de la bigue du port de Gênes, le funiculaire pour accéder à l'atelier de Punta Nave suggèrent des trajectoires, dessinent des déplacements, évoquent des transports qui se poursuivront individuellement, au-delà de l'espace limité qu'ils desservent.

Traquer la pesanteur

L'immatérialité prônée par Piano est surtout celle d'une architecture aérienne relevant d'une quête quasi obsessionnelle de légèreté. Plus qu'un parti pris, ce principe de légèreté intervient dans son travail comme un réflexe, qui, à son tour, tisse un fil continu entre les projets, quel que soit le matériau utilisé. Piano a édicté en règle le précepte de Buckminster Fuller « *Doing more with less*[12] ». Arrivé à l'architecture par le chantier, et en rupture avec le milieu architectural italien, il trouve dans les structures légères la veine à explorer pour satisfaire son attente d'une autre architecture. Par-dessus tout, il s'intéresse aux expériences qui permettent de s'affranchir de la gravité.

Proche de l'esprit d'innovation de Jean Prouvé, qui s'inquiétait de « ce que l'on fait avec les nouveaux matériaux... plus exactement : ce que l'on ne fait pas[13] », Piano, à ses débuts, semblait n'avoir d'yeux que pour la légèreté des nouveaux matériaux produits par l'industrie chimique, recourant fréquemment au plastique, au polycarbonate ou au polyester – engouement dont bénéficiaient ses expérimentations sur la finesse des structures spatiales. Ses premières réalisations, les unités gonflables, les structures prétendues, les résilles tridimensionnelles relèvent essentiellement de mises en œuvre de matières insufflées d'air. Le pavillon itinérant pour IBM (1983-1986) illustre également ces recherches. S'inspirant de la serre, puisque le bâtiment est destiné à être monté dans des jardins, l'architecte imagine une vaste surface libre sous un volume transparent, semi-cylindrique et surélevé du sol à l'aide d'une

12. « Faire plus avec moins ».

13. Cité dans Luciana Miotto, *Renzo Piano*, Paris, Éditions du Centre Pompidou, 1987, p. 5

épaisse plate-forme, véritable espace servant, rappelant un principe consacré par Louis Kahn. Il résume là ses travaux antérieurs sur les structures optimales visant à assurer une cohésion maximale avec un minimum de moyens. La voûte en plein cintre dérive de ses premières expérimentations – l'usine de traitement du bois à Gênes (1965), par exemple : à la fois mur et toiture, elle constitue une forme simple, une enveloppe modulable en polycarbonate, matière choisie ici pour sa légèreté et sa transparence. Même lorsqu'il travaille avec des matériaux de nature plus massive, chose fréquente depuis le milieu des années quatre-vingt, il s'emploie à les alléger. C'est le cas de la brique extrudée de la façade de l'extension de l'Ircam (1988-1990), face à Beaubourg, ou du béton renforcé de fibre de verre adopté pour les logements de la rue de Meaux (1987-1991). Pour accentuer ce parti pris de légèreté, les parois en terre cuite sont striées verticalement et horizontalement par un joint dont la couleur contraste avec l'ocre rouge du matériau dominant, la finesse de ce carroyage venant indiquer qu'elles ne forment qu'un mince revêtement, une peau protectrice, nullement pesante, nullement porteuse. À contrario, dans le cas très spécifique de l'église dédiée au padre Pio, en cours de construction, l'architecte fait flotter librement dans l'espace les puissants arcs de pierre massive qui façonnent le sanctuaire et décolle la toiture pour rendre léger et aérien chacun des lourds claveaux. L'ensemble du travail de Piano est donc soumis au préalable de la légèreté, postulat dont découlent nombre d'autres, comme la gracilité, la délicatesse, la finesse, la fragmentation. L'idée du meccano, d'une architecture faite de pièces (« *pezzo per pezzo* ») puise là une de ses origines ; car l'élément ne se limite pas à casser la démesure et la monumentalité de nombreux programmes, il s'impose en tant que détail qui fixe l'échelle à partir de laquelle la légèreté des édifices peut être mesurée. À propos des bureaux B&B, Piano rappelle la décision prise, à priori avec Richard Rogers, qu'aucun élément de la charpente métallique ne dépasse huit centimètres de diamètre. Cette focalisation sur la finesse et la légèreté relève d'une incantation ontologique tout en s'inscrivant dans le cadre d'un « exercice formel » doublé d'une « recherche stylistique et plastique » qui visait à « tout réduire à quelque chose de très mince, à une sorte de filigrane »[14].

Entre nature et artefact

La transparence, au même titre que la légèreté, fonde l'univers dans lequel Piano évolue, avec l'idée de promouvoir et de forger une nouvelle tradition constructive. Combinés, ces deux thèmes confèrent aux réalisations une dimension qui échappe aux seules considérations matérielles. L'architecte fait sien le vieux dicton italien,

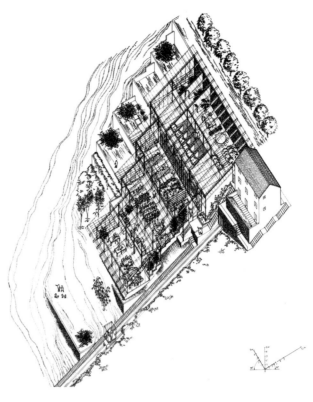

Agence RPBW, Punta Nave, Vesima (Gênes), 1989-1991 ; axonométrie

« *Il male nasce all'ombra e muore al sole* », « Le mal naît à l'ombre et meurt au soleil[15] ». Autrement dit, la lumière projetée sur l'univers et les êtres qui le peuplent abolit l'incertaine clarté de la pénombre au profit de la pureté associée à la transparence. Du même coup, aux vieilles considérations hygiénistes s'ajoute une implication morale, dont la dimension symbolique se double d'une métaphore sociale, celle d'une société transparente, reprise dans l'idée de *glasnost*. Au début du siècle, Paul Scheerbart avait énoncé que « la surface de la terre serait grandement modifiée si l'architecture de briques était partout refoulée par l'architecture de verre. [...] Ce serait alors le paradis sur terre, nous n'aurions plus besoin d'aspirer avec nostalgie au paradis du ciel[16]. » Or chacun sait, Piano mieux que nul autre, que le paradis est avant tout un jardin. Ainsi, par la légèreté, la transparence et l'ouverture sur le paysage s'instaure entre le bâtiment et la nature qui y pénètre et s'y fond une relation intime, comme si l'architecte avait le secret espoir de leur faire approcher ensemble l'Éden d'avant la chute. La découpe des volumes du musée de la Menil Collection, les écrans végétaux au nord, les trouées visuelles ménagées par les axes de circulation, le patio au cœur des salles consacrées aux arts primitifs établissent une intrication diffuse entre édifice et nature – le dispositif étant de surcroît couronné par des « feuilles » qui protègent l'intérieur des trop violentes ardeurs du soleil[17]. À Vesima, l'atelier de Punta Nave développe un même principe d'alliance rendu sans doute plus spectaculaire du fait de l'escarpement du site. « Les plantes entourent

14. R. Piano, *Carnet de travail*, op. cit., p. 36

15. Cité par Jules Henrivaux, *La Verrerie au xx^e siècle*, Paris, L. Geisler, 1911, p. 492.

16. Paul Scheerbart, *Glassarchitektur*, 1914, chap. XVIII ; traduit dans le catalogue *Paris-Berlin*, Paris, Centre G. Pompidou, 1978, p. 360.

17. Piano a dénommé « feuilles » les éléments horizontaux en ferrociment qui tamisent la lumière zénithale dont bénéficie le musée.

Agence RPBW, Punta Nave,
Vesima (Gênes), 1989-1991 ;
vue intérieure

Réhabilitation de l'usine
Schlumberger, Montrouge,
1981-1984 ; le forum
abritant les équipements

Réhabilitation de l'usine
Schlumberger, Montrouge,
1981-1984 ; vue générale

la construction et y pénètrent ; elles s'insèrent dans les espaces de travail, et les parois vitrées les rendent visibles aux yeux de tous. En travaillant ici, on arrive à trouver une forme de recueillement, lié à la sensation de contact avec la nature, le climat, les saisons. L'architecture a capturé un élément immatériel[18]. » Cette manière de réarticuler les rapports entre le monde construit et le végétal, que résume la formule « où la nature s'arrête, l'architecture commence », est perceptible dès la restructuration du site des compteurs Schlumberger à Montrouge (1981-1984). Au centre du complexe industriel, la vaste cour aménagée en parc savamment planté, doté d'un microclimat, habité d'animaux, simule la nature originelle et suggère une « revanche du vert » sur l'industrie et l'urbanisation. Comparant ce biotope à un zoo, Vittorio Gregotti reproche à Piano de pallier la difficulté présente « à lire, comprendre et respecter la nature » par une repentance un peu naïve. D'autant que ce repentir candide s'accompagne de préoccupations écologiques plus prosaïques – qu'il s'agisse d'un système de régénération de l'eau à Montrouge, d'une expérimentation sur les matériaux naturels appliqués à la construction et sur les couvertures à haute inertie technique pour économiser l'énergie à Punta Nave, d'une ventilation naturelle du Centre culturel kanak à Nouméa, d'une gestion de la nappe phréatique à Berlin, etc. Même si rien ne permet de mesurer l'amélioration, du point vue environnemental, qu'ils apportent, ces dispositifs n'en relèvent pas moins d'une question fondamentale : comment protéger ce monde de sa propre destruction ?

Façonner le lieu, façonner par le lieu

Si la nature est immanente, le paysage résulte, lui, d'un phénomène volontaire d'artialisation qui lui interdit d'être considéré comme vierge. D'ailleurs c'est son caractère vivant, changeant, travaillé qui pousse Piano à compter si largement avec lui, et, au bout du

compte, qui rend chaque contexte différent. Les projets sont, de la sorte, conçus à partir d'un double ancrage. « Certaines choses de l'architecture sont universelles, tandis qu'une partie appartient au site, au sol même » où l'édifice sera érigé. Piano a pour habitude de se rendre, afin de s'en imprégner, dans chaque endroit où il est appelé à intervenir. Ce qu'il y éprouve, la récolte d'images qui en résulte – et qui va bien au-delà d'un reportage photographique destiné à fixer des données topologiques – l'amènent à mieux sentir le génie du lieu, encore que ce dernier ne relève pas de dispositions natives. « En lui-même, le génie du lieu n'existe pas[19] », il n'est que le fruit du regard que l'on projette sur ce lieu. Le travail d'inscription auquel l'architecte va se livrer commence par une sorte de moisson d'impressions et d'émotions, par une approche intime du site et de ses propriétés, avant de lui faire allégeance en exploitant un registre de possibilités allant de *mimèsis* en transposition. À Nola, l'architecture de l'énorme

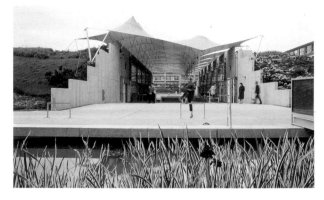

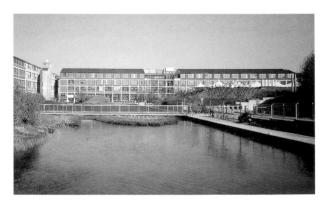

complexe commercial se fait tellurique par analogie avec le Vésuve, tout proche ; à Bâle, la pierre rouge et l'organisation en strates parallèles du musée Beyeler développent dans une même harmonie le dessin des murets qui délimitent les terrasses plantées où s'inscrit l'édifice ; à San Giovanni Rotondo, la pierre du sol au-dessus duquel s'élève l'église dédiée au Padre Pio

18. R. Piano, *Carnet de travail, op. cit.*, p. 168.

19. Augustin Berque, *Être humains sur la Terre*, Paris, Gallimard, 1996, p. 187.

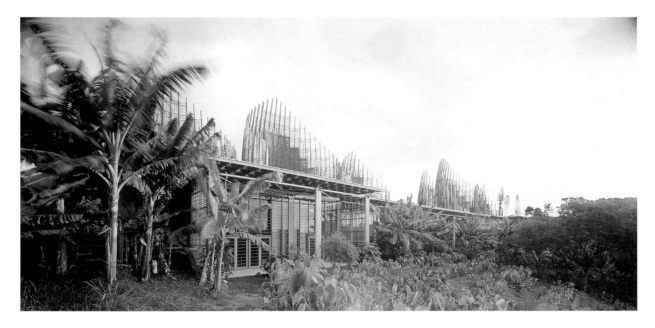

Centre culturel
Jean-Marie Tjibaou,
Nouméa, 1993 ;
vue d'ensemble

vient proposer non seulement sa robustesse aux arcs qui supportent la couverture, mais aussi sa blancheur et son grain à l'ensemble de la construction ; à Vesima, l'atelier transparent accroché entre terre et ciel évoque les serres qui ponctuent la côte ligure. S'agit-il d'inspiration puisée à même le lieu ? Piano estime que son approche relève plutôt de l'allusion. « Le Centre culturel kanak, à Nouméa, fait directement référence à l'esprit de légèreté et d'éphémère propre à cette partie du monde. On a volé la matière, la finesse, l'inachevé, le son… Au début de ma carrière, je n'avais pas compris que l'architecture est allusion et qu'elle comporte une part relevant de l'allégorie, de la symbolique et de la sémantique. » À la tradition mélanésienne le projet emprunte l'organisation des éléments le long d'un axe central, à la manière de l'allée des villages, la disposition des cases de part et d'autre de cette voie, la configuration des cases elles-mêmes, le bois, choisi comme revêtement, dont l'aspect rappelle le tressage des parois de cet habitat. Sans oublier d'accorder une place prépondérante au végétal, à la nature d'où est issue cette société qui n'a jamais, auparavant, construit de monument. L'adéquation au site est à ce point totale que le projet apparaît comme l'émanation même du lieu, bien plus qu'une « allusion » comme le dit Piano.

De cette veine contextualiste témoigne, peut-être jusqu'à l'excès, le bâtiment qui jouxte la bibliothèque de Hans Scharoun à Berlin : les formes du nouveau théâtre-casino adoptent de façon littéralement mimétique les emboîtements complexes de sa grande voisine, afin de « ne pas trahir le maître[20] ». Loin de tout rapport de subordination, l'extension de l'Ircam se montre très respectueuse du contexte, les bâtiments adjacents ayant appelé le choix de la terre cuite. Un choix qui rappelle également que, pour Piano, la peau d'un édifice entretient un rapport intime avec la mémoire des lieux. Le musée de Houston, avec ses planches de bois simulant une construction en « *balloon-frame* », technique vernaculaire présente dans les maisons du voisinage, corrobore cette hypothèse. « L'intégration du bâtiment à cet ensemble de petites constructions est réalisée grâce à l'articulation des volumes de faible hauteur et au traitement des parois extérieures[21]. » L'édification du musée n'en a pas moins entraîné la démolition intégrale des maisons existantes sur l'îlot concerné, l'architecte renouant, en la circonstance, avec le principe de la table rase.

Exégète officiel du travail de Piano, Peter Buchanan souligne à quel point les projets sont façonnés par le lieu et ses traditions[22], mais semble ignorer que la réciproque est largement vérifiable. C'est pourtant ce que démontrent le Centre Pompidou et les tout premiers projets, ainsi que le stade de Bari (1987-1990), le centre commercial de Bercy 2 (1987-1990), l'aéroport du Kansai (1988-1994), les établissements industriels pour Thomson (1988-1991) ou pour Mercedez-Benz (1993-1998), les auditoriums de Rome (1994-). Des projets qui, à l'évidence, fondent le lieu et dans lesquels prédomine le métal, matériau dénué de rapport au site. Dans cet ordre d'idées, Kenneth Frampton distingue deux types d'œuvres : d'une part, celles qui résultent du processus de fabrication ou *Produkform* – catégorie dans laquelle se rangent les ouvrages des débuts –, d'autre part, celles issues du lieu, ou *Placeform* – essentiellement

20. R. Piano, *Carnet de travail, op. cit.*, p. 196.

21. Id., *Projets et Architectures 1984-1986,* Milan / Paris, Electa / Le Moniteur, 1987, p. 26. À la page 29 un plan masse figure la nouvelle construction et les maisons existantes.

22. Voir P. Buchanan, *Renzo Piano Building Workshop …*, *op. cit.*, vol. 1, 1993, p. 10.

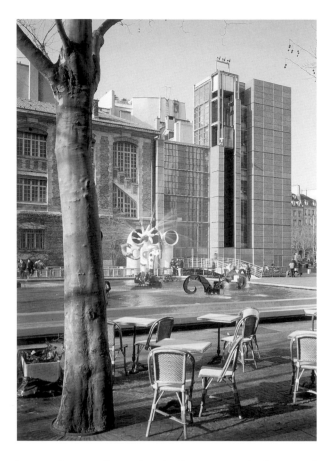

Édifiée face au Centre
Georges Pompidou,
la tour de l'Ircam,
1988-1990

Musée de la Fondation
Beyeler, Reihen (Bâle),
1992-1997 ;
façade nord-ouest.
Au premier plan un muret
ancien en pierre du pays

les projets réalisés depuis le musée de la Menil Collection, lequel serait un parfait hybride[23]. Ces deux types ne sont pas nécessairement antagonistes, l'un et l'autre reconnaissant en effet le pouvoir de l'œuvre, ici comme récepteur, là comme émetteur. De toute façon, ils ne sauraient être perçus comme « la production d'objets autistiques répondant à la logique spectaculaire du marché, mais comme l'art d'offrir à autrui un monde habitable vraiment[24] ».

Prodigalité de matériaux

Dans ses constructions, Piano recourt à une grande diversité de matériaux, ce qui contribue à la variété de leur aspect formel. Ses premiers travaux font appel à l'acier, qui le séduit par sa ductilité et la finesse des sections qu'il permet. Dans le même temps, il expérimente les possibilités offertes par les membranes en polyester ou les formes moulées en polycarbonate. Cet attrait pour le faible encombrement, la malléabilité, la résistance et la légèreté de ces matériaux composites correspond à l'époque où il collabore avec un organisme chargé de promouvoir les plastiques. Le constat de vulnérabilité de certaines de ces matières, le

problème de leur tenue dans le temps l'ont amené à réviser ses choix – méfiance à laquelle se sont ajoutés les enseignements livrés par le Centre Pompidou, notamment le vieillissement prématuré de certaines parties, dû, dans bien des cas, à des malfaçons lors de la construction. Aux produits synthétiques et bon marché du début il va substituer des matériaux plus traditionnels reconnus pour leur longévité et la qualité de leur aspect, mais dont les techniques de fabrication ont été entièrement renouvelées. Passant ainsi d'une culture du kit à une culture de l'enveloppe, voire du revêtement, Piano opère un virage au milieu des années quatre-vingt, ce revirement coïncidant d'ailleurs avec son changement d'attitude à l'égard du site.

Il aura ainsi expérimenté les polymères, la toile, l'acier, le verre, le bois, la terre cuite, la pierre, passant en quelque sorte des matériaux artificiels aux matières naturelles. Véritable « *down-to-earth touch* », cette évolution apparemment régressive ne trouverait-elle pas son origine, ou du moins une partie, dans la nature des programmes qui lui sont confiés[25] ? Prenons l'exemple des musées, lieux de conservation et de présentation de créations artistiques. Plus que d'autres bâtiments, et conservateurs par nature, ils s'accommodent mal de l'obsolescence, de l'absence de raffinement ou de

23. Voir Kenneth Frampton, « Renzo Piano : The Architect as Homo Faber », *Global Architect,* n° 14, 1997.

24. Jean-Pierre Le Dantec, « Préface » à l'édition française de Christian Norberg-Schulz, *L'Art du lieu*, Paris, Le Moniteur, 1997, p. 12.

25. Voir P. Buchanan, *Renzo Piano Building Workshop…, op. cit.*, vol. 2, p. 10.

sensualité de ces matériaux synthétiques. D'où les choix de matériaux traditionnels pour les musées (Houston, Bâle), à l'exception de Beaubourg, qui tient moins d'une classique institution muséale que d'une machine culturelle en perpétuel devenir. Le préalable technique semble refoulé par la nécessité intérieure de faire primer le sensible, par une interrogation sur l'aspect, la texture, voire la patine à venir. En insistant à de si nombreuses reprises sur « le grain, la frugalité et la décoration », Piano montre bien qu'il s'est définitivement abstrait – quoique sans reniement – du tumulte des discours d'Archigram, de la science-fiction et de l'artefact généralisé qui lui faisait cortège, pour n'écouter plus que sa propre « petite musique intérieure » et parler d'abord le langage des sensations immédiates du charnel et du tactile. Quelques doubles peaux technologiquement sophistiquées ou autres effets d'irisation savants ne suffisent pas à contredire cette évolution qui voit le ballet mécanique perdre de sa superbe au profit de vérités simples et intemporelles. Sinon, pourquoi deux vers de Baudelaire – « Là, tout n'est qu'ordre et beauté / Luxe, calme et volupté » – lui seraient-ils venus aussi spontanément à l'esprit pour expliquer le projet du musée Beyeler[26] ?

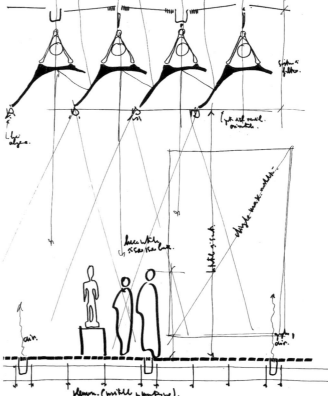

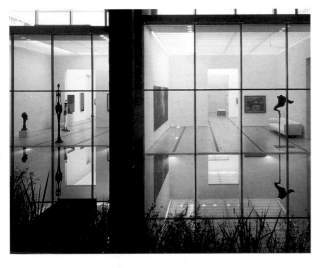

La lumière, autrefois simplement considérée de manière quantitative, devient un des éléments primordiaux du projet. Commentant l'atelier de Vesima, il énonce, comme aurait pu le faire Seurat : « La lumière ajoutée au travail sur le grain crée une vibration interne qui tend à atomiser l'espace. » Reste qu'il se méfie des déclarations incantatoires d'un Louis Kahn ou d'un Le Corbusier sur le sujet, préférant s'en tenir à des considérations pragmatiques, par exemple opposer la lumière zénithale – celle qui vient de la « façade offerte

au ciel », et que le musée de la Menil Collection lui a admirablement appris à maîtriser – à la lumière latérale, qu'il associe à l'idée de transparences multiples. Échappe curieusement à la logique de cette opposition l'église dédiée au Padre Pio. À propos de cet édifice, alors qu'il se défend de toute historicité ailleurs, il évoque – et ne cache pas s'en être inspiré – les églises du Bernin et la maîtrise avec laquelle l'architecte du Seicento italien faisait jaillir la lumière pour signifier une spiritualité que la matière solide ne peut figurer.

Penser la construction en poème

L'aphorisme célèbre d'Auguste Perret « L'architecte est un poète qui pense et parle en construction », augmenté de la formule « On ne lui demande pas une belle abstraction, mais une beauté humaine, fraternelle »[27] caractérise parfaitement Piano. *Homo faber*, comme il aime à se qualifier, il répugne à se mêler de théorie et invoque volontiers Brunelleschi, l'inventeur, pour mieux chasser Alberti, le théoricien. Son œuvre ne procède donc pas de la démonstration mais d'une perpétuelle recherche, que guident des raisonnements simples, voire réducteurs, quoique terriblement efficaces. Passionné par la technique, il n'en reste pas

Musée de la Menil Collection, Houston (Texas), 1982-1986 ; principe d'éclairage, dessin

Musée de la Fondation Beyeler, Reihen (Bâle), 1992-1997 ; façade principale, reflets sur le plan d'eau

26. Renzo Piano, « Luxe, calme et volupté », dans *Renzo Piano Building Workshop, Museum Beyeler*, Berne, Benteli Verlag, 1998, p. 38.

27. Propos cités par Bernard Champigneulle dans *Perret*, Paris, Arts et métiers graphiques, 1959, p. 157 et p. 38.

moins fondamentalement imprégné par *l'arkhê*. Le signe de cet attachement à l'archaïsme se retrouve dans la fascination qu'il éprouve pour le livre *Architecture without Architects* de Bernard Rudofsky, qui explore la fragile délimitation entre ce qui résulte de la nature et ce qui est construit par l'homme. Ce penchant pour le primitivisme sous-tend deux composantes majeures de son travail : le bricolage, même à l'heure de l'électronique, et l'incomplétude – certains de ses bâtiments, Beaubourg ou le Centre culturel de Nouméa, proposant un aspect à jamais inachevé. Ces différentes données rendent compte de l'adhésion de Piano à l'idée

d'« œuvre ouverte » développée par Umberto Eco au début des années 1960. Le message que font passer ses réalisations est à la fois limpide et ambigu : il se situe autour de l'espoir d'une humanité rendue meilleure par l'apport de la technique, tout en revendiquant farouchement une pluralité de lecture ou d'appropriation, une coexistence de propriétés structurelles et de désordre, une indétermination de la forme comme des résultats, une insoumission relative. Autrement dit, la liberté nécessaire à cette condition d'ouverture qui rend chacune de ses œuvres aisément saisissable par les sens et l'esprit, naturellement hospitalière.

Centre culturel
Jean-Marie Tjibaou,
Nouméa ; esquisse

La « grande mostra » ou le jeu des trois familles

Olivier Cinqualbre

Grande mostra, c'est, au Building Workshop, la formule succincte qui, du jour où les choses semblent devoir prendre corps, va servir à désigner le projet d'exposition que le Centre Pompidou a prévu de consacrer au travail de Renzo Piano. Et, en dépit de la connotation emphatique que lui confère son adjectif initial, cet intitulé vise seulement à être expéditif : si la « mostra » [exposition] est qualifiée de « grande », c'est uniquement pour la différencier de celles, plus « petites », qui l'ont précédée.

Au sein de l'agence, une exposition est un projet à part entière. Traité comme tel, il est intégré dans l'organisation générale du travail de l'atelier, porté par un chef de projet et une équipe. Il utilise les mêmes outils de conception – dessins manuels ou informatiques, maquettes d'étude –, respecte les mêmes procédures de budget, de calendrier, s'appuie sur les mêmes méthodes éprouvées. On ne s'étonnera donc pas, puisqu'elle est totalement assimilable à un projet d'architecture, qu'une exposition pèse du même poids que d'autres opérations passées, et figure, par exemple, dans une rétrospective.

Au Workshop, la pratique de l'exposition s'exerce dans deux genres distincts, quoique proches : celui dans lequel s'inscrivent les scénographies aux sujets variés – rétrospective Calder, monographie Jean Prouvé, vieilles automobiles, art d'un continent... – confiées à l'agence par des institutions muséales, et celui que constituent les expositions cycliques consacrées aux réalisations du Building Workshop et mises en scène par Piano lui-même. Sont incluses parfois dans cet « exhibit design » les réalisations architecturales à caractère muséographique, depuis Beaubourg jusqu'au Centre culturel kanak Jean-Marie Tjibaou. Le « style » scénographique de Piano repose sur quelques constantes : ancrage affirmé au lieu, appropriation de ce lieu par la mise en valeur de ses spécificités, constitution d'un espace ordonné, à la géométrie régulière, voire impitoyable, recherche d'une ambiance lumineuse...

L'Italie a été l'un des premiers pays d'Europe à reconnaître le travail scénographique, l'attention portée à cette forme d'aménagement à mi-chemin entre design et architecture donnant lieu à des études et à des publications documentées et circonstanciées. Apparu plus récemment dans le paysage culturel français, le médium exposition a été porté par de jeunes et puissantes institutions – le Centre Pompidou ou La Villette en particulier – avant de se généraliser. En effet, longtemps cantonné au monde de l'art, il s'est ouvert à une multitude de domaines, et notamment à l'architecture. L'origine italienne de Piano a peut-être favorisé le fait que l'architecte réponde naturellement et avec intérêt à des commandes de cet ordre.

Quant au second type d'expositions, il relève du travail de communication de l'agence et constitue un de ses supports médiatiques privilégiés. Parallèlement aux publications consacrées à Piano – plusieurs tomes de l'œuvre complète, numéros spéciaux de revues professionnelles –, aux fins de chantier et aux inaugurations, les expositions qu'elle réalise sur son propre travail sont à la fois un moyen de répondre aux multiples sollicitations émanant d'institutions, de se créer éventuellement une actualité et de développer avec constance, pour son

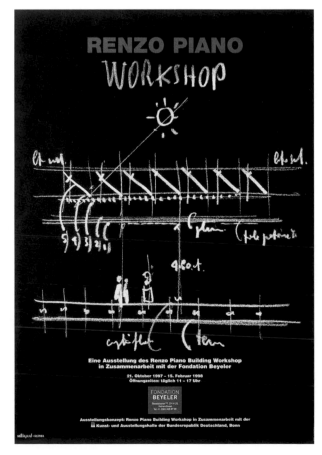

Affiche de l'exposition
« Renzo Piano Workshop »
à la Fondation Beyeler, Bâle,
octobre 1997 – février 1998

propre usage, une mémoire d'entreprise. Dans cette nécessité nouvelle pour la profession d'architecte de « communiquer », il est difficile d'apprécier en quoi l'agence et la personne de Piano se distinguent d'un mouvement général, si ce n'est par la place importante qu'elles réservent au médium exposition.

Antécédents

Ultime étape d'un périple international, l'exposition Piano conçue par Piano et ses collaborateurs est présentée dans sa dernière version à la Fondation Beyeler, à Riehen, près de Bâle, à l'hiver 1997. Sa dimension modeste (environ 500 m²) correspond au gabarit classique d'une exposition itinérante d'architecture, monographie du maître d'œuvre réactualisée au fil des ans, à l'instar d'un press-book. De grandes tables réunissent documents et objets, dessins et maquettes, photographies et vidéos, écrans informatiques et mini-bibliothèque. Leur ordre est régi par la chronologie, et le sens de lecture de leur contenu clairement imposé. Dix projets choisis dans l'ensemble de l'œuvre sont relatés à travers des micro-histoires qui, entre un début et une fin, s'attachent à proposer un maximum d'informations – des données contextuelles et programmatiques jusqu'à l'usage du bâtiment. La profusion des éléments donnés à voir incite à la consultation prolongée, donc à la position assise. On ne déambule pas dans l'espace, on se transporte d'une table à une autre comme si l'on passait d'un poste de travail à un autre au sein de l'atelier. Et c'est bien au lieu de fabrication que veulent faire référence les concepteurs de l'exposition en évoquant leur environnement quotidien : l'ambiance est studieuse dans l'espace central, à l'image du « laboratorio » qu'est l'agence ; en

Scénographie
de l'exposition :
les « tables de travail »

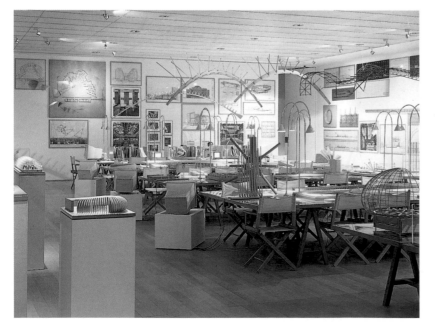

revanche, sur le pourtour, il s'agit plutôt d'inviter à la contemplation avec, sur trois cimaises périphériques, un accrochage de « beaux dessins » qui joue la densité en rappelant, lui, une « quadreria » [galerie de tableaux] ou les murs encombrés des cabinets de curiosités. Suspendues au plafond pour accueillir les visiteurs ou posées sur un socle afin de matérialiser la transition avec d'autres espaces de la Fondation, quelques maquettes enrichissent ce cabinet de curiosités en tant qu'objets singuliers.

Dernière expérience en la matière, et fortement présente dans la mémoire de ses concepteurs, l'exposition de Bâle constitue donc, d'une manière ou d'une autre, une référence. Un repère suffisamment fort pour que la « grande » ne puisse se situer que par rapport à elle. S'en inspirer, s'en démarquer ?

Février-mai 98

Au départ, les éléments du programme connus sont restreints : deux premiers lieux de présentation – le Centre Pompidou et la Neue Nationalgalerie de Berlin –, un calendrier approximatif – Paris au début de l'année 2000, à l'issue des travaux de rénovation du Centre, Berlin dans le courant de la même année. L'ampleur de la manifestation est déterminée par la surface (1 500 m²) destinée à l'accueillir, par la capacité à mobiliser des soutiens financiers de parrains et de mécènes, et par le compte à rebours, étant donné les échéances prévues. Reste à définir l'essentiel, à savoir, le contenu.

Dans un premier temps, la mécanique huilée du Building Workshop se met en marche, Giorgio Bianchi en tête. Du modèle précédent est extrapolé le nombre de réalisations pouvant être exposées ; la liste des projets sélectionnés est établie ; le principe de scénographie sur tables étant conservé, le dimensionnement et l'implantation de ces supports sont rapidement étudiés ; enfin, des maquettes des espaces de Paris et de Berlin sont réalisées. Cette mise en route s'accompagne bientôt, en arrière-fond, des images mentales qui, secrètement, travaillent Piano, et qu'il transmet comme elles lui viennent. De vive voix – « un espace baigné de lumière » –, ou jetées sur le papier – « une explosion » (la référence étant la scène finale de *Zabriskie Point* d'Antonioni). Autant la première relève du concret et appelle clairement sa résolution, autant la seconde est de l'ordre d'un imaginaire personnel, intimement liée au lieu dans lequel elle se déploiera : la galerie du Centre. Pour la Nationalgalerie, ce sera un mouvement inverse, une galaxie dont la spirale viendrait se concentrer au cœur de l'espace. On voit dès lors se profiler le mode opérationnel et la difficulté de l'exercice : la prise en compte de l'espace, non pas dans ses données matérielles, mais dans ses potentialités suggestives. L'exposition doit investir le lieu, se l'approprier, être en adéquation avec lui.

Sur sa lancée, ce scénario aurait pu poursuivre sa route si, pour plusieurs raisons, n'était survenue une profonde remise en question. D'abord l'angoisse, que l'on sent poindre chez Piano à l'idée d'une rétrospective, avec tout ce qu'une manifestation de cet ordre présuppose de formel et de convenu et, plus encore, parce qu'elle tend à figer le propos dans le définitif, le commémoratif, voire la glorification. Ensuite le problème posé par le changement d'échelle, si important que le modèle précédent ne peut être reproduit, même reconditionné à de nouvelles dimensions : l'approche des projets, multipliés par trois, deviendrait vite fastidieuse et problématique. Enfin le souhait permanent de se renouveler, de faire face à des questions inédites, l'envie latente de prendre des risques, le désir de s'avancer en terrain inconnu. Tout pousse donc à se lancer dans une nouvelle aventure.

Toutefois, à y regarder de plus près, on s'aperçoit que le changement d'orientation qui s'amorce obéit aussi à une autre motivation : pour les protagonistes que sont Piano et ses collaborateurs, la « grande mostra », plus encore que les expositions de moindre envergure, se présente comme l'occasion de proposer une lecture introspective et actualisée de la production passée. Certains pourraient voir dans cet exercice d'auto-analyse, dans cette volonté de s'essayer à trouver de nouvelles pistes d'interprétation, d'en affiner d'autres, une manière de « réécrire l'histoire », d'établir sa « ligne officielle » du moment. En fait, cette exposition constitue, pour la vie du Building Workshop, une opportunité exceptionnelle de réfléchir collectivement sur trente ans de travail et, à travers la grille de lecture qu'elle est en train d'élaborer pour ses propres besoins, un outil d'évaluation nouveau des projets en cours. Elle acquiert ainsi la même potentialité opérationnelle que tel ou tel projet ayant ouvert une nouvelle voie.

Les « images mentales »
pour l'exposition
au Centre Pompidou,
et à la Neue Nationalgalerie ;
croquis de Renzo Piano

Juillet 98

La remise en question couve. Insatisfactions diffuses, questions sans réponses, sentiment de fausse sécurité à s'appuyer sur ce qui préexiste, tout s'accumule et laisse pressentir l'impasse que cache la voie par trop dégagée. Le changement d'orientation sera soudain et immédiat. Comme à son habitude, au lendemain d'un voyage en avion, d'une nuit écourtée ou d'une séance de travail sur un tout autre sujet, Piano livre à ses collaborateurs une feuille vaguement pliée, plus ou moins griffonnée, pense-bête illustré, point de départ d'une discussion avec son équipe – et, aujourd'hui, archive d'un moment dépassé. Plus de présentation des projets par ordre chronologique, plus de lecture autonome de chacun d'entre eux. L'exposition s'appuiera sur des lignes de force, celles qui, après analyse, apparaissent, au nombre de trois, comme les éléments structurants essentiels des réalisations du Building Workshop : *l'invenzione, la città, la poesia* : « l'invention », « la ville », au sens de « l'urbanité », « la poésie », c'est-à-dire « le sensible ». Dans l'opération qui consiste à identifier et à extraire des dominantes, la métaphore qui vient alors à l'esprit de Piano est celle des parfums, des essences qui les composent...

La « nébuleuse » des projets

Deux documents éclairent la proposition. Sur le premier – un schéma, emprunté à la représentation mathématique des ensembles et communément employé en architecture pour figurer de manière abstraite les éléments d'un programme, fonctions ou espaces – se dessinent trois masses, aux contours imprécis et aux superpositions variables, constituées par la nébuleuse des projets ainsi fictivement regroupés. Sur le second figure la répartition, en trois listes, des mêmes projets selon leur appartenance à tel ou tel groupe, à telle ou telle « famille » – le terme fait à ce moment-là son entrée en scène. D'emblée se perçoivent les écueils de cette construction de l'esprit, de cette fiction. Certaines réalisations, celles qui incarnent de toute évidence une des notions en jeu – invention, urbanité, sensible –, se classent sans grande difficulté ; d'autres, en revanche, résistent, ne se laissant pas réduire à une seule des trois, fût-elle dominante. Dans ce dernier cas, l'arbitraire est inévitable, mais assumé : c'est tel aspect du projet que l'on tient cette fois-ci à mettre en avant, à faire ressentir, sans pour autant exclure les autres. Beaubourg appartiendra à la famille de l'urbanité à la fois pour sa piazza et pour ses satellites avoisinants – l'Ircam et sa tour, le nouvel atelier Brancusi. La part d'invention n'est pas tue, oubliée ou niée ; elle n'est simplement, aujourd'hui, pas mise en exergue. De même, sans invention, le Centre culturel Jean-Marie Tjibaou, à Nouméa, n'aurait pu voir ses « cases » s'ériger dans le paysage kanak avec toute leur invisible ingéniosité technique, mais c'est à l'enseigne du sensible qu'on le trouvera inscrit, en raison de la poésie du lieu, des traditions locales, de la nature environnante qui a inspiré le projet et dont témoigne son architecture.

La métaphore du parfum, de son alchimie et de ses subtils équilibres revient alors forcément à l'esprit. L'architecture est, elle aussi, art de la composition, création à partir d'ingrédients essentiels, avec, selon le registre, la tonalité, la note recherchés, une proportion plus forte de l'un, une dose plus légère de tel ou tel autre... Aussi, plus savant est le mélange, plus il est illusoire de penser qu'une seule de ses composantes, fût-elle la dominante, suffit à le caractériser pleinement. Et, bien évidemment, tout aussi illusoire, dans notre cas, de considérer qu'une construction est réductible à sa dominante et n'appartient dès lors qu'à une seule famille. Pourtant, par ses limites mêmes, le « jeu des trois familles » présente un intérêt supplémentaire, apparemment opposé à la finalité de classification : le fait que tel ou tel projet montre, par ses autres liens de parenté, qu'il ne s'y laisse pas contraindre.

Automne 98

L'exposition désormais forte de son concept, la mise en œuvre suit, sans à-coup. Le savoir-faire et l'expérience de l'agence donnent toute sa dynamique au projet. Cependant, le modèle antérieur, prégnant, a tendance à refaire surface… et c'est dans un va-et-vient permanent entre une formule éprouvée et celle qui reste à inventer que s'établit un jeu de continuités et de ruptures. Ainsi, à chaque table son projet. Certes, avec son abstraction relevant d'une théorie des ensembles, le schéma de principe fait apparaître des recoupements, des superpositions, des glissements entre familles. Mais, dans un souci de clarté, l'idée de signifier l'appartenance d'une réalisation à plus d'une famille en la présentant en plusieurs points de l'exposition est rejetée. De même n'est pas envisagée, également par crainte de confusion, la coprésence de plusieurs projets sur une même table (à l'exception de celle dite « Preistoria » qui regroupe les premiers travaux antérieurs à Beaubourg). Le propos de chaque table est revu. Il ne s'agit plus de présenter un bâtiment d'un point de vue monographique, mais de choisir les documents et d'organiser leur lecture de manière à faire sentir en quoi il se rattache à sa famille. Comme libéré d'une obligation d'exhaustivité, on cherche à aller à l'essentiel, à limiter le nombre des objets, à en vérifier les potentialités monstratives. S'interrogeant lors d'une séance de travail sur ce qui, justement, peut constituer l'essentiel, Piano évoquera ces images de films saisissantes et inoubliables, et incitera ses collaborateurs à trouver parmi les dessins ou les maquettes ceux qui, par leur puissance, peuvent avoir la même force. La sélection prend des allures de décantation. Réduire et privilégier ce que l'on extrait. Somme toute, le registre naturel de la science des essences.

L'ordre de présentation des projets est, lui aussi, à redéfinir, puisque la formule chronologique n'est plus d'actualité. Au-delà du regroupement des projets par famille se posent en effet la question de leur ordre d'inscription dans chacune d'elles, et celle de la localisation respective de ces trois entités. Depuis le jour où Piano a parlé de trilogie des essences, rien n'a bougé : l'invention, citée en premier, est restée première, de même pour l'urbanité, en position centrale, et pour le sensible – possible conclusion –, en troisième place. Et l'implantation dans l'espace de devoir être le reflet de cette succession ! Subsiste aussi le problème, plus délicat, de l'ordonnancement des tables. Le principe retenu est celui de l'association par voisinage : proximité dans l'ordre de lecture entre projets développant une recherche identique, proximité géographique rétablie entre familles pour les réalisations pouvant avoir plusieurs appartenances. Pour que ce voisinage soit

Premières esquisses de la scénographie : au-dessus des tables posées au sol, quelques maquettes aériennes ; croquis de Giorgio Bianchi

pleinement perceptible, il est relayé par un dispositif scénographique : de grands tirages photographiques, recto verso, suspendus à l'aplomb des tables auxquelles ils sont associés, matérialisent clairement dans l'espace un contenu qu'un support horizontal ne pourrait livrer à distance. Un seul critère préside au choix de ces vues de bâtiments en chantier, ou achevés : la présence humaine de ceux qui les ont édifiés ou de ceux qui y vivent. Au-delà du rôle qui est le leur – au loin, servir de repères, de près, donner corps au propos –, ces panneaux permettent d'instaurer des rapports entre les images elles-mêmes, d'établir des rapprochements, des liens, des enchaînements entre les projets.

Mai 99

Ces éléments iconographiques forts étant désormais prévus pour être accrochés de manière aérienne, l'idée de suspension s'amplifie et gagne jusqu'aux tables. Il n'est pas question de remettre en cause le bien-fondé de la présentation « à plat », seulement d'éliminer les lourds tréteaux et de faire flotter les plateaux dans l'espace. Si la nouvelle option n'entraîne que des conséquences matérielles minimes, elle est en revanche d'un effet majeur sur le contenu puisqu'elle conduit à renoncer à l'évocation de l'atelier. Les tables n'en sont plus, et les chaises, éléments si fréquemment liés aux scénographies de Piano, disparaissent du même coup.

Ainsi « affichée », la production du Building Workshop est livrée immédiatement aux regards et aux jugements. Mais sans autre ambition que de se donner à voir telle qu'elle est : un ensemble de documents de travail, qui ne prétend nullement se montrer en tant qu'Œuvre. Poursuivant sa logique, la démarche scénographique vient donc réorienter radicalement le caractère du projet. Et se mettre encore mieux en phase avec son contenu puisque, en l'« exposant » de la sorte, elle renoue avec la notion de risque.

À l'instar d'un projet d'architecture, l'écart entre le croquis et la réalisation est à la fois infime et gigantesque. Tout est déjà là, dans le schéma de départ, et cependant tout reste à faire. À quoi s'ajoute une situation paradoxale : celle de ne voir apparaître l'évidence des directives qu'il contient qu'a posteriori, une fois qu'elles ont été mises en œuvre.

Aux confins de Gênes, avant que la ville laisse l'atelier de Punta Nave en pleine nature face à la mer, le Building Workshop dispose à Voltri de locaux plutôt anonymes, « l'usine ». Dans ce petit hôtel industriel, il occupe un espace faisant office d'annexe où sont conservées ses archives et stockées, en masse impressionnante, des maquettes ; à l'extérieur s'alignent d'autres archives soumises aux intempéries, des prototypes de façade des derniers immeubles étudiés. C'est

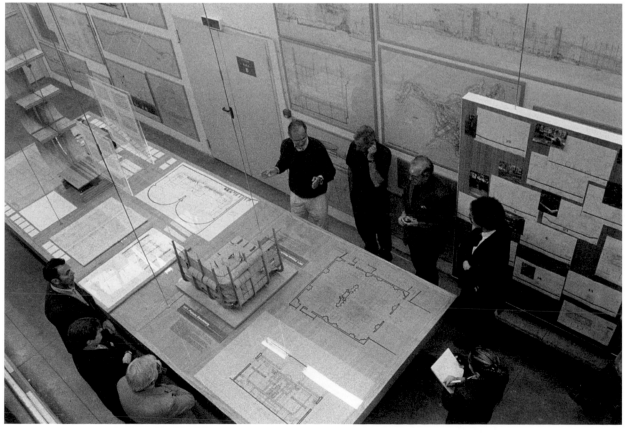

Présentation du prototype de table suspendue dans l'annexe de l'agence, à Voltri

là que se fabriquent les expositions. L'équipe s'active à matérialiser le concept. À l'instar d'une troupe de théâtre, elle répète... Chaque table est dressée, le choix des documents arrêté, leur positionnement déterminé, leur allure générale validée. C'est également là que la scénographie est simulée, vérifiée, ajustée. Un fragment de l'exposition, constitué d'une table suspendue, d'un panneau portant les photographies géantes et d'une cimaise, est réalisé sous forme de prototype. Il ne s'agit pas d'une maquette à l'échelle 1 mais bien d'un prototype – tel un panneau de façade d'immeuble – autour duquel se concertent architectes et collaborateurs extérieurs, ingénieur, fabricants industriels de mobilier ou de luminaires. Tentative de maîtrise totale du projet, cette répétition générale témoigne de la volonté plus pragmatique de réduire, par une préparation ad hoc, le temps de montage de l'exposition.

Automne 99

Dans les « petites » expositions précédentes, les travaux du Building Workshop étaient présentés dans une ambiance d'atelier qui explicitait les étapes de leur fabrication. Mais la contraction, sur une même table, de temporalités différentes – de la conception jusqu'à la mise en service – avait, paradoxalement, tendance à gommer la notion de durée. De plus, si la juxtaposition des tables pouvait refléter la concomitance des études, elle risquait d'induire dans l'espace-temps de l'exposition un télescopage entre projets d'âges différents.

Avec la « grande mostra », ce n'est plus en tant que métaphore mais dans sa réalité physique que l'atelier est présent. Et pour témoigner du présent : dans un retournement spatial complet – c'est le périmètre qui est maintenant investi – sont affichés aux cimaises une dizaine de projets en cours, parmi ceux que les deux agences de Gênes et de Paris conduisent aujourd'hui. Donnés à voir à leur stade d'élaboration respectif, donc différent, ils permettront de rendre compte des processus réellement à l'œuvre.

L'idée de livrer en direct un travail à l'état encore incertain, donc de prendre ainsi un risque, n'est pas pour déplaire à Renzo Piano. Mais la forme envisagée pour cette présentation – la réplique de l'outil de travail que sont les grands panneaux, composés et recomposés en permanence à Gênes et à Paris – le laisse dubitatif : il craint que, sortis de leur contexte, ces éléments aient l'air factice. Il se laissera convaincre par le fait que, pour la commodité du client, il arrive qu'un projet soit présenté en dehors de l'atelier – donc qu'il connaisse l'épreuve de l'exposition. Aussi, pour coller à la réalité, il est décidé que chaque équipe en charge d'un projet devra livrer son « mur de travail » au moment de l'accrochage.

Novembre. La préparation de l'exposition se poursuit, avec son lot d'incertitudes, d'aléas de chantier... Le catalogue, lui, se boucle. Et, à deux mois de l'inauguration, rien ne dit que la fin de ce récit reflète la vraie fin.

Préparation du contenu des tables dans l'annexe de l'agence, à Voltri ; photographies Polaroid

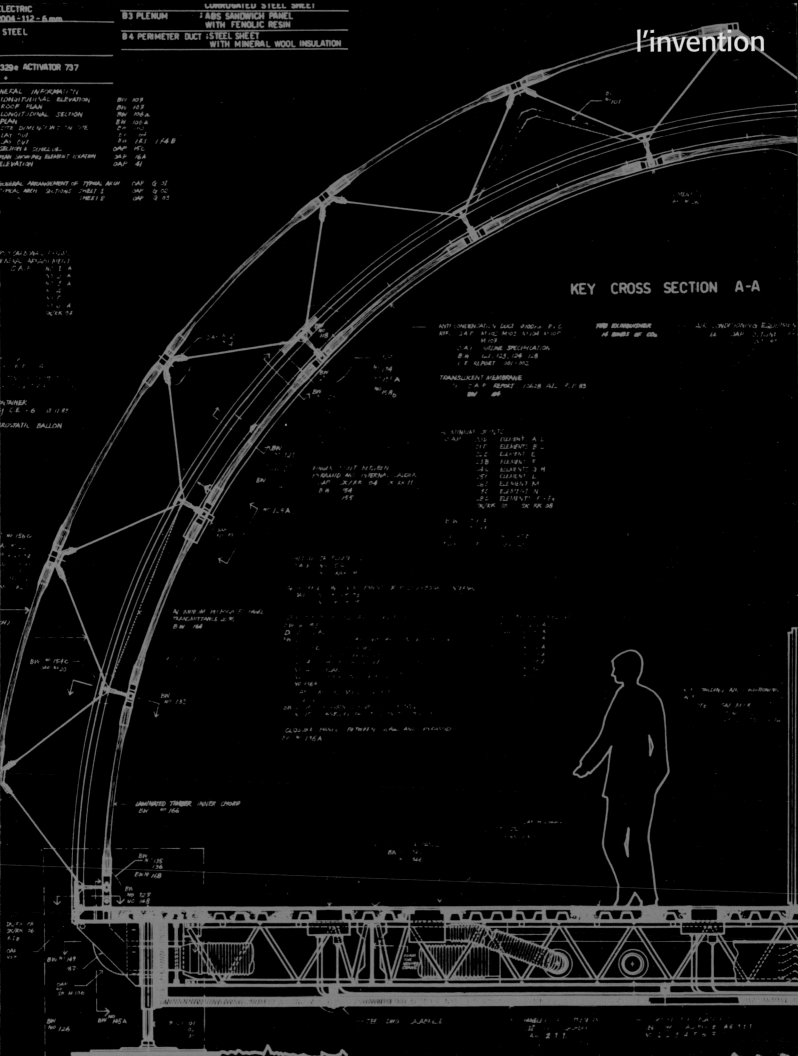

l'invention

KEY CROSS SECTION A-A

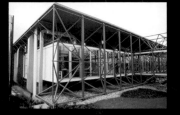 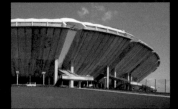 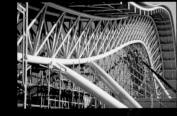

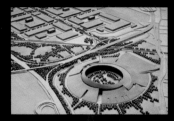

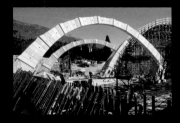

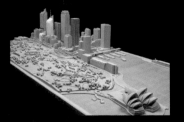

Complexe
de services

Nola (Naples), Italie
1995 - en cours de réalisation
Client : Interporto Campano
S.p.A.

Espace liturgique
consacré
au Padre Pio

San Giovanni Rotondo
(Foggia), Italie
1991- en cours de réalisation
Client : Frati Minori Cappuccini
(Foggia)

Tour de bureaux
et immeuble
d'habitation

Sydney, Australie
1996 - en cours de réalisation
Client : Lend Lease
Development

Premiers travaux 1965-1973

Atelier de menuiserie
Pavillon d'exposition pour la XIVᵉ Triennale de Milan, système de structure en coques
Pavillon de l'industrie italienne pour l'Expo '70 d'Osaka
Bâtiments de bureaux B&B Italie

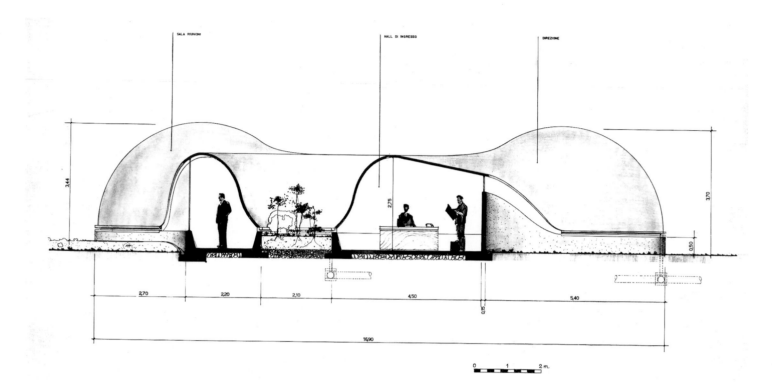

L'intérêt de Renzo Piano pour les structures légères et les matériaux composites remonte à ses premiers travaux des années soixante, période féconde pour la recherche structurale, dominée par les figures emblématiques de Richard Buckminster Fuller, Robert Le Ricolais ou Frei Otto. Dès les débuts sa carrière, en compagnie de son frère Ermanno, constructeur, et de l'ingénieur Flavio Marano, Piano travaille sur les assemblages de pièces modulaires, sur la production de matériaux légers, du métal plié aux polyesters. Cette méthode de conception qui associe architecte, ingénieur et constructeur restera un des fils conducteurs de tous ses projets.

Inspirée d'un principe de structure plissée, c'est une voûte légère obtenue par un assemblage de panneaux en acier qui est réalisée, en 1965, pour un atelier de menuiserie, à Gênes. Procédant du même principe, mais traitée en panneaux en polyester, l'usine de Pomezia (1966) est conçue pour se déplacer au fur et à mesure que progressent ses travaux d'extraction du soufre.
Parallèlement, un projet pour la Triennale de Milan offre à l'architecte l'occasion d'un travail sur la morphologie des coques : formellement plus libres, les membranes s'affranchissent des découpes géométriques grâce à l'étude des formes élastiques sous pression et à l'emploi de composites polyuréthane-polyester. Pour le pavillon temporaire de l'Expo'70 d'Osaka, fabriqué en Italie et assemblé au Japon en deux mois, la légèreté naît de l'association de panneaux en polyester renforcé et d'une structure précontrainte en acier.
Quant au siège de B&B Italia, il est conçu en association avec Richard Rogers, à l'époque où, sous l'influence des travaux de l'ingénieur polonais Makowski, Piano, désireux de connaître scientifiquement le comportement des matériaux et de développer de nouvelles formes structurales, s'installe pour un temps en Angleterre.

Il apprécie ce pays qui voit l'avant-garde architecturale, le groupe Archigram en tête, s'enthousiasmer pour la technologie, les systèmes structurels et les réseaux.
C'est donc dans ce contexte que les deux architectes conçoivent les bâtiments de bureaux du fabricant italien. Une nappe tridimensionnelle en acier, constituée de nœuds et de barres, intègre l'ensemble des circulations techniques, libérant ainsi sur 30 m de portée un vaste hall, aménageable à volonté. Ce projet préfigure, à une échelle encore modeste, les principes constructifs du Centre Pompidou.

Projet de structure, 1966.
Coque formée d'une membrane continue rigide ; coupe longitudinale

Usine IPE-Genova,
Gênes, 1968.
Couverture avec structure
en acier tendu
et polyester renforcé

Usine d'extraction
du soufre, Pomezia
(Rome), 1966.
Structure mobile
en matériau plastique ;
châssis ouvrants disposés
à hauteur du sol

Pavillon
pour la XIVe Triennale
de Milan, 1966.
Structure en coques ;
modèle en matière
thermoplastique
pour l'étude
de la membrane
continue

Atelier de menuiserie,
Gênes, 1965. Éclairage
intérieur obtenu
par des éléments
structuraux translucides

Pavillon
pour la XIVe Triennale
de Milan, 1966.
Structure en coques ;
maquette d'étude

Pavillon de l'industrie
italienne, Expo '70,
Osaka, Japon, 1970

Société B&B,
bâtiment administratif,
Novedrate (Côme, Italie),
1971-1973.
Structure modulaire ;
la façade latérale
regroupe les différents
réseaux identifiés
par leur code couleur

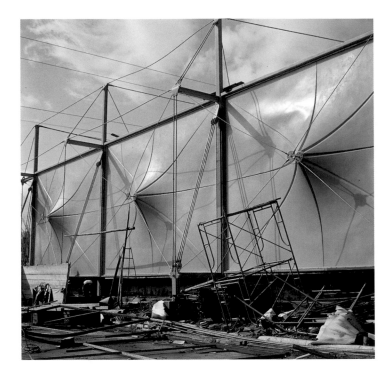

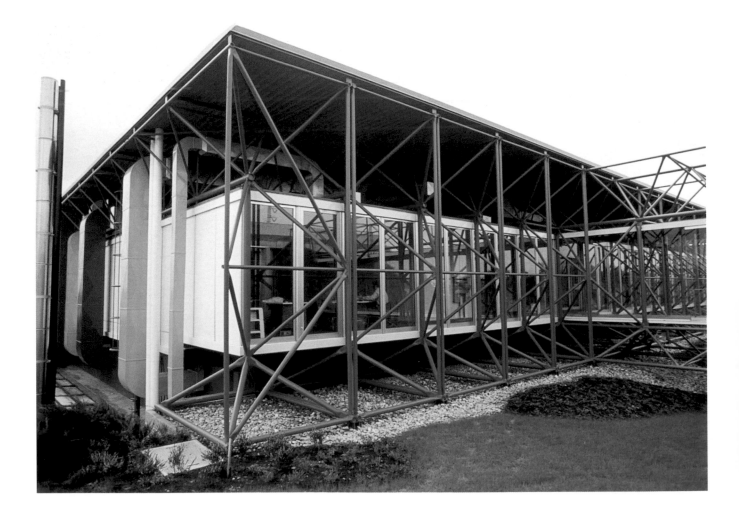

Pavillon itinérant IBM
1983-1986

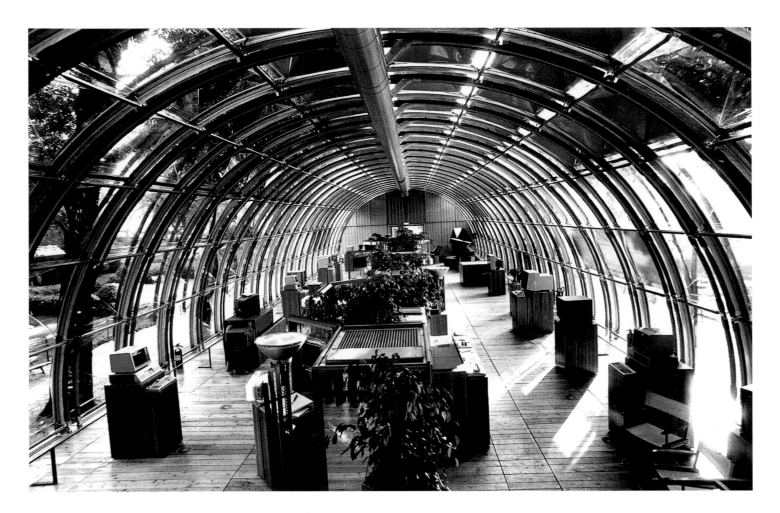

Conçu pour présenter au public
une exposition portant sur les nouvelles
techniques de l'information
et de la communication développées
par la société IBM, le pavillon devait
faire étape dans une vingtaine de villes
européennes.
Ce contenant, entièrement démontable,
constitué de pièces préfabriquées,
légères et empilables, prenait place,
à l'image du monde du cirque
et de ses architectures éphémères,
dans dix-huit camions.
Soucieux d'affirmer l'image d'un progrès
technique qui respecte la nature
et d'établir un rapport direct entre
les visiteurs et l'environnement végétal,
les architectes ont donné au pavillon
l'aspect d'une serre, construction
transparente particulièrement
bien adaptée à une implantation
en centre ville, au cœur des parcs
publics.

Espace intérieur

Détail d'assemblage

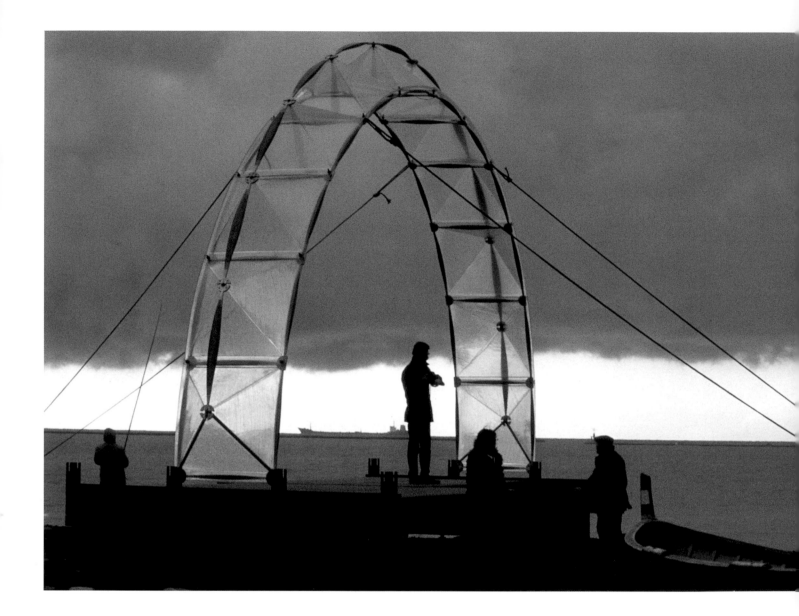

Installation
d'un prototype d'arche
à Gênes

L'ensemble consiste en une voûte semi-cylindrique de 12 m de portée et de 6 m de hauteur, dont l'assise est assurée par un plancher métallique monté sur vérins. Cette couverture légère, de 48 m de long, est constituée de 44 arches identiques, à triple articulation, composées chacune de deux demi-arcs assemblés à la clef. La logique constructive de ces derniers repose sur la juxtaposition de six pyramides en polycarbonate transparent, maintenues à leur sommet et à leur base au moyen d'arceaux en bois de hêtre lamellé-collé. Les pièces d'articulation sont réalisées en fonte d'aluminium. Cet assemblage confère au matériau plastique le rôle de revêtement et de structure. Sur chaque lieu

d'implantation une étude thermique était réalisée afin de régler avec précision le système de climatisation et d'installer des écrans pare-soleil en fonction de l'orientation.

Si la référence à l'imaginaire technique du Crystal Palace – construit à partir d'éléments répétitifs pour l'Exposition universelle de Londres de 1851 – est manifeste, la démarche adoptée pour la conception du pavillon IBM se rapproche davantage de celle proposée par Buckminster Fuller pour les architectures légères et transportables, telle la maison Dymaxion (1925).
À l'occasion de projets antérieurs, Piano avait développé le principe du pavillon démontable, comme en témoigne celui de l'usine mobile

pour l'extraction du soufre à Pomezia, en 1966. Toutefois, l'innovation la plus remarquable du pavillon IBM réside dans l'association de matériaux présentant des caractéristiques mécaniques très différentes, ainsi du bois, du polycarbonate et de l'aluminium. En collaboration avec Fiat, le Building Workshop s'était familiarisé avec les matières plastiques et les colles à haute résistance. Issue du domaine industriel et transférée au projet IBM, cette logique d'assemblage a permis de réaliser des articulations simples et résistantes, tout en renforçant l'effet de légèreté de la construction.

Montage des arches

Coupes et élévation

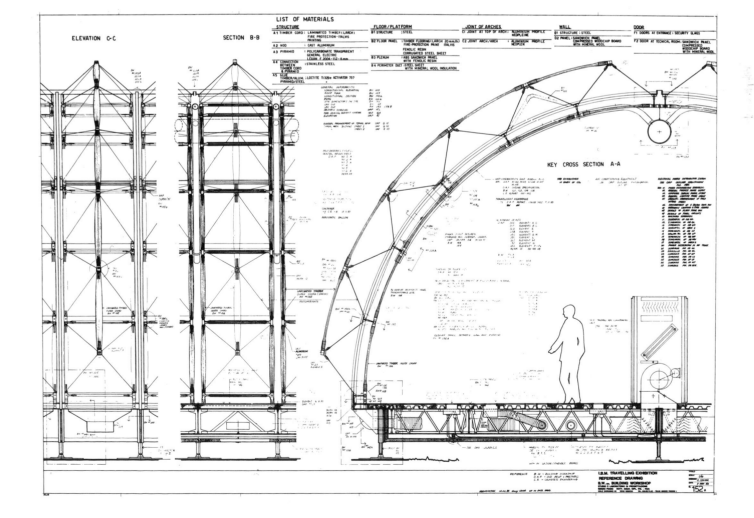

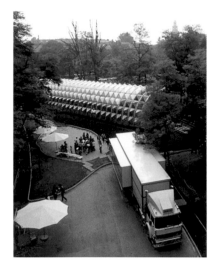

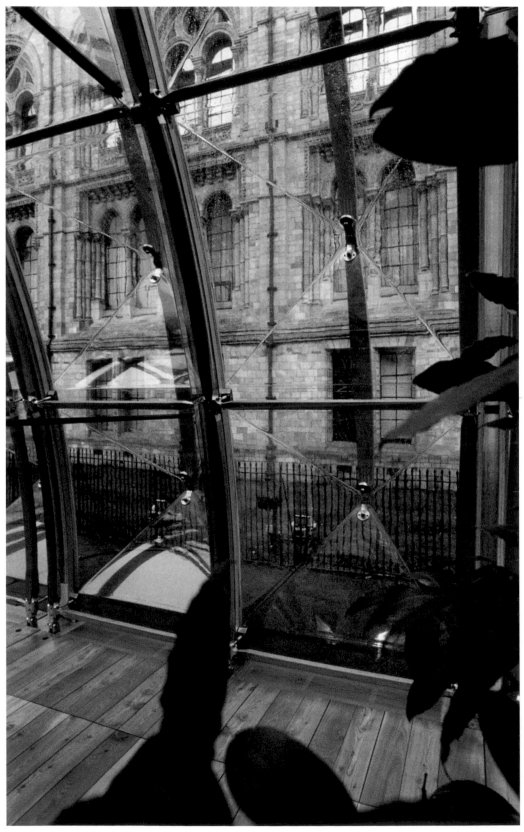

Transport des éléments
et implantation
sur le site de Milan

Installation du pavillon
sur le site de York

Stade San Nicola
Bari, 1987-1990

Commande quelque peu inhabituelle pour l'agence, le stade de Bari s'inscrit dans le programme des grands équipements sportifs dont s'est dotée l'Italie pour la Coupe du monde de football de 1990.
Conçu pour accueillir 60 000 personnes, il renferme un terrain de football ainsi qu'une piste d'athlétisme.
Le dessin répond à deux objectifs principaux : conférer à l'ouvrage un effet de légèreté, nonobstant sa très grande échelle, et intégrer un dispositif de circulation efficace destiné à éviter les mouvements de panique.
L'édifice se compose de deux entités ayant leur caractère propre.
Constituant l'assise au sol du bâtiment, la première, qui comprend le terrain de jeu et le premier niveau de gradins sous lesquels sont logés les espaces annexes, est enfoncée dans une dépression artificielle, à la manière d'un cratère ; la douce remontée du sol autour du stade atténue l'effet massif de la construction.

La seconde, constituée par l'anneau de gradins supérieurs, recouverts d'un auvent translucide en porte-à-faux, donne en balcon sur l'espace central. Décollée de la partie basse, cette tribune semble flotter au-dessus du stade, et, vue de loin, évoque une fleur géante posée sur la plaine. À intervalles réguliers, de grandes failles la découpent en 26 « pétales » ; dans la partie basse de ces failles viennent s'encastrer de grands escaliers destinés à canaliser les flux de circulation, à l'instar des vomitoires d'un stade antique. Contrairement à la plupart des équipements sportifs dont les tribunes se referment sur le terrain de jeu, ces ouvertures offrent aux spectateurs de larges échappées sur l'extérieur. Les procédés constructifs employés ont été déterminants pour la forme du stade. L'ossature des gradins a été pensée à partir d'un système modulaire qui garantissait la rapidité de mise en œuvre. La construction des gradins

inférieurs, ainsi que celle des espaces souterrains, a constitué une première phase. Dans un second temps, chacune des 310 poutres, en forme de demi-lune, destinées à supporter la tribune supérieure, a été réalisée en trois parties. Produites sur un site voisin du chantier, ces poutres préfabriquées en béton ont été assemblées par grue sur les piliers, préalablement coulés sur place. Après la mise en place des gradins, également préfabriqués, ont été installées les poutrelles métalliques en encorbellement supportant la toiture. La pose de la toile en Téflon de cet auvent a constitué la dernière étape du montage.
D'usage exceptionnel dans les projets du Building Workshop, le béton s'est ici imposé comme matériau structurel principal en raison de ses larges possibilités de préfabrication.
Le projet tire essentiellement sa force de l'expression constructive engendrée par la répétition d'éléments modulaires.

Les tribunes ;
esquisse de principe

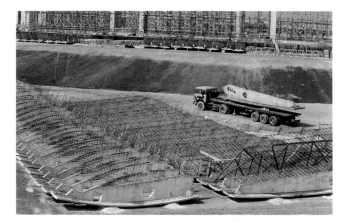

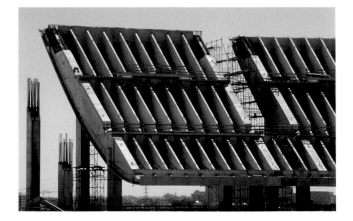

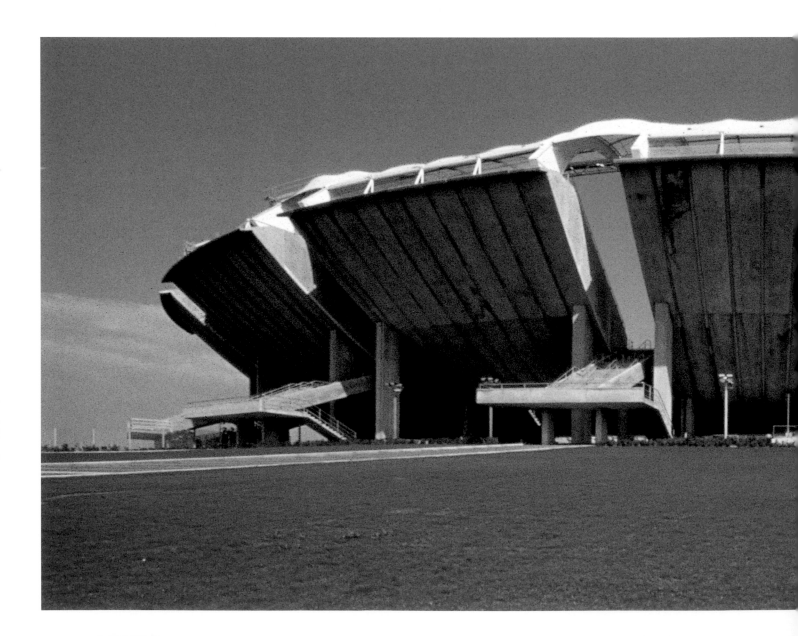

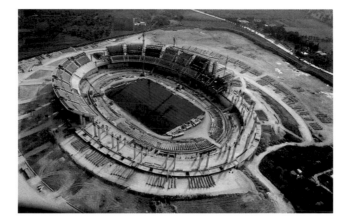

Poutres en béton
préfabriquées à proximité
du chantier

Tribunes supérieures
en cours de construction

Vue aérienne du chantier

Les tribunes supérieures
et leurs accès
vus depuis l'extérieur

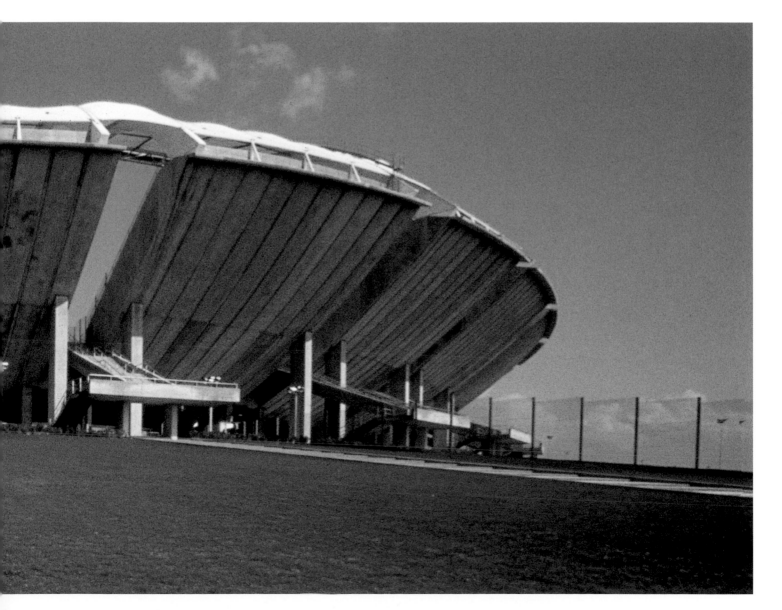

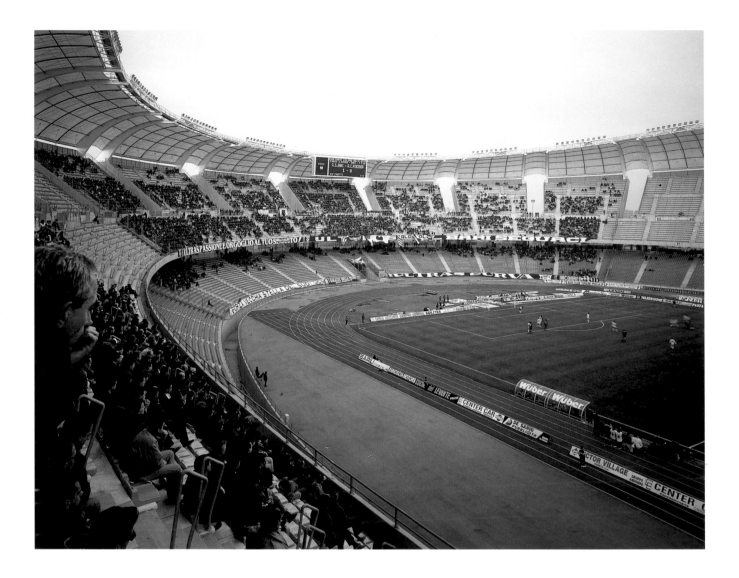

Vue des tribunes

Deux travées supérieures
de gradins ; maquette

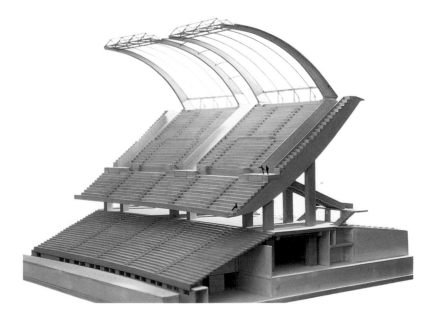

Aéroport international du Kansai
Baie d'Osaka, 1988-1994

C'est sur une île artificielle de 4,4 km de longueur et de 1,3 km de largeur aménagée dans la baie d'Osaka qu'est implanté l'un des plus vastes aéroports construits ces dernières années. Sa disposition générale procède de l'étude fonctionnelle menée par Paul Andreu pour Aéroports de Paris. Constitué d'un large hall d'accès, à l'arrière duquel se déploie une galerie d'embarquement dont les 1,7 km de longueur permettent de recevoir simultanément 41 avions gros-porteurs, il évoque, vu du ciel, l'image d'un gigantesque planeur. Le profil de la galerie est engendré par la surface d'un tore virtuel de 16,4 km de rayon – légère courbure qui offre, depuis la tour de contrôle, une parfaite visibilité sur l'ensemble de l'aéroport. La principale contrainte d'un édifice de cette envergure consistant à maîtriser et à orienter la foule des passagers, les flux des départs et des arrivées, répartis sur plusieurs niveaux, se distribuent à partir du hall, que des atriums traversent sur toute sa hauteur.

La toiture, qui, dans la partie centrale, couvre à la fois le hall et la galerie, repose sur de grandes poutres à treillis métalliques de 82,4 m de portée. Sa forme galbée procède des études théoriques sur le mouvement de l'air pulsé menées par l'ingénieur thermicien Tom Barker, l'objectif étant de doter le bâtiment d'un système de ventilation nettement moins brutal que celui qu'inflige une climatisation classique. Des simulations informatiques consistant à faire varier deux paramètres – la vélocité et la température – ont déterminé les différentes trajectoires de l'air. Soufflé par une buse, il glisse sur l'intrados d'une «voûte» en Téflon, fabriquée par le spécialiste des architectures textiles Taiyo Kogyo, et suspendue entre les poutres métalliques, sur le principe de l'*open-air duct*, littéralement «tuyau à débit ouvert». La surface réfléchissante des sous-faces de la voûte est utilisée également pour l'éclairage indirect de l'ensemble des espaces. Les réflexions sur la nature et sur le rôle de l'enveloppe de cet aéroport montrent

combien les principales résolutions techniques et leur caractère performant se sont déplacés d'un champ à un autre. Les assemblages structurels, pourtant remarquables en raison des grandes portées qu'ils franchissent, importent moins que la maîtrise des ambiances intérieures, totalement dépendantes, elles, de la lumière et de la circulation de l'air. À cette dimension s'ajoute, pour un équipement aussi colossal, la question du chantier – et de son organisation. Les procédures d'assemblage sont alors essentielles, comme en témoignent la conception de pièces standard et le taux important d'éléments préfabriqués, tels les 82 000 panneaux en acier inoxydable de dimensions identiques conçus pour recouvrir la toiture. À une telle échelle, les rapports à la production industrielle deviennent primordiaux et conditionnent, pour une part importante, la qualité du projet.

Esquisse de principe

Pages suivantes :
Mise en place
de la couverture

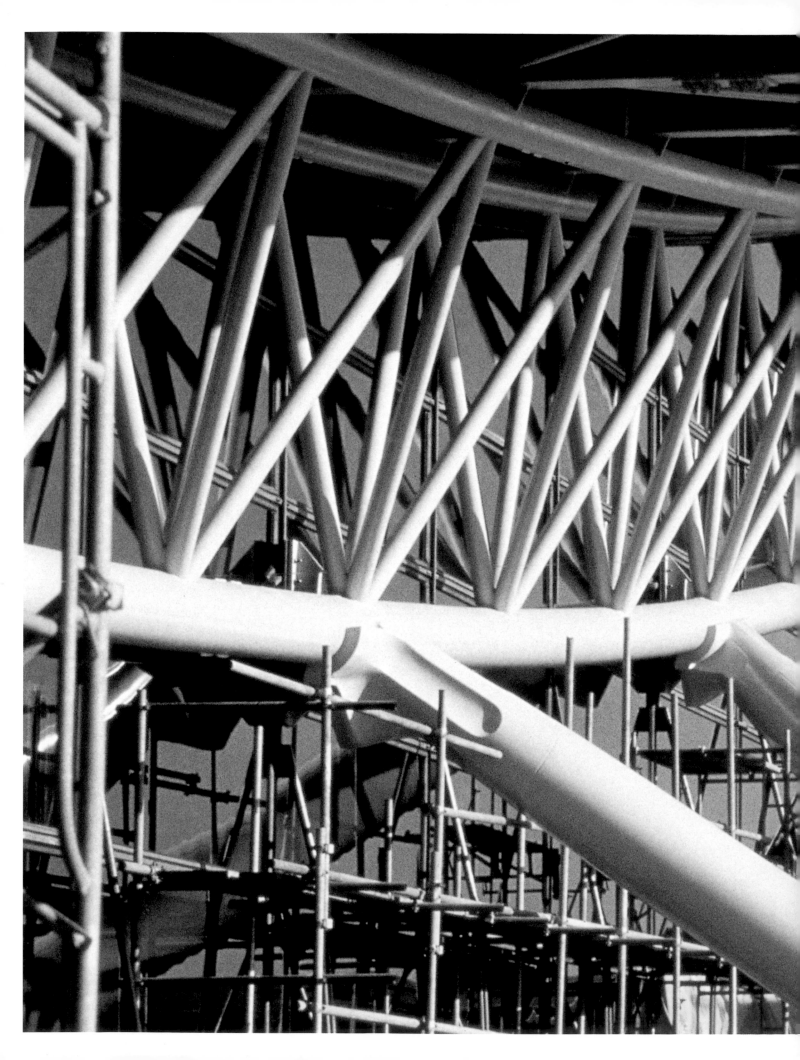

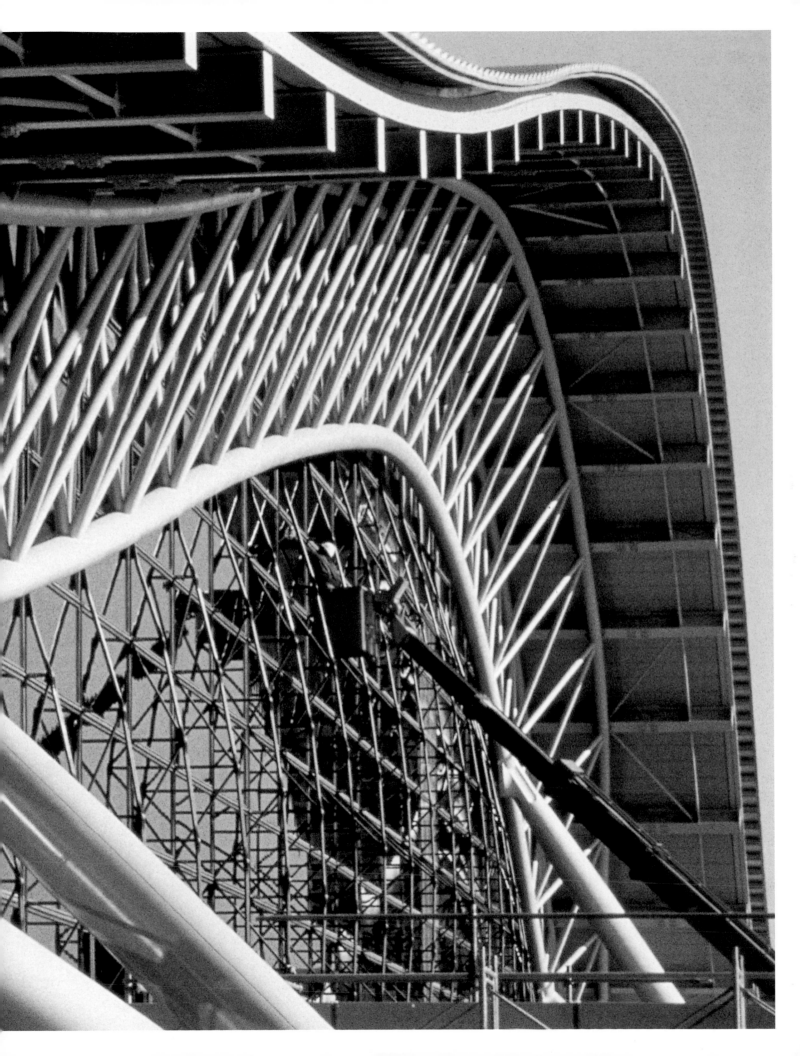

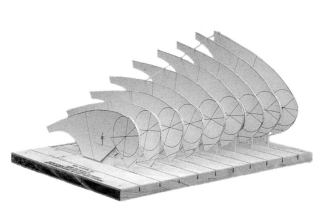

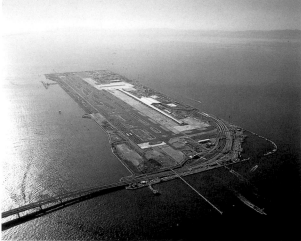

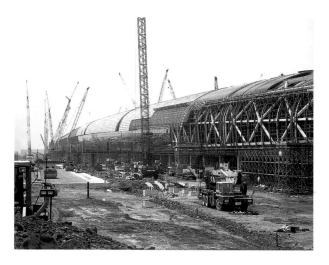

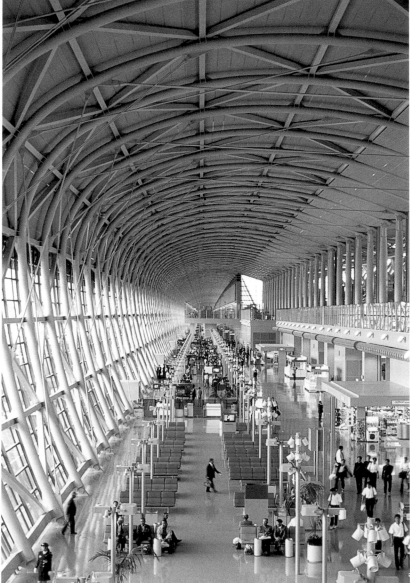

Maquette d'étude

L'aéroport
sur son île artificielle

Terminal des départs
en cours de construction ;
détail de la structure

Hall d'embarquement
dans l'une des ailes

Complexe de services
Nola (Naples), 1995- en cours de réalisation

À proximité de Naples, le complexe de Nola s'inscrit dans le programme de développement d'une zone interportuaire regroupant, outre l'accueil et le tri des marchandises, de multiples activités commerciales. Dans cette région de Campanie où se sont progressivement implantés d'immenses entrepôts parallélépipédiques desservis par un réseau autoroutier et flanqués de parcs de stationnement, le projet de Nola cherche à rompre avec la banalité des zones périphériques en introduisant un fragment de paysage artificiel qui, par son ampleur, dialogue avec l'échelle du territoire et, par sa forme, avec la célèbre éminence naturelle qui se profile à l'horizon.

Référence explicite au Vésuve, sa volumétrie générale s'inspire donc de celle d'un cratère gigantesque, la surface totale atteignant en effet 260 000 m². Conçue à partir de l'intersection de trois segments tronconiques en rotation, l'enveloppe joue du mimétisme avec un cône volcanique. À l'intérieur d'impressionnants volumes, dont la hauteur varie entre 25 et 41 m, sont réparties les activités du complexe – hypermarché, magasins, bureaux, hôtels, restaurants, salles de cinéma, lieux d'expositions. Le tout est distribué autour du cratère, aménagé en un vaste jardin public central, dont le diamètre dépasse 170 m. En recouvrant de végétation les flancs de la colline artificielle, les concepteurs

ont renforcé l'intégration du complexe dans le site, le sol de la plaine environnante semblant se soulever pour former les contours du cratère. Cette forme volcanique développée par les architectes rappelle certains projets utopiques imaginés par l'Américain Richard Buckminster Fuller (avec la collaboration de Shoji Sadao) à la fin de sa carrière, tel le projet Old Man River à Saint Louis (1971), qui s'inscrit dans un cratère géant recouvert d'un dôme transparent où règne une ambiance climatique propice à l'avènement d'un monde idéal. Nola s'abstient d'une telle couverture, mais la végétation et les plans d'eau aménagés dans l'espace central ont pour objet d'engendrer un micro-climat

Trame génératrice de la volumétrie ; maquette d'étude

quelle que soit la température
extérieure. En ordonnant autour de lui,
et sur plusieurs niveaux, toutes
les activités, ce parc-jardin joue un rôle
essentiel de place, de lieu public,
que son implantation au cœur du cratère
protège en outre des vents dominants,
des échangeurs autoroutiers
et de la circulation automobile.
Il instaure l'idée d'une « architecture-
territoire » qui, en affirmant
sa matérialité dans ses éléments
constitutifs sans en exhiber
les dispositifs techniques, établit
un rapport d'intelligence
avec les matériaux du paysage.

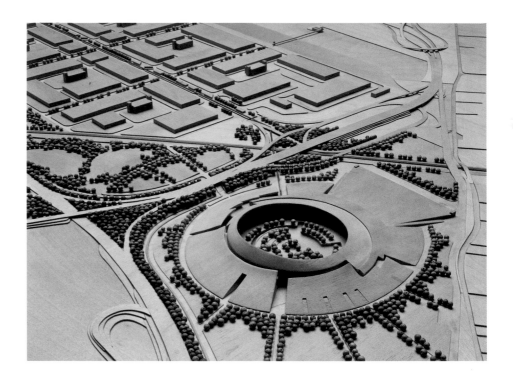

Insertion dans le site ;
maquette

Accès à la place ; coupe

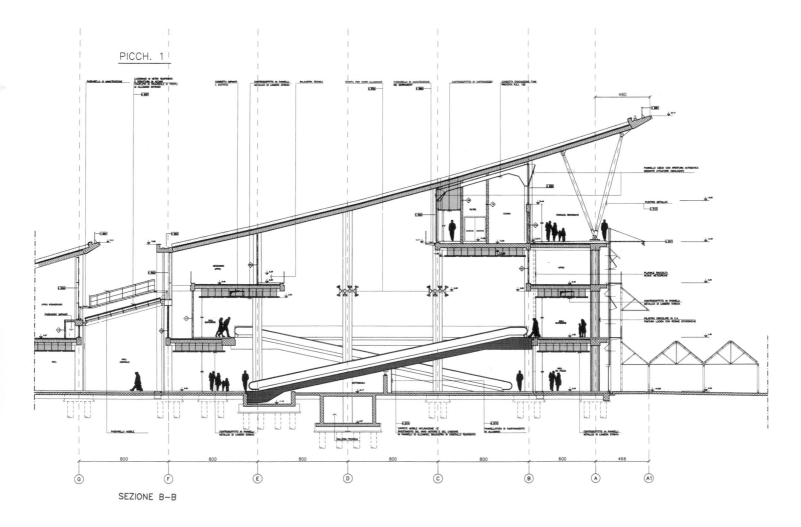

PICCH. 1

SEZIONE B–B

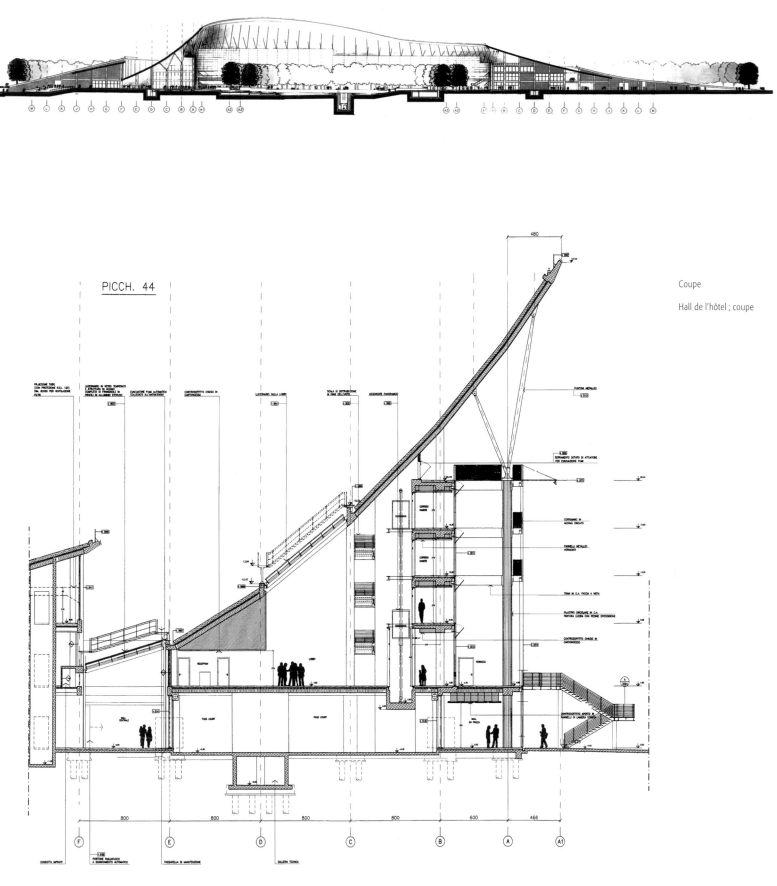

PICCH. 44

Coupe

Hall de l'hôtel ; coupe

SEZIONE B–B

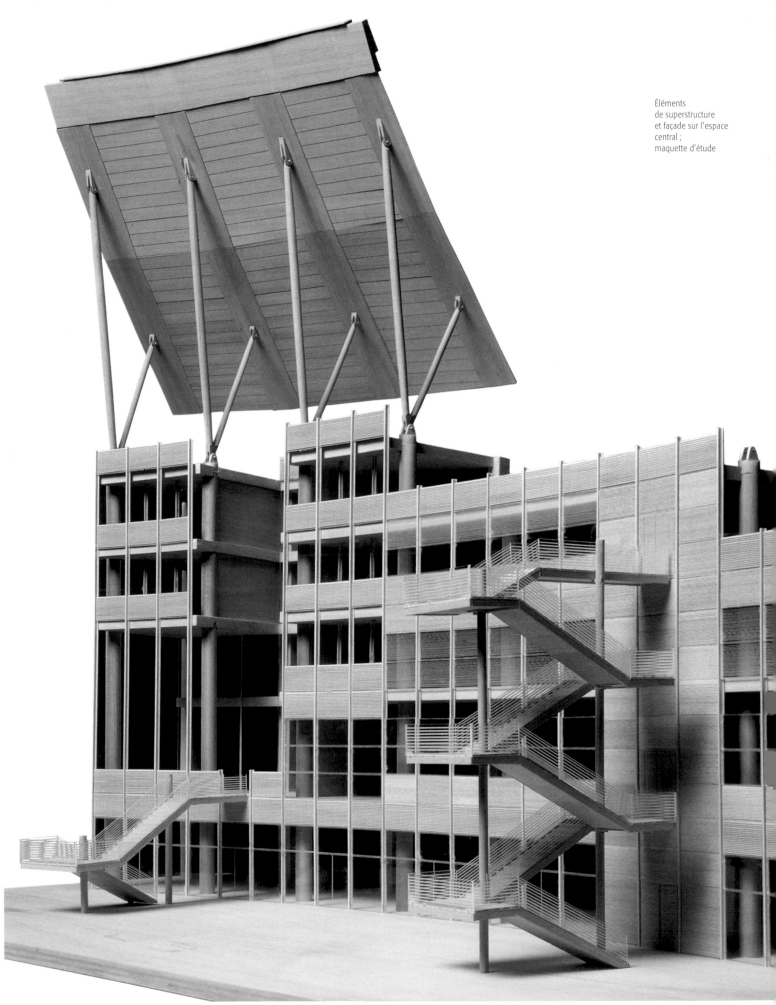

Éléments
de superstructure
et façade sur l'espace
central ;
maquette d'étude

Espace liturgique consacré au Padre Pio
San Giovanni Rotondo (Foggia), 1991- en cours de réalisation

Lieu de pèlerinage situé dans la région
des Pouilles, l'église consacrée
à la mémoire du Padre Pio est installée
à flanc de colline, à proximité
du monastère où vécut le moine
aux stigmates. L'espace liturgique
se déploie selon une spirale en s'ouvrant
progressivement sur une place
triangulaire en gradins, adossée
à un mur de soutènement.
Cette absence de limite opaque
entre le lieu de culte proprement dit
et son environnement immédiat
permet de jouer sur la capacité d'accueil
des fidèles : de 6 000 pèlerins
pour la seule église à près de 30 000
lorsque toute la place se trouve investie.
Confirmant cette continuité entre
intérieur et extérieur, la couverture
de l'église se galbe en forme de conque,
et la grande paroi destinée
à la fermeture de l'édifice adopte
le verre pour se faire transparente.

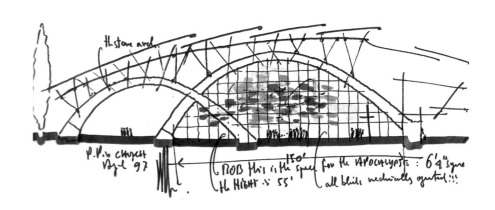

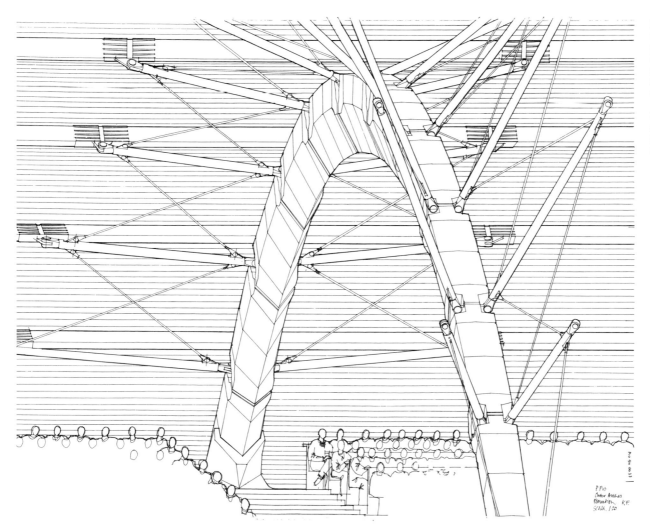

Esquisse adressée
à Robert Rauschenberg
pour l'implantation
de l'œuvre qu'il destine
à l'église : un rideau
à l'arrière de la façade
vitrée

Détail constructif
d'un arc, avec
positionnement
des bracons métalliques

Principe de structure
de l'église ;
maquette d'étude

Implantation dans le site,
accès à l'église
depuis le parvis ;
maquette d'étude

L'église vue
depuis son parvis ;
maquette d'étude

Vue générale du chantier

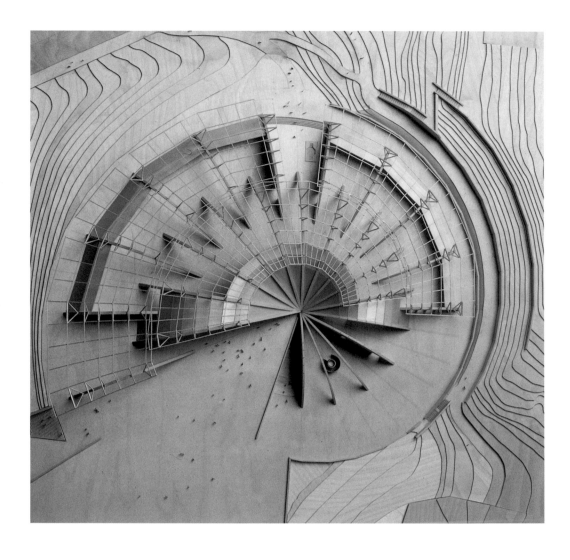

La structure principale de la toiture est constituée d'arcs en pierre disposés selon des lignes radiales dirigées vers l'autel. Leurs portées varient pour s'adapter à la disposition en spirale, diminuant progressivement afin de contracter l'espace vers l'autel. C'est à Peter Rice que l'on doit l'idée de mettre en équilibre des blocs de pierre au moyen d'une armature métallique. L'ingénieur – qui, s'inspirant d'une logique constructive ancienne, la combinaison fer-voûte maçonnée, avait développé pour le Pavillon du futur à l'Exposition universelle de Séville (1992, Martorell, Bohigas et Mackay, arch.) un système d'arcs en blocs de granit évidés, sous-tendus par des tirants métalliques – a contribué ici à l'une des idées-forces du projet en utilisant un matériau unique, la pierre, pour en affirmer l'unité. Les blocs sont traversés par des câbles de précontrainte en acier, la portée pouvant ainsi atteindre 50 m. Sur l'extrados des arcs s'ancrent des bracons métalliques en V

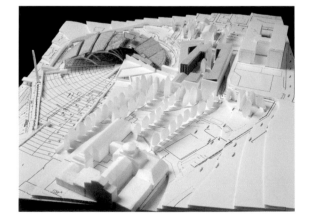

qui assurent le contreventement et supportent les entretoises en bois. Ce dispositif qui dissocie ossature principale et couverture confère à l'ensemble un effet de grande légèreté. Les outils informatiques ont permis de substituer aux procédés traditionnels de calcul la méthode des éléments finis pour étudier le comportement structurel des arcs de façon très précise, ce afin d'exploiter au mieux la relation entre les caractéristiques mécaniques du matériau et sa forme. Le recours aux machines à commandes numériques pour découper la pierre s'est révélé être un prolongement essentiel de cette procédure, chaque bloc pouvant alors devenir une pièce aux dimensions uniques, adaptée à son positionnement dans la structure. Un projet ne prend tout son sens que si l'ensemble des étapes, de la conception à la réalisation, peut être maîtrisé dans une pensée globale : c'est ce que démontre, par la force de la logique, celui de San Giovanni Rotondo.

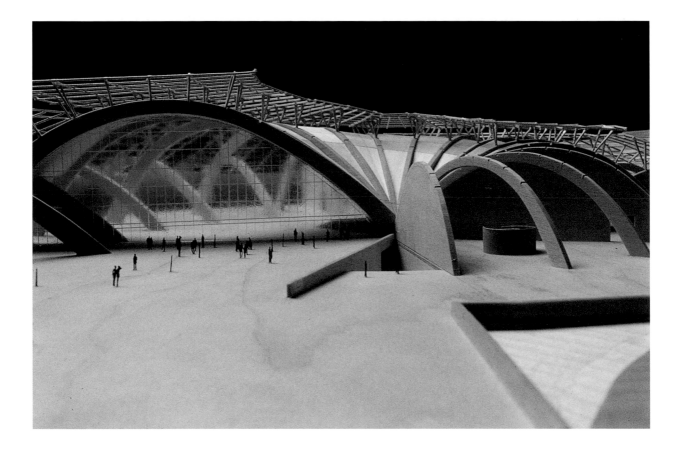

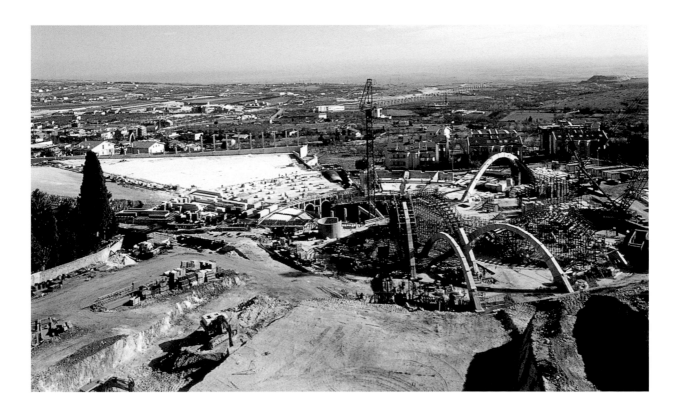

Stockage des blocs
de pierre avant
leur mise en œuvre.

Édification des arches

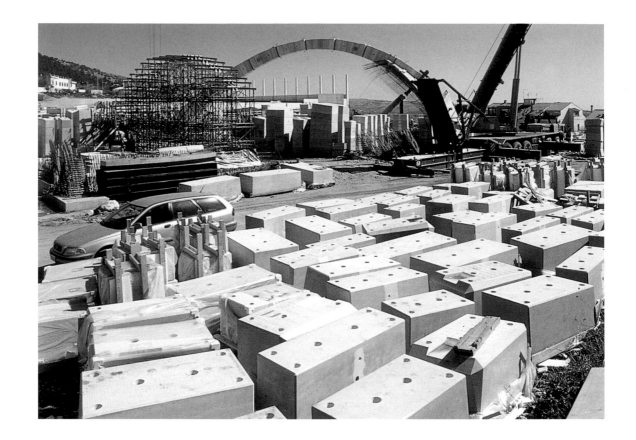

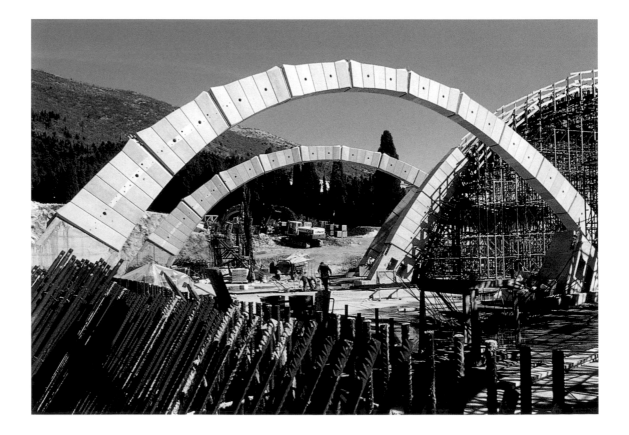

Tour de bureaux et immeuble d'habitation
Sydney, 1996- en cours de réalisation

Le gratte-ciel est à ce point porteur des marques de la modernité métropolitaine et du progrès technique que la conception d'un immeuble de grande hauteur revêt, pour nombre d'architectes, une forte dimension mythique. Sans y être insensible, l'équipe de Renzo Piano, sollicitée par un groupe d'investisseurs privés pour concevoir un ensemble immobilier sur un site prestigieux au cœur du centre historique de la ville, aujourd'hui jalonné d'édifices de taille considérable, est restée à distance de la démesure et de la rupture d'échelle.
Située à l'angle de Macquarie Street et de Phillip Street, la parcelle allouée au projet fait face au jardin botanique et offre des échappées sur la baie de Sydney et sur l'Opéra, conçu par Jørn Utzon. L'ensemble se compose de deux bâtiments distincts, une tour de bureaux de 36 étages, équilibrée par un immeuble résidentiel de 17 étages abritant 62 appartements. Dans l'interstice ménagé entre les deux ouvrages s'insère, protégée par une verrière suspendue, une place publique, qui se prolonge sous les constructions par des commerces et des équipements. Composante piétonnière du projet, cet espace d'où s'élancent les édifices témoigne d'un véritable souci d'urbanité : le rapport au sol est fécond, contrairement à celui qui caractérise d'ordinaire un quartier de tours, avec ses lieux publics tirés tant bien que mal d'espaces résiduels, de vides prétendument fonctionnels.

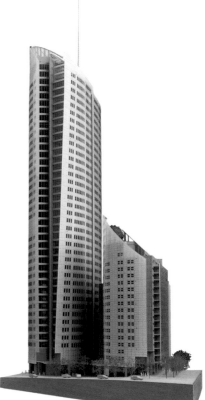

La tour de bureaux et l'immeuble résidentiel ; maquette d'étude

Esquisse mettant en évidence la silhouette du projet par rapport aux tours environnantes

Ce n'est ni sur la quête de la plus grande hauteur ni sur de nouvelles solutions structurelles que repose la principale dimension innovante du projet. Les développements les plus significatifs portent davantage sur l'enveloppe des deux bâtiments et sur les dispositifs techniques qui la constituent.

Cette recherche s'inscrit dans la réflexion menée depuis plusieurs années par le Building Workshop sur les nouveaux systèmes de façades. Des systèmes qui associent matériaux légers de revêtement préfabriqués en terre cuite et produits verriers, tel celui adopté, à Paris, pour les façades « en simple épaisseur » de l'extension de l'Ircam et des logements de la rue de Meaux, ou celui « en double épaisseur » choisi pour celles des immeubles de la Potsdamer Platz, à Berlin.

Compte tenu du climat et des brises dont bénéficie la baie de Sydney, la formule de la double peau allait de soi. Il fallait donc la concevoir de manière que son espace interstitiel joue le rôle d'isolation naturelle et évite l'usage excessif de conditionnement d'air. Sur le côté est de l'immeuble d'habitation, l'épaisseur de façade est assurée par des jardins d'hiver qui prolongent l'espace habitable. Les persiennes à lamelles de verre mobiles qui équipent la paroi extérieure procurent une ventilation naturelle et réagissent aux variations climatiques, telle une peau qui respire.

Dotées d'un dispositif semblable, les façades de la tour de bureaux, conçues comme de gigantesques voiles décollées du corps principal du bâtiment, donnent à l'ensemble une silhouette dont la forme effilée est le signe de distinction.

Volumétrie de la tour, recherche de silhouettes ; maquettes d'étude

La tour dans son environnement immédiat ; maquette d'étude

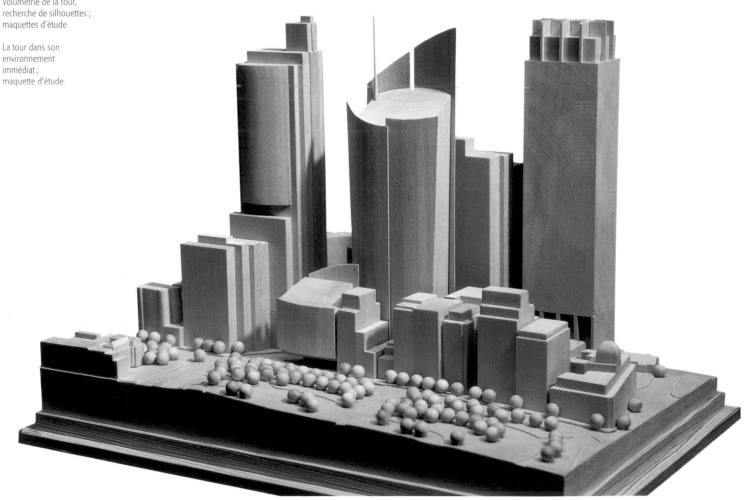

Prototype d'élément
de façade ; étude
de ventilation naturelle

Prototype d'élément
de façade ; étude
de fixation du vitrage
et de tamisage de la
lumière par la sérigraphie

Prototype d'éléments
de façade exposés
aux intempéries
pour mise à l'épreuve

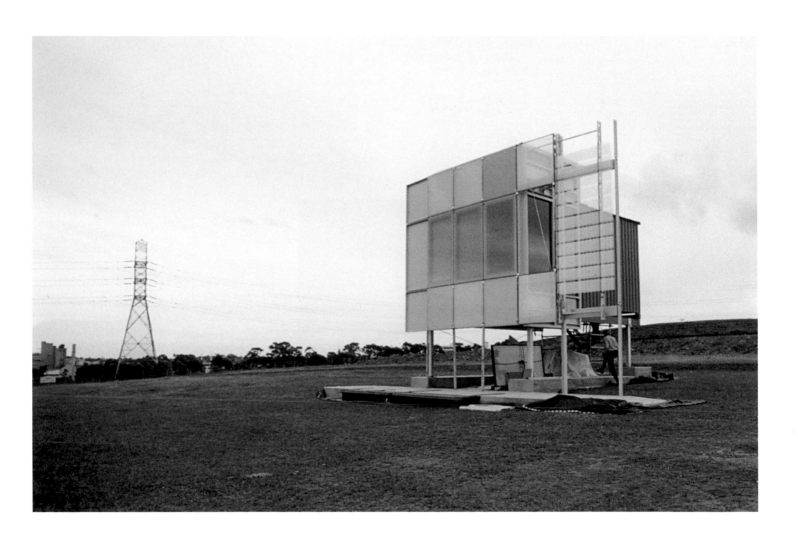

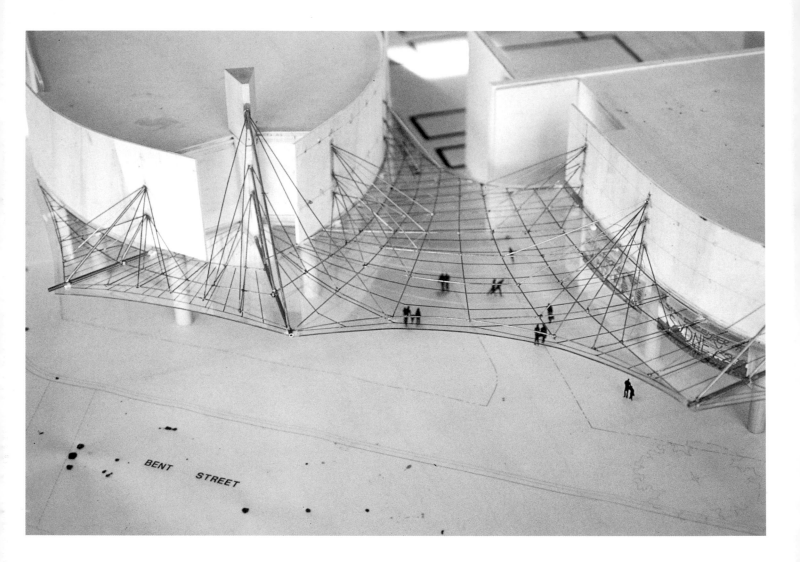

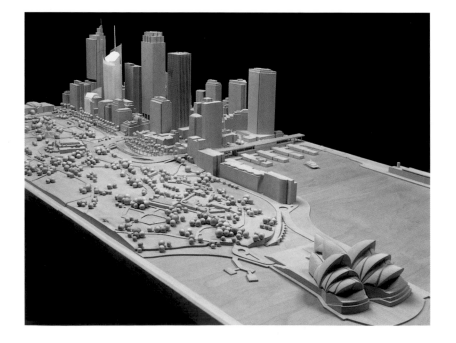

La verrière suspendue
entre les deux bâtiments ;
maquette d'étude

Inscription de la tour
dans le site,
avec, à l'extrémité
du promontoire,
l'opéra de Jørn Utzon ;
maquette d'étude

l'urbanité

Reconversion de l'usine Lingotto

Turin, Italie
1983-1995
Client : Fiat SpA

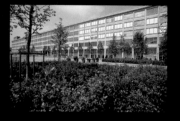

Requalification du vieux port

Gênes, Italie
1985-1992
Client : Ville de Gênes

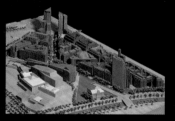

Siège de la Banca popolare di Lodi

Lodi (Milan), Italie
1991-1998
Client : Banca popolare di Lodi

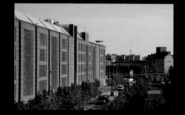

Centre national d'art et de culture Georges Pompidou

Paris, France
1971-1977
Client : ministère de la Culture, ministère de l'Éducation nationale

Reconstruction de la Potsdamer Platz

Berlin, Allemagne
1992-1999
Client : DaimlerChrysler AG

Reconversion de l'usine Lingotto
Turin, 1983-1995

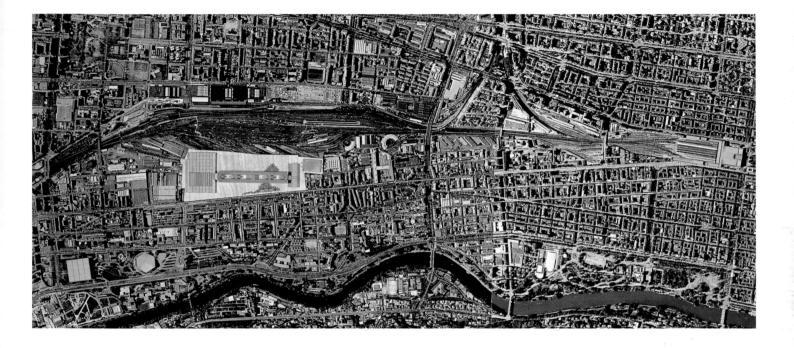

Considérée par Le Corbusier (*Vers une architecture*, 1925) comme « l'un des spectacles les plus impressionnants que l'industrie ait jamais offerts », l'usine Fiat-Lingotto est sans nul doute l'un des équipements industriels les plus emblématiques des années vingt, tant par son système constructif en béton armé que par l'échelle de l'édifice. Conçu pour abriter le cycle complet de fabrication automobile, le bâtiment est un vaste parallélépipède de 500 m de longueur doté de quatre cours intérieures. Au début des années quatre-vingt, rendu obsolète par l'automatisation, le Lingotto libère d'un coup une surface de 500 000 m². Après une consultation internationale, le Building Workshop est sélectionné pour reconvertir l'ensemble en complexe multifonctionnel dévolu au secteur tertiaire et à l'innovation. Contrairement à l'usine Schlumberger de Montrouge (1981-1984), demeurée édifice privé après transformation, le Lingotto prend le statut d'équipement public, pourvu de galeries d'expositions,

de bureaux, de salles de conférences, d'un auditorium de 2 000 places, d'un hôtel. Cette reconversion du complexe industriel commence par une requalification des espaces extérieurs et des modes d'accès. Imaginé par ses concepteurs comme un fragment de ville installé dans l'un de ses plus remarquables témoins, l'ensemble du rez-de-chaussée est affecté aux circulations publiques, aux galeries commerciales, aux lieux de flânerie. Ces espaces publics se prolongent dans les cours intérieures aménagées en jardins, pour aboutir, en toiture-terrasse, sur l'ancienne piste d'essai transformée en promenade ouverte sur le paysage urbain.

S'agissant d'un édifice clé du patrimoine industriel, le principal objectif consiste à conserver son identité au bâtiment et à tirer parti de son dispositif constructif initial. L'ossature en béton armé, conçue à l'origine par l'ingénieur Giacomo Mattè-Trucco sur le modèle des usines Ford de Highland Park

de Détroit, comprend de vastes plateaux portés par une trame de piliers de 6 x 6 m, donc aisément aménageables, la hauteur sous plafond se révélant suffisante pour loger l'ensemble des réseaux des nouveaux équipements. Pensée dès l'origine pour s'effectuer sans à-coups, la réhabilitation d'un édifice de proportions aussi impressionnantes a été menée en plusieurs tranches, à la manière d'un projet urbain qui se développe sur le long terme. Consciente de la charge symbolique contenue dans ce bâtiment phare de l'industrie automobile italienne, intervenant sur lui aussi peu que possible, l'équipe de conception a voulu faire du Lingotto un véritable quartier doté de lieux publics, et utiliser son caractère de vestige monumental de l'histoire pour susciter auprès des usagers un sentiment d'appropriation collective.

Maquette du projet dans le contexte urbain

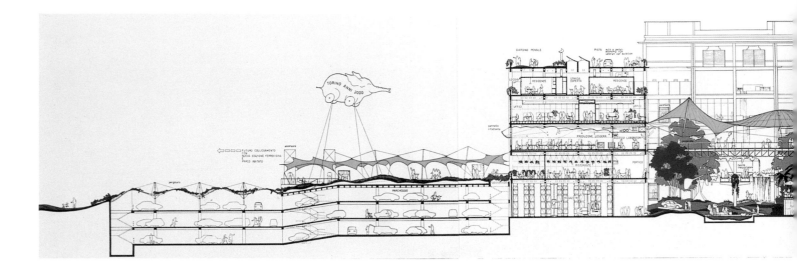

Coupe transversale
présentée
pour le concours, 1983

Galerie marchande
donnant sur une
des cours intérieures

Aménagement
des espaces extérieurs
à l'arrière du bâtiment.

Au sommet de l'édifice,
deux adjonctions :
la plate-forme
pour hélicoptères
et le dôme vitré
de la salle de réunions

Cour intérieure
transformée en jardin

Auditorium

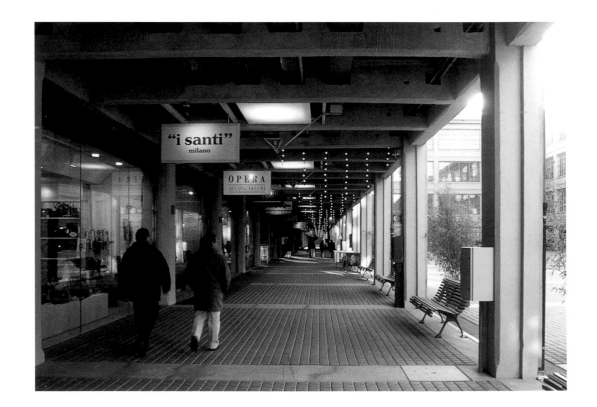

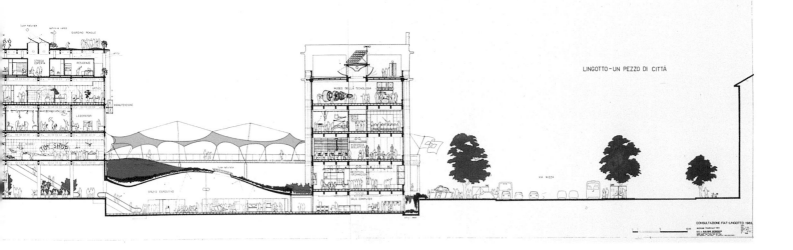

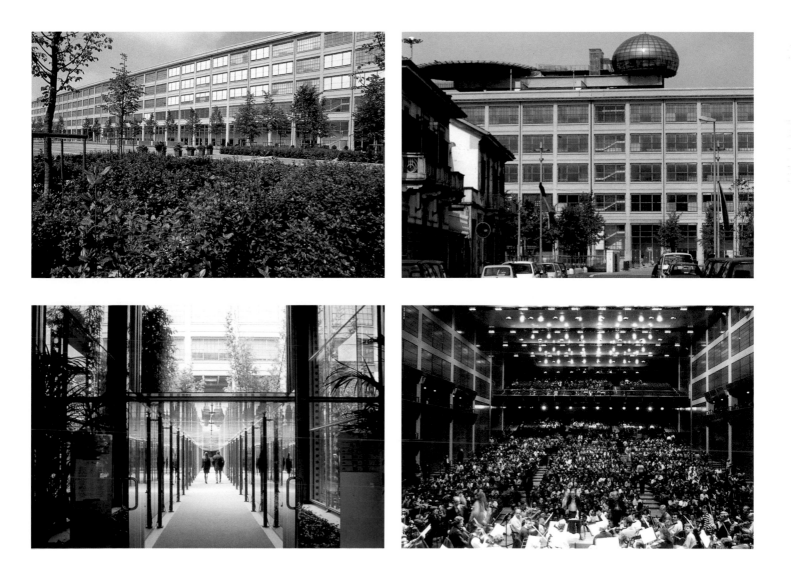

Hall d'entrée

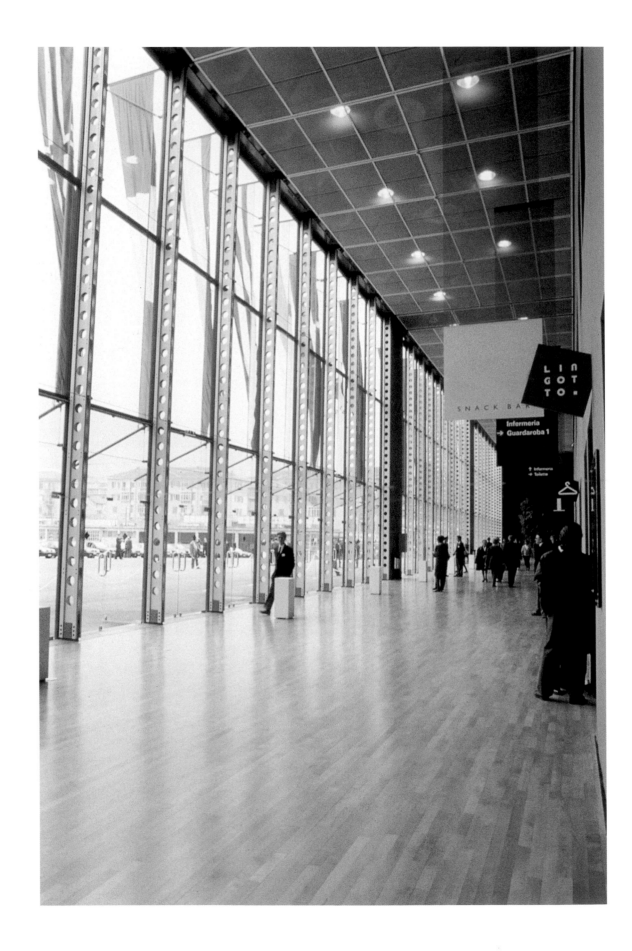

Requalification du vieux port
Gênes, 1985-1992

Les réflexions menées par l'agence
sur la ville de Gênes à la demande
de ses édiles remontent à la fin
des années soixante-dix.
Elles s'inscrivent dans le sillage d'études
portant notamment sur la genèse
du tissu urbain de villes anciennes
comme Padoue, Venise ou Bologne
– études dont, une décennie plus tôt,
en Italie, les historiens et les architectes
s'étaient faits les artisans.
Au programme d'assainissement
lancé par la municipalité figurait
le quartier du Vieux-Môle, caractérisé
par la densité de ses îlots et l'étroitesse
de ses ruelles datant du XIIIe siècle,
et ne bénéficiant de ce fait que
d'un faible ensoleillement.
La proposition consiste à amorcer
un programme de réhabilitation,
tout en maintenant la population
sur place, pour que soient préservés
le tissu social et l'activité économique.
Il s'agit d'introduire une stratification
verticale des usages qui, en réservant
les premiers niveaux aux commerces
et en développant des logements
dans les étages intermédiaires, dégage

Superposition des tracés,
à différentes époques,
des môles et des bassins

Vue du chantier

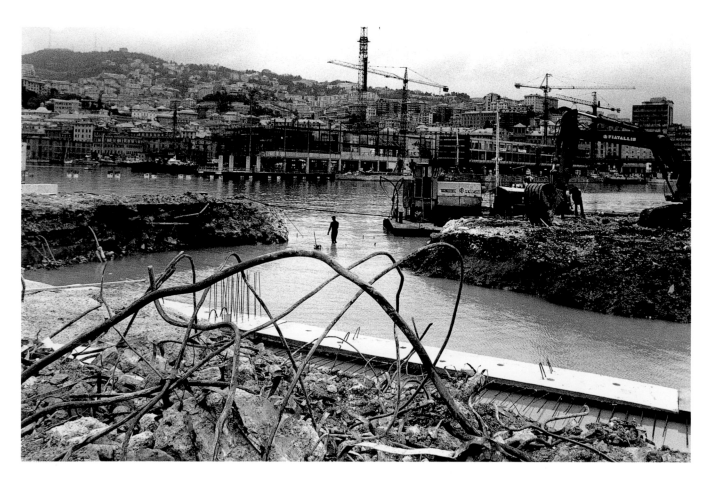

Réhabilitation
des anciens entrepôts
de coton

La « bigue » soutient
l'ascenseur panoramique
et la structure tendue
de la « piazza delle feste »
(au second plan) ;
le long du quai,
accrochées à des mâts,
des sculptures mobiles
de Susumu Shingu

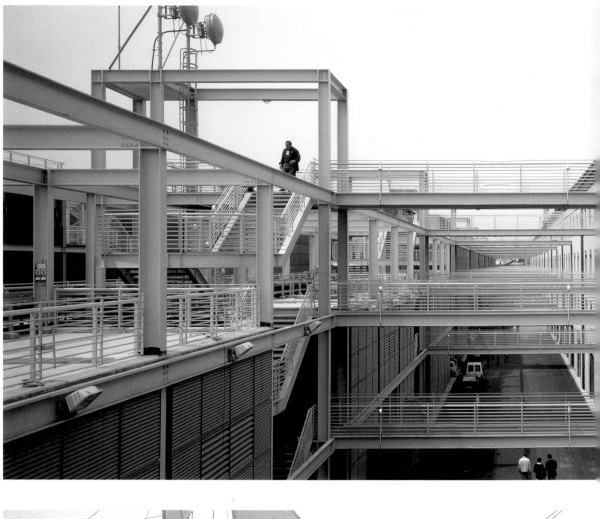

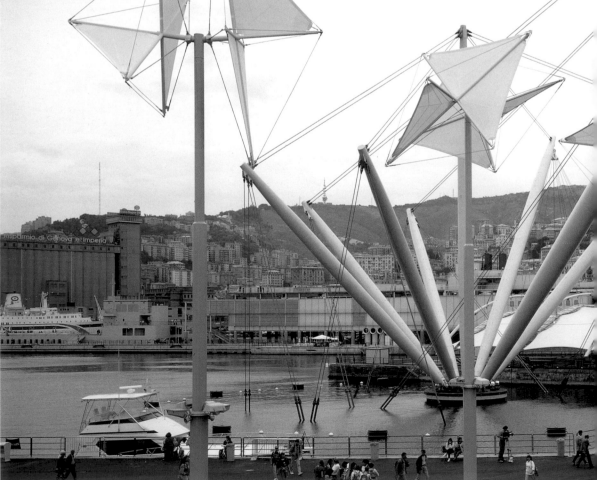

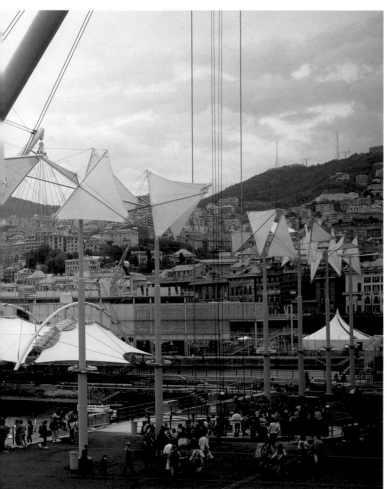

les derniers niveaux des immeubles
pour qu'y soient installés en terrasse
des équipements et des espaces publics,
le tout desservi par un réseau
de passerelles suspendues
et d'ascenseurs. L'objectif tient
donc en deux mots : vue et soleil.
Quoique resté sans suite, le projet
a probablement constitué l'amorce
d'une requalification beaucoup
plus importante, la reconversion
de la partie ancienne du port.
Dans un premier temps, une exposition
consacrée au cinquième centenaire
de la découverte de l'Amérique
par Christophe Colomb devait y être
aménagée (1992). Dans un second
temps, il convenait d'exploiter le site
et ses installations pour des activités
culturelles pérennes, et de réaliser
une liaison avec la vieille ville
malgré la rupture créée par le viaduc
autoroutier construit en bordure
du port en 1965.
Pour requalifier – tâche principale –
l'ensemble des espaces publics
et transformer cette partie du port
en quartier piétonnier, les entrepôts
de coton sont réhabilités de manière
à pouvoir accueillir expositions
et manifestations, tandis qu'un nouvel
édifice abritant un aquarium vient
prendre place sur un môle voisin.
Jouant avec l'esthétique des paysages
portuaires, une bigue, inspirée
des grues de déchargement,
supporte un ascenseur panoramique
et la couverture de la « piazza
delle feste ».
À travers chacun de ces fragments
inscrits dans un projet global,
les concepteurs se sont employés
à faire émerger une méthode d'analyse
qui respecte les strates urbaines
ainsi que la complexité historique
de la ville, et soit en mesure de susciter
des stratégies à court et long terme,
capables d'intégrer les phénomènes
de réversibilité.

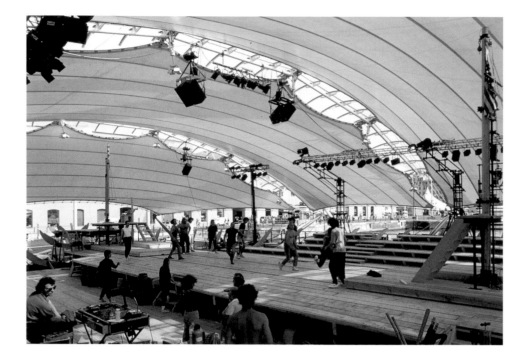

Structure tendue
de la « piazza delle feste »

Vue aérienne du vieux
port après intervention ;
à gauche, de biais,
les anciens entrepôts
réhabilités ; à droite
de la bigue, tel un navire
à quai, l'aquarium

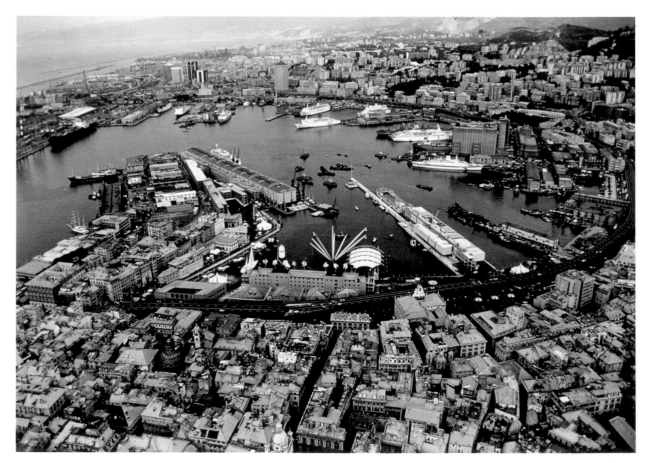

Siège de la Banca popolare di Lodi
Lodi (Milan), 1991-1998

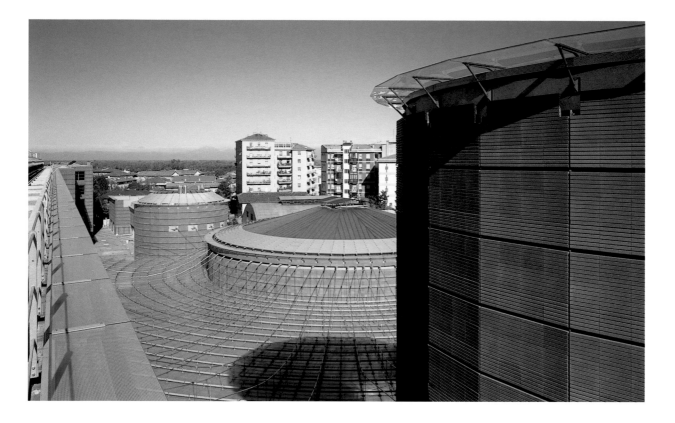

Par sa disposition générale
et les volumétries qui le composent,
le siège de la Banca popolare di Lodi
s'appuie sur nombre de références liées
à l'histoire de son site et à l'urbanité
médiévale. L'îlot sur lequel il se déploie
est situé dans un ancien quartier
d'entrepôts en cours de restructuration.
À mi-parcours entre la gare et le centre
historique, l'ensemble comprend
un édifice de bureaux, une « barre »
de 250 m de longueur, qui, disposée
à l'alignement d'un vaste mail planté,
dissimule quatre tours cylindriques
de diamètres différents, érigées
au cœur de la parcelle, à l'image
des silos à grains et des anciennes tours
fortifiées, nombreuses dans la localité
lombarde. La plus vaste des tours
renferme un auditorium de 800 places,
tandis qu'une autre contient des locaux
techniques et que les deux dernières
surmontent les salles des coffres
souterraines, jouant de l'analogie
entre la richesse symbolique de la ville,
qui se caractérisait autrefois
par l'ampleur des silos, et la richesse
financière actuelle contenue
dans ces réserves en sous-sol.

Si, par sa surface totale de 20 000 m²,
l'ampleur de l'opération immobilière

et l'échelle de ses édifices sont
considérables, il ne s'agit pas
pour autant d'en faire une enclave
impénétrable. En cœur d'îlot,
les espaces extérieurs sont en effet
aménagés en lieux publics, accessibles
par de grands porches. À l'instar
des vélums tendus autrefois au-dessus
des cours intérieures, une verrière est
suspendue entre tours cylindriques
et barre, au moyen d'une double nappe
de câbles dont les lignes génératrices
rayonnent depuis le centre de
l'auditorium. Des pannes horizontales
radioconcentriques maintiennent
l'écartement entre les suspentes.
Pour renforcer l'effet de légèreté,
les panneaux de verre, trempés,
feuilletés et sérigraphiés sont accrochés
à la structure métallique par des pattes
fixées à leurs angles ; des joints silicone
d'étanchéité créent un fin calepinage
et se substituent à la feuillure
traditionnelle. Les panneaux ainsi
assemblés constituent une surface
vitrée conique continue qui restitue
l'image de la toile tendue.
L'ossature en béton armé des tours
et de la grande barre est recouverte
de matériaux légers en terre cuite
préfabriqués ; ce type de revêtement
élaboré par le Building Workshop

depuis plusieurs années trouve,
à l'occasion de ce projet,
un développement nouveau. En effet,
pour prolonger visuellement tout
au long de la barre qui donne sur le mail
la continuité ocrée de la terre cuite,
les baies de sa façade sud sont dotées
de brise-soleil réalisés dans le même
matériau, leurs stries reprenant en outre
le calepinage horizontal des panneaux
qui recouvrent allèges et trumeaux.
En assurant une grande homogénéité
au projet, cette unité de texture
de l'enveloppe retrouve, avec sa tonalité
ensoleillée, la palette des couleurs
caractéristiques de la ville.

La verrière prenant appui
sur les tours

Plan général

Pages suivantes :
Structure de la verrière

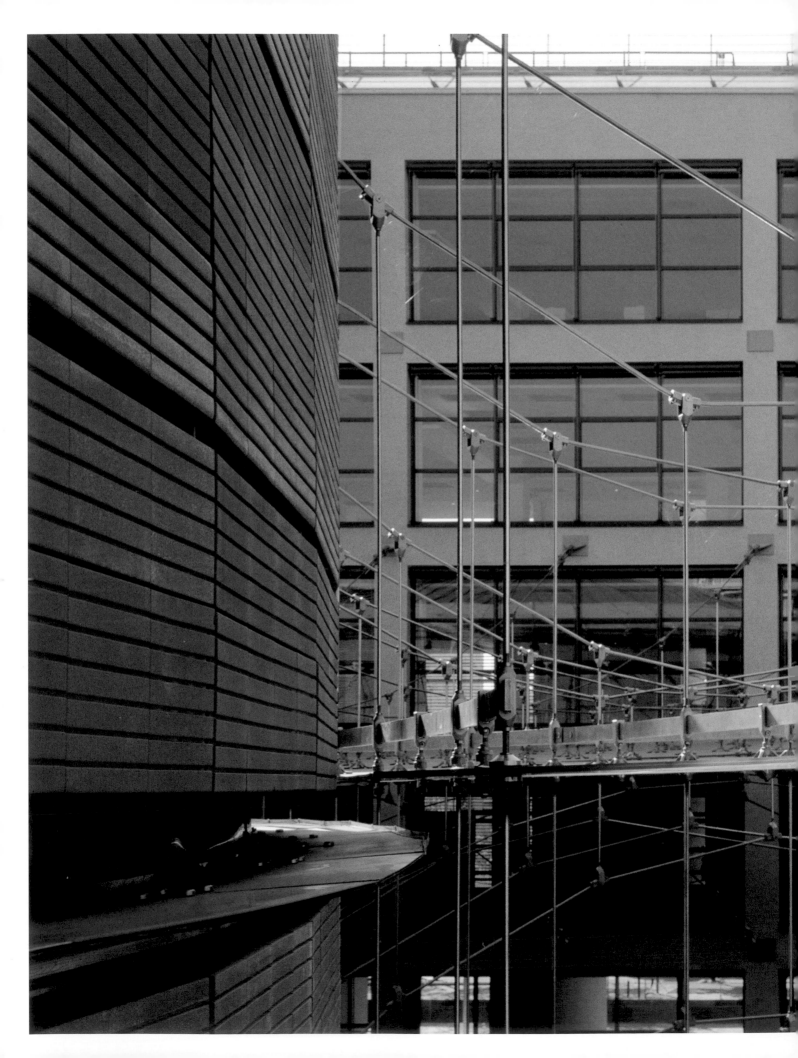

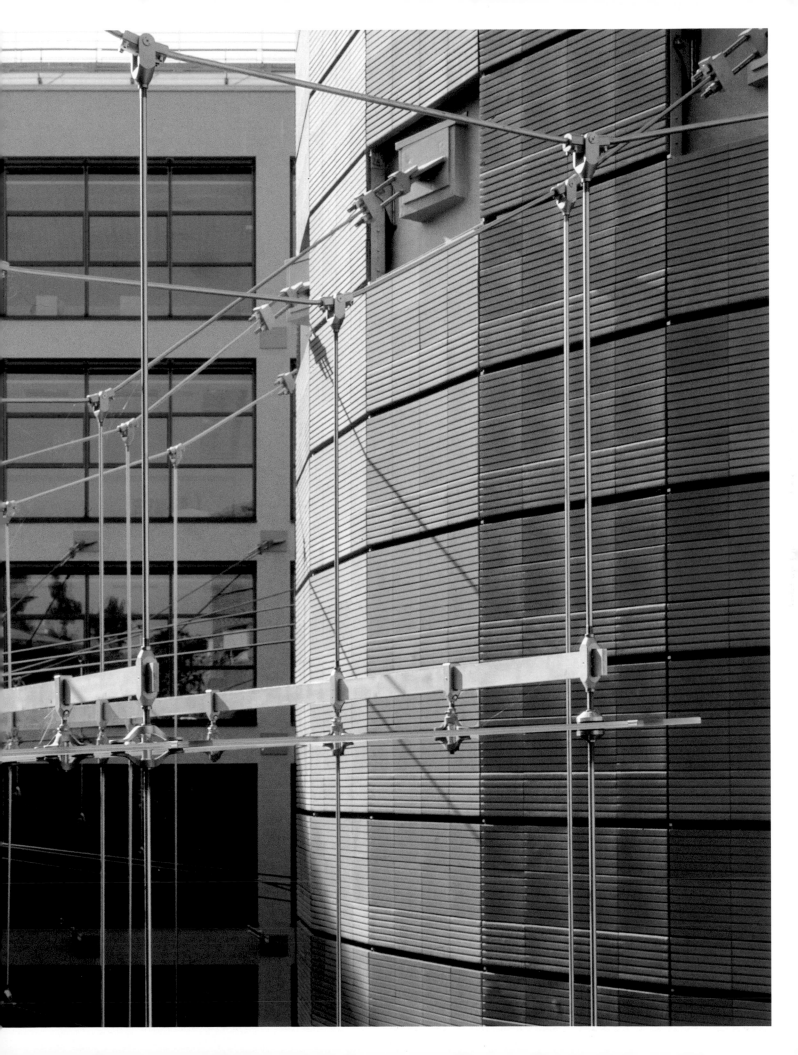

Principe d'accrochage
de la structure
de la verrière

L'immeuble de bureaux
le long du mail

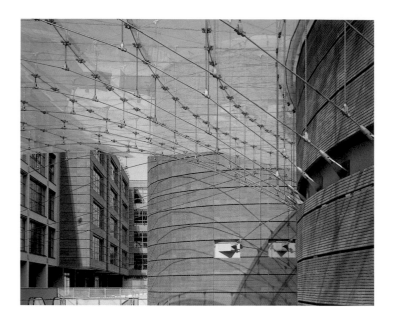

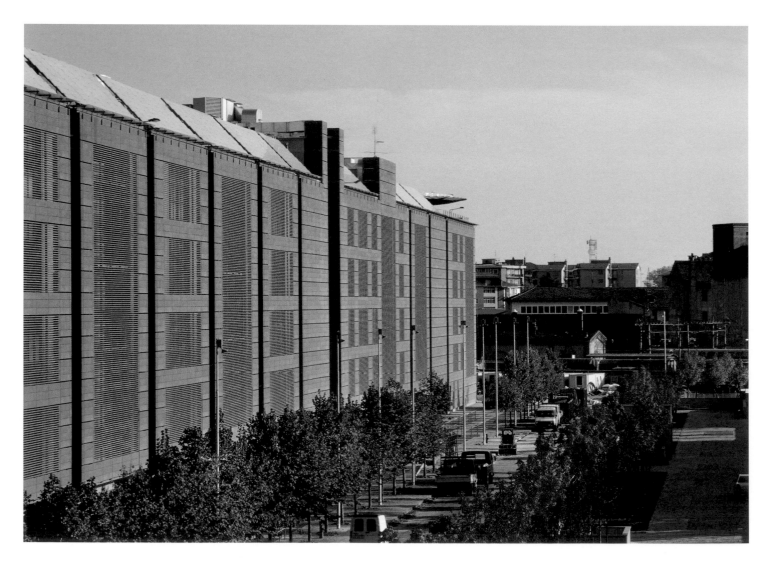

Centre national d'art et de culture Georges Pompidou
Paris, 1971-1977

À l'issue d'un concours international organisé en 1971 pour édifier au centre de Paris un vaste complexe culturel regroupant l'ensemble des disciplines artistiques contemporaines, Renzo Piano et Richard Rogers, alors associés, sont désignés lauréats. Et à leur propre étonnement, car ils ont traité leur projet comme un joyeux manifeste visant à désacraliser la notion même de musée. Leur édifice aux allures de bâtiment industriel qui s'ouvre sur une place peut se lire comme un signe de liberté en direction du public qui n'ose pas aller vers la « culture ». Or c'est surtout ce public-là qui est attendu. Le principe structurel imaginé pour cette construction de verre et d'acier – dont l'emprise au sol n'occupe que la moitié des 2 hectares du site alloué, la surface restante étant traitée en vaste place publique – rejette sur les deux façades principales les éléments porteurs. Il permet d'obtenir ainsi cinq immenses plateaux libres (quelque 7 000 m² par niveau) où se logeront avec un maximum de flexibilité les galeries d'exposition, une bibliothèque, les salles de spectacle, etc.

Après divers remaniements du projet initial et avec l'appui de Peter Rice et de Tom Barker, deux ingénieurs du bureau d'études Ove Arup & Partners avec lesquels ils collaboreront par la suite, les architectes mettent au point le gigantesque squelette métallique et le réseau de circulations techniques qui, courant en hauteur ou dans les planchers, ne font nullement obstacle à la flexibilité recherchée. De grandes poutres à treillis, de 42 m de portée, sont soutenues par un ensemble de poteaux et de consoles (les « gerberettes ») qui ménage sur les deux façades principales les espaces servants nécessaires aux circulations. Côté ouest, appuyé sur les gerberettes, un escalier mécanique, élément monumental transparent qui s'étage en diagonale tout au long des 166 m du bâtiment, dessert à chaque niveau des passerelles extérieures, tandis que des gaines aux couleurs vives contenant les fluides animent la façade est. L'esplanade ouest, qui conduit par une pente douce les visiteurs jusqu'au hall d'accès principal, le forum, est l'élément clé de la relation que le Centre entretient avec son environnement immédiat.

Dans le projet primé, les architectes avaient même envisagé que l'espace public se poursuive sous l'ouvrage, sans aucune démarcation. À l'image de la Piazza del Campo à Sienne, ce parvis joue un rôle moteur dans l'organisation et l'usage de l'édifice. Conçue pour accueillir des manifestations et mettre en scène la façade principale, cette « piazza » se prolonge dans la zone piétonne aménagée lors de la construction du Centre. Elle le relie à ses bâtiments annexes, l'Ircam, ensemble souterrain

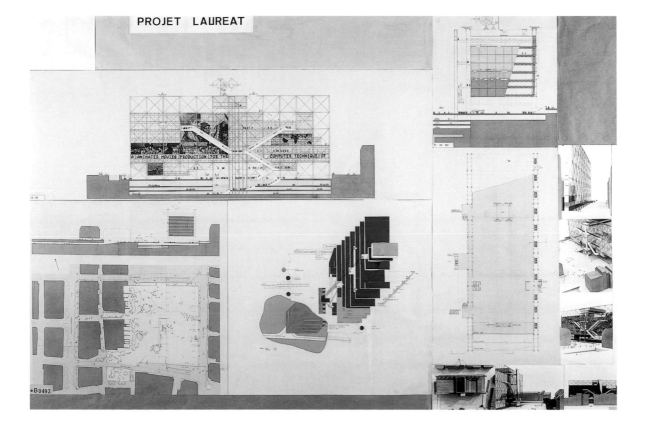

Vue aérienne

Panneau de rendu
du concours, 1971

abritant un lieu de recherches
sur la musique contemporaine,
doté par la suite d'une « tour »,
et l'atelier Brancusi, qui accueille
les œuvres du sculpteur d'origine
roumaine – deux bâtiments signés
également par Piano.
Si d'aucuns ont longtemps été choqués
par la confrontation entre l'esthétique
high-tech du bâtiment et le tissu urbain
parisien, force est de constater
la métamorphose de l'identité
du quartier qui s'est opérée
depuis l'ouverture du Centre.
La référence manifeste au projet
mégastructurel *Plug-In City* (1964)
du groupe anglais Archigram,
issu du mouvement pop, a conduit
Piano et Rogers à donner à ce lieu
de culture l'image d'un édifice
dynamique qui exprime dans un jeu
de Meccano monumental
les mouvements perpétuels propres
aux métropoles contemporaines.

Escalator (la « chenille »)
et coursive

La piazza vue depuis
le sommet du bâtiment

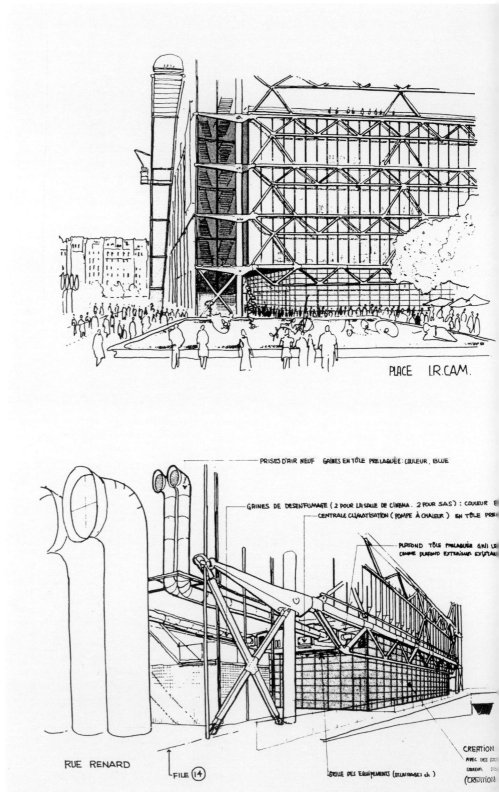

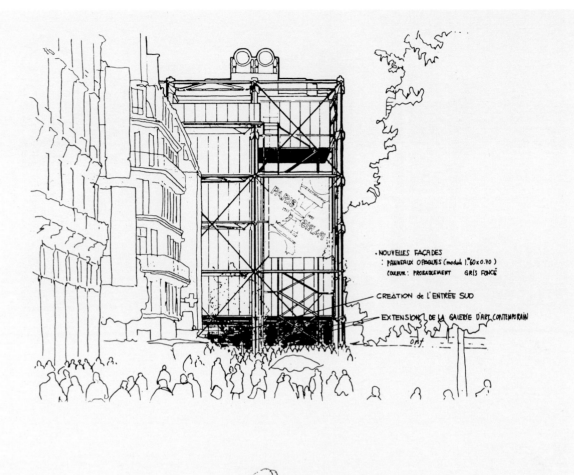

· NOUVELLES FACADES
: PANNEAUX OPAQUES (module 1.60 x 0.70)
COULEUR : PROBABLEMENT GRIS FONCÉ

CRÉATION de L'ENTRÉE SUD

EXTENSION DE LA GALERIE D'ART CONTEMPORAIN

EXTENSION DES GAINES
DE CLIMATISATION
2 TRAMES ... 8 GAINES
COULEUR : BLEU

CRÉATION de L'ENTRÉE SUD

CRÉATION de L'ENTRÉE - GROUPE

CRÉATION DE NOUVELLES FACADES
AVEC DES PANNEAUX OPAQUES (module 1.600 x 700)
COULEUR : PROBABLEMENT GRIS FONCÉ

(DES ECRANS- AUDIO VISUELS DEVONT FIXÉS SUR
CETTE FACADE. (PROJET EN FUTURE))

· EXTENSION DE LA GALERIE D'ART CONTEMPORAIN : 2 TRAMES SUPPLÉMENTAIRES

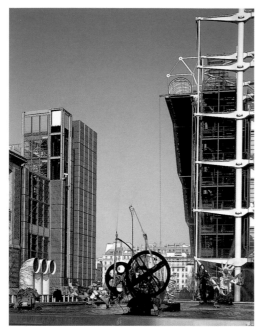

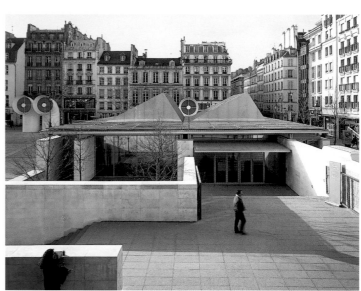

Implanté, à l'origine,
en sous-sol, l'Ircam est
agrandi d'une tour carrée
en 1988-1990 ;
vue depuis l'église
Saint-Merri

Le nouvel atelier
Brancusi, 1993-1996

Le nouvel atelier
Brancusi, depuis la rue
Saint-Martin ;
croquis de principe

Reconstruction du quartier de la Potsdamer Platz
Berlin, 1992-1999

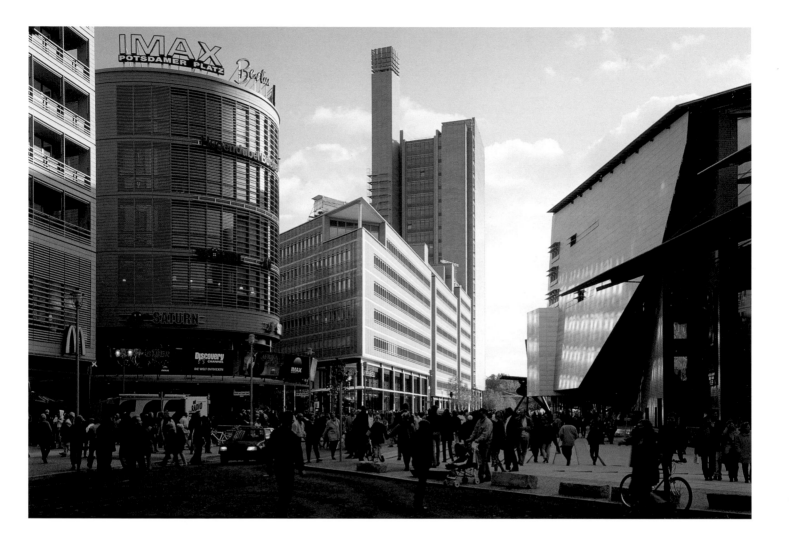

La reconstruction du centre de Berlin en quartier d'affaires et d'activités commerciales et culturelles est liée au retour des instances politiques fédérales dans l'ancienne capitale. Depuis 1989, la question de savoir s'il fallait, ou non, restituer à la ville son tissu urbain d'avant-guerre s'éternisait en infructueux et virulents débats d'idées, les nostalgiques des lieux mythiques de la centralité berlinoise et des typologies traditionnelles, comme celle de l'îlot-bloc monumental, s'opposant à ceux qui s'évertuaient à formuler les conditions de création du nouveau centre-ville par une réinterprétation des traces de son histoire.

Sur la base du plan directeur de Hilmer et Sattler adopté en 1991 – et, de l'avis de certains, par trop conservateur –, l'agence remporte le concours pour la conception du secteur confié au groupe Daimler-Benz, l'un des principaux investisseurs privés impliqués dans l'aménagement du quartier de la Potsdamer Platz. Outre la charte établie par son équipe pour devenir le cahier des charges applicable à l'ensemble de l'opération, Renzo Piano apporte des modifications substantielles à la géométrie initiale de ce plan en introduisant des lieux d'urbanité absents des premières études. C'est ainsi que les lignes brisées de la Bibliothèque nationale de Hans Scharoun constituent les génératrices principales du casino et du théâtre, devant lesquels se dégagent un plan d'eau et une place publique aux contours irréguliers. Depuis cette place rayonnent des voies diagonales bordées d'arcades, qui tempèrent la rigueur du carroyage régulier imaginé à l'origine. Les artères principales (le foncier des voies secondaires appartient à l'investisseur) et autres espaces publics font l'objet d'un traitement de sol et d'un aménagement urbain spécifiques portant sur le mobilier, les plantations, les pavages, etc. Usant de conviction, et sans rien modifier au tracé de la voie secondaire de la parcelle concernée, Piano réussit à subsituer au centre commercial compact initialement programmé une galerie couverte par une verrière, dans laquelle les boutiques se déploient sur deux niveaux en bénéficiant de la lumière naturelle.

Le secteur Daimler-Benz comportant, hormis le casino et le théâtre, quinze îlots, dont les formes trapézoïdales sont engendrées par la géométrie des voies qui les bordent, la logique générale consiste à occuper chacun d'eux par une opération immobilière unique, sans redécoupage parcellaire.

La place créée au centre du nouveau quartier

Principes généraux
d'organisation
du nouveau quartier ;
esquisse

Maquette d'étude ;
au premier plan
la bibliothèque
de Hans Scharoun

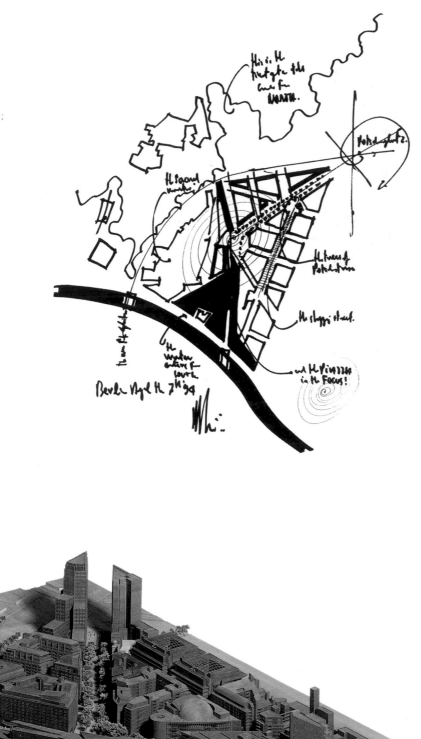

Au Building Workshop, associé
pour l'occasion à Christoph Kohlbecker,
échoit la conception de cinq
de ces blocs. Les dix autres sont confiés
à Richard Rogers, Arata Isosaki,
Hans Kollhoff, Rafael Moneo,
Lauber & Wöhr, auxquels il est demandé
de suivre le cahier des charges établi
par l'équipe Piano. Outre les gabarits
des immeubles et les largeurs de voies,
ce document stipule un revêtement
de toiture en cuivre ainsi que l'usage
du verre clair et de matériaux ayant
l'aspect de la terre cuite pour les
façades. Celles que propose le Building
Workshop pour les édifices dont il a
la charge sont conçues à partir
de la déclinaison d'un panneau
modulaire, composé d'éléments
préfabriqués en céramique ocre jaune,
thème récurrent depuis l'extension
de l'Ircam, à Paris. Le jeu consiste
à faire alterner panneaux pleins, ajourés,
vitrés (partiellement ou entièrement)
sur six édifices aux programmes
distincts qui constituent un linéaire
de plus de 600 m. Avec les 21 étages
de sa partie haute, celui du siège
de l'investisseur, l'immeuble Debis,
apparaît telle une figure de proue ou
une vigie. Doté d'une façade à double
paroi qui intègre de grandes persiennes
de verre assurant une ventilation
naturelle, il apporte une alternative
au mur-rideau traditionnel. Avec son
atrium central étroit, accessible aux
promeneurs, qui culmine à une hauteur
de 28 m, il prolonge les espaces
extérieurs caractéristiques du quartier.
Les choix conceptuels qui définissent
en priorité les qualités d'urbanité
des lieux publics et les usages qui leur
sont propres illustrent un point essentiel
de la démarche des architectes.

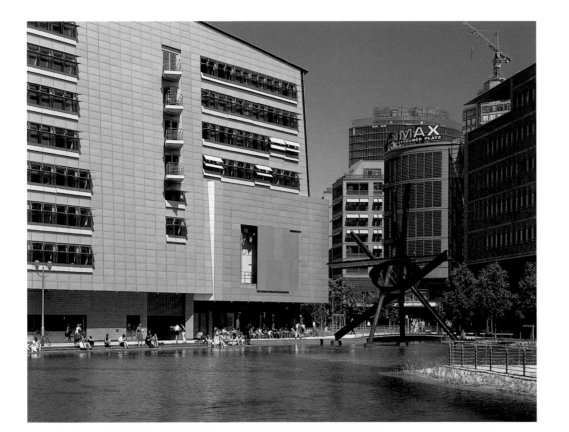

Le vaste plan d'eau
se prolonge jusqu'au
pied de la façade
latérale du théâtre.

Depuis la nouvelle place,
la rue plantée qui aboutit
à la Potsdamer Platz ;
à gauche, l'hôtel Hyatt
réalisé par Rafael Moneo

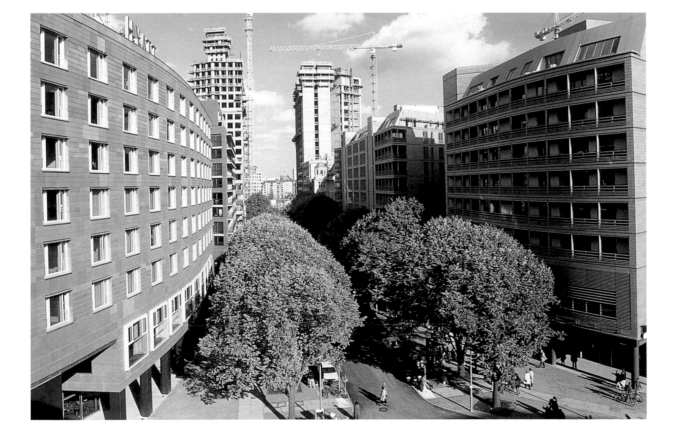

Immeubles et tour
de bureaux
de la Société Debis

Vue générale
du chantier ;
logée dans une sphère,
la salle de cinéma Imax
avant la mise en place
de la façade vitrée
du bâtiment qui l'enserre

L'axe vers la
Potsdamer Platz

La galerie couverte

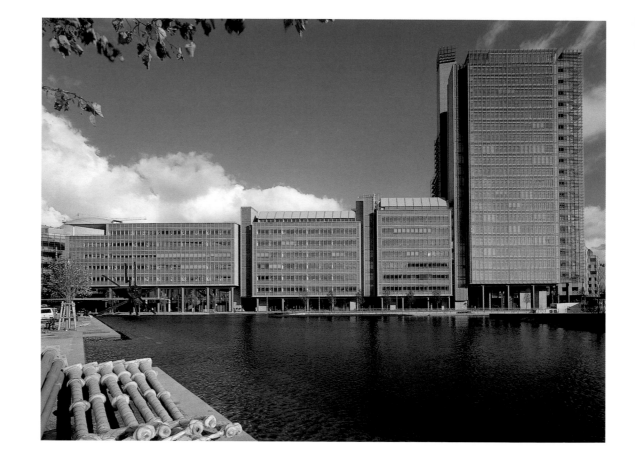

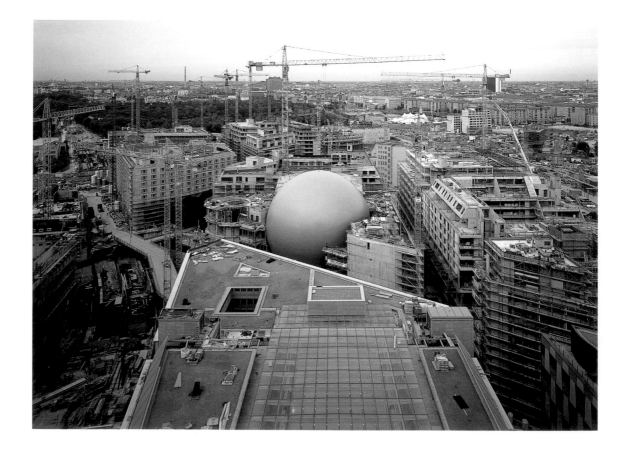

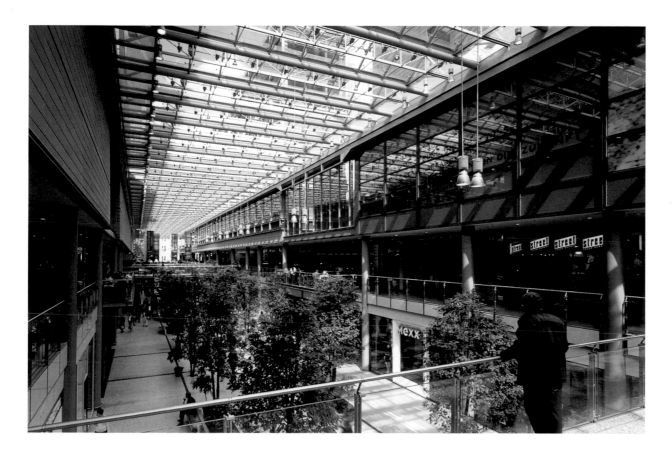

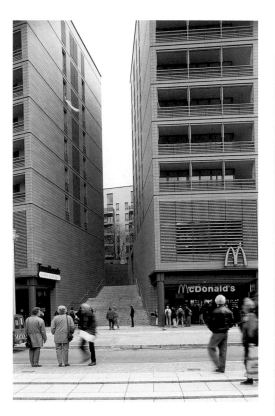

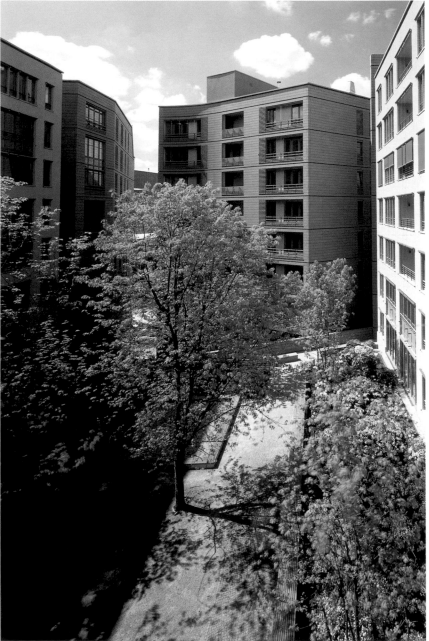

Accès à une cour
intérieure d'immeubles
d'habitation

Cour intérieure

Musée de la Menil Collection

Houston, Texas, États-Unis
1982-1986
Client : Menil Foundation

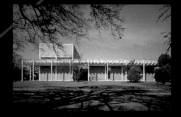

Rétrospective Calder

Palazzo a Vela, Turin, Italie
1982
Client : Ville de Turin

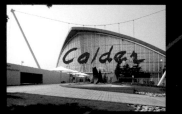

Espace musical pour l'opéra Prometeo

Venise et Milan, Italie
1983-1984
Client : Ente Autonomo Teatro
alla Scala

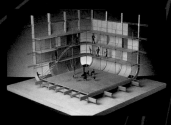

Immeubles à usage d'habitation, rue de Meaux

Paris, France
1987-1991
Client : RIVP (Régie immobilière
de la Ville de Paris),
Les Mutuelles du Mans

Centre culturel Jean-Marie Tjibaou

Nouméa, Nouvelle-Calédonie
1991-1998
Client : Agence
pour le développement
de la culture kanake

Agence RPBW

Punta Nave, Vesima (Gênes),
Italie
1989-1991
Client : Renzo Piano Building
Workshop

Musée de la Fondation Beyeler

Riehen (Bâle), Suisse
1992-1997
Client : Beyeler Foundation

Musée de la Menil Collection
Houston, 1982-1986

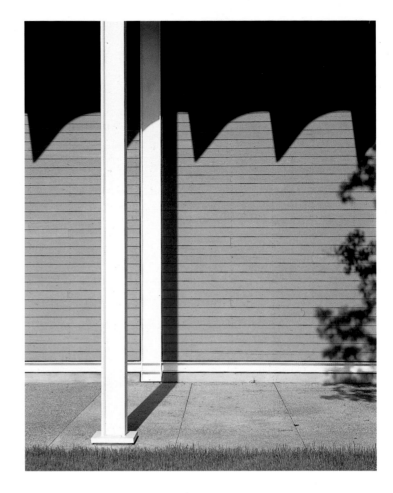

Musée édifié à l'initiative de Dominique De Menil pour conserver et rendre publique sa collection de plus de 10 000 pièces d'art primitif et d'art moderne, la Menil Collection est située dans un quartier pavillonnaire de Houston. Le bâtiment comprend un ensemble de galeries donnant de plain-pied dans un parc, au-dessus duquel flotte une toiture constituée de coques en ferrociment suspendues à des poutrelles à treillis en fer ductile. Grâce à ce dispositif de couverture, conçu en collaboration avec un constructeur naval, les salles d'exposition et les espaces de circulation bénéficient d'un éclairage zénithal. Surmontant partiellement l'ensemble, un volume parallélépipédique, la « Treasure House », abrite les salles de stockage des œuvres non exposées ainsi que les espaces dévolus à la recherche et à la conservation. Se référant à une culture constructive dominante aux États-Unis – le *balloon frame* –, les architectes ont conçu une ossature métallique fine, dont les colonnes, visibles, notamment en façade, évoquent un péristyle classique. Les parois extérieures sont recouvertes d'un bardage de bois. Avec ce musée, dont l'étude est entreprise peu après l'achèvement du Centre Pompidou, Renzo Piano cherche à rendre aussi peu ostentatoires que possible les éléments structurels et à accorder un soin tout particulier au dispositif d'éclairage zénithal, Dominique De Menil (qui, dans un premier temps, avait songé à faire appel Louis I. Kahn) considérant la lumière naturelle comme l'élément fédérateur du projet.

La référence à Kahn et à son musée d'art Kimbell à Fort Worth étant dans leur esprit comme dans celui du maître d'ouvrage, les architectes, en collaboration avec Peter Rice et Tom Barker, vont s'employer à dissimuler les éléments techniques – éclairage artificiel, système de conditionnement d'air – pour ne laisser apparaître que l'ondulation des déflecteurs, et mettre ainsi en valeur les œuvres d'art. Afin de déterminer la meilleure façon de tamiser la lumière parfois violente du Texas, Piano analyse notamment les dispositifs d'éclairage du musée de Tel-Aviv et fixe son choix sur un matériau moulé, le ferro-ciment, auquel est ajoutée de la poudre de marbre blanc. La combinaison produit une matière d'une grande densité, dont la texture réfléchit et diffuse indirectement une lumière homogène, de très belle qualité. Piano parvient ainsi à une expression architecturale d'une grande simplicité, où seul semble subsister un vélum à travers lequel se transforme la lumière ; son projet se fait l'archétype d'une galerie d'exposition.

Recherche sur l'éclairage zénithal ; modèle d'étude

Se découpant sur la façade, l'ombre portée des « feuilles » de la toiture

Pages suivantes : La galerie d'art primitif et le jardin tropical

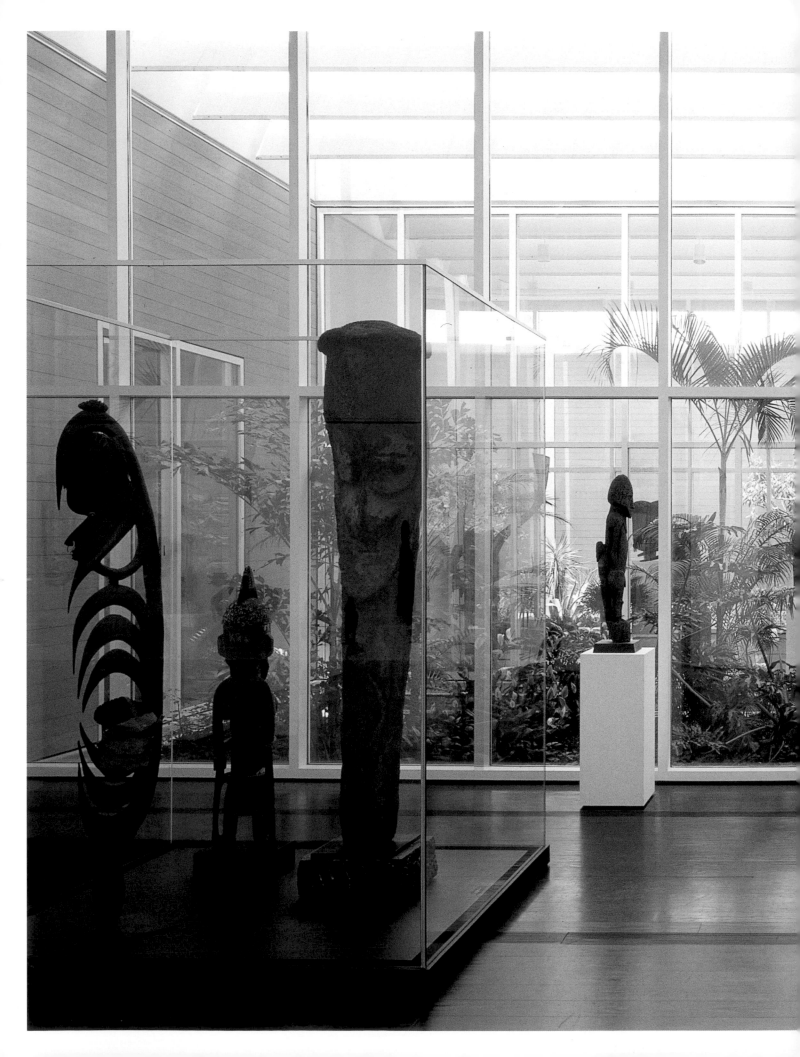

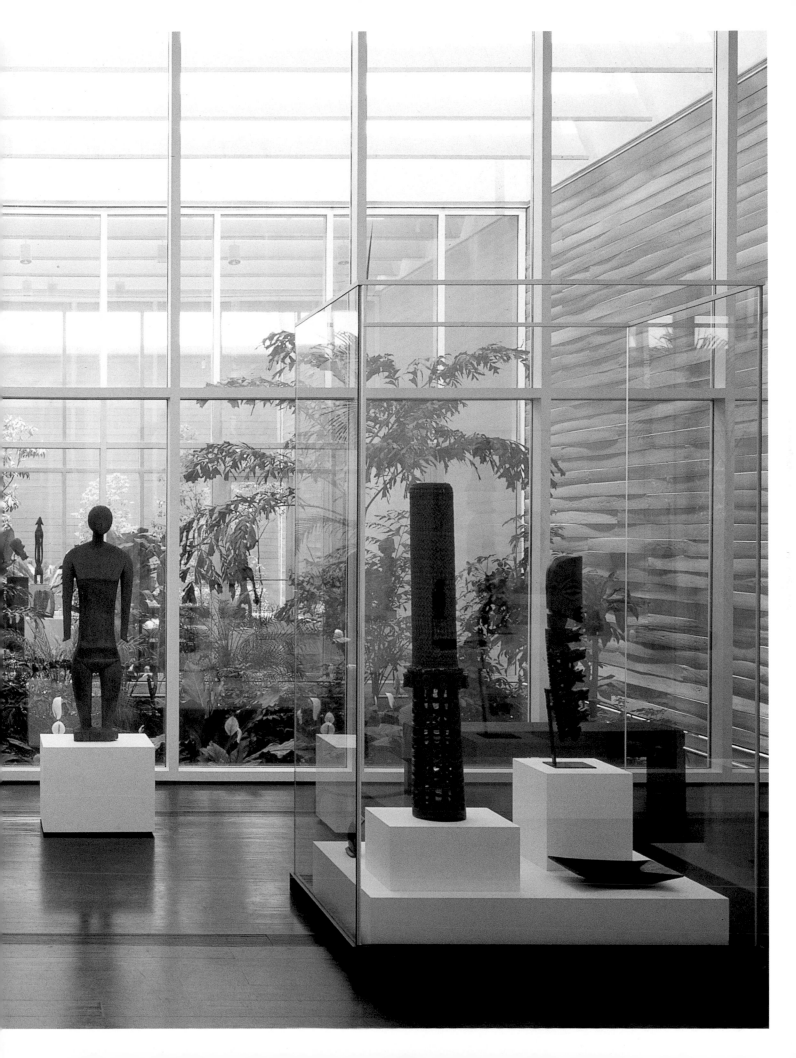

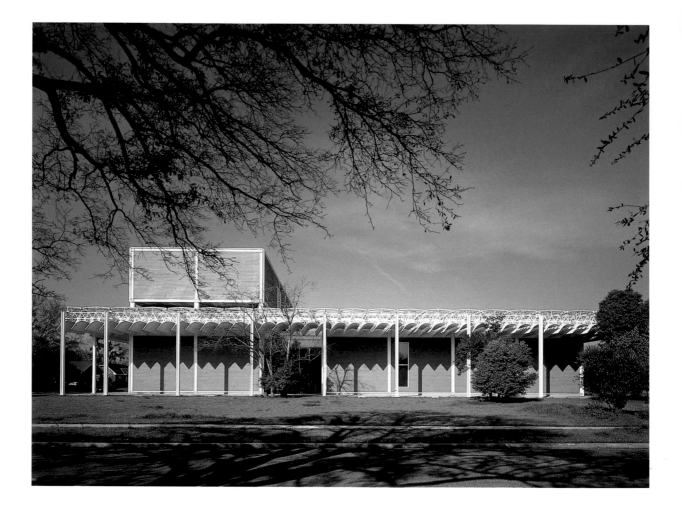

Façade est ;
au premier étage,
la « Treasure House »,
réserve des œuvres d'art

Vestibule et galerie

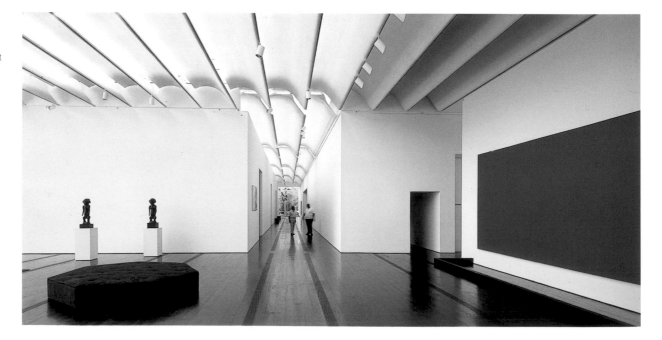

Rétrospective Calder
Palazzo a Vela, Turin, 1982

En 1982, à la demande de la municipalité de Turin et à l'occasion de l'organisation d'une rétrospective consacrée à Alexander Calder, Renzo Piano est invité à proposer un nouvel usage du Palazzo a Vela – édifice construit dans le parc de l'Exposition internationale de 1961 (Giorgio Rigotti, arch., Franco Levi, ing., Nicolas Esquillan, conseil. techn.). Cette coque en béton armé, de 120 m de portée, qui repose sur trois points d'appui, renferme un espace vaste, mais difficile à exploiter.
Afin que les œuvres ne semblent pas écrasées par le gigantisme de la voûte, et pour améliorer l'isolation thermique, le choix se porte sur une occultation totale du volume intérieur : des panneaux opaques en aluminium sont disposés sur les grands vitrages, dont la superficie atteint 7 000 m² ; la face extérieure de ces panneaux est recouverte d'une couche d'argent

destinée à réfléchir la chaleur, tandis que leur face intérieure est enduite, comme la voûte, d'une peinture bleu foncé visant à créer une profonde obscurité – une nuit où s'oublie l'immensité de la salle, et d'où, grâce à des jeux de lumière, les œuvres surgiront, révélées par la clarté.

Point de départ du parcours de la rétrospective, les espaces extérieurs, le parc et le plan d'eau d'origine accueillent les stabiles monumentaux de l'artiste. Rompant avec ce cadre naturel, un long mur rectiligne vient s'encastrer dans la verrière pour matérialiser l'entrée sous la voûte du Palais. À l'intérieur, ce mur, qui se poursuit en traversant tout l'édifice, vient séparer les installations annexes – café et auditorium – des lieux de présentation des œuvres. Afin de ne pas rompre l'unité spatiale

qu'engendre la grande couverture en forme de voile, des cimaises de faible hauteur et de longueur variable rayonnent à partir d'un même centre. Surmontées de rampes d'éclairage qui mettent en scène sculptures et dessins, elles glissent les unes par rapport aux autres pour organiser l'espace en salles profondes et étroites, dont l'agencement en arc de cercle préserve la vision d'ensemble de l'exposition. Un stabile imposant occupe le point focal de cette distribution en éventail.

En aménageant, sans interventions majeures, le volume d'origine – un hall unique surmonté d'une voûte –, le principe d'organisation adopté a apporté la preuve que le Palazzo a Vela pouvait être temporairement reconverti en lieu d'accueil d'événements culturels de premier ordre.

Scénographie ; élévation, détail

Pages suivantes : Vue générale de l'espace

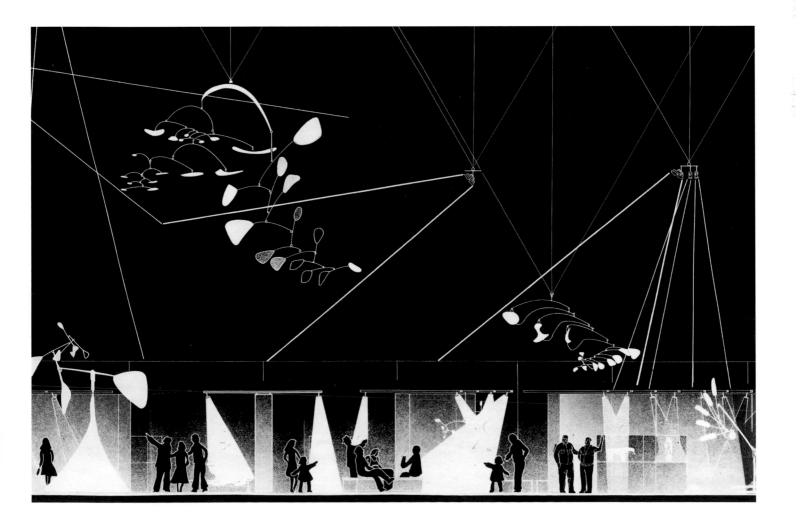

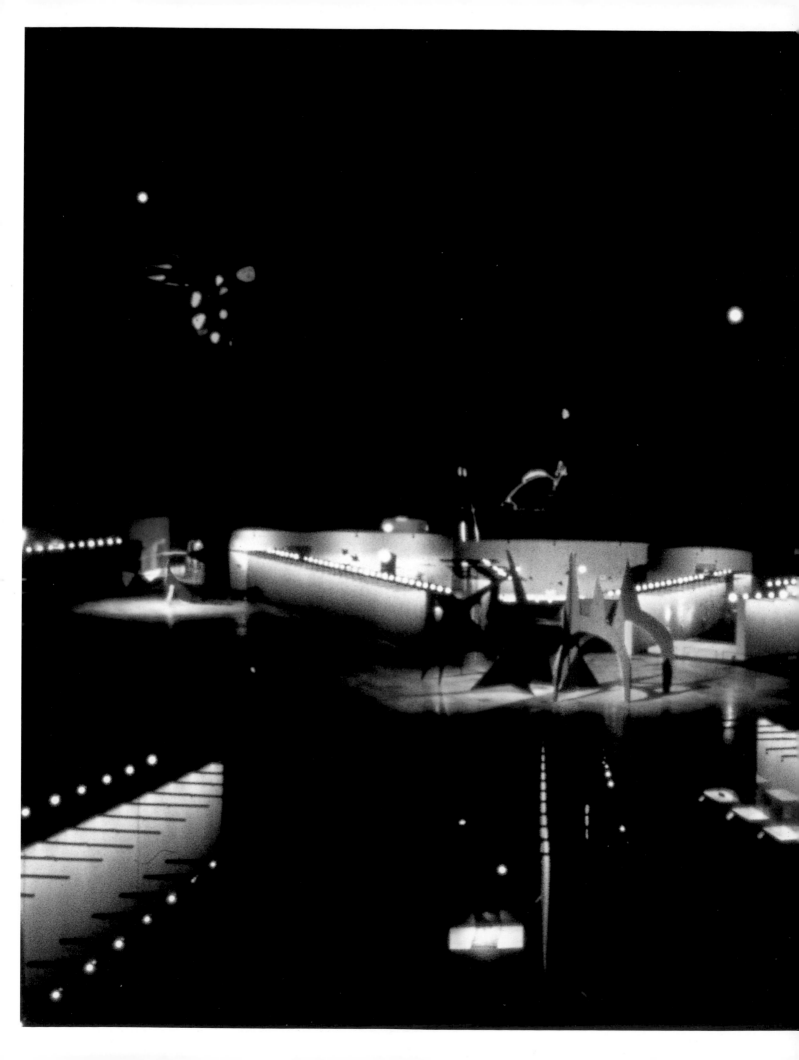

Parcours de sculptures
conduisant à l'entrée
de l'exposition

Déambulation
des visiteurs et étude
de signalétique inspirée
du principe des mobiles ;
élévation et coupe

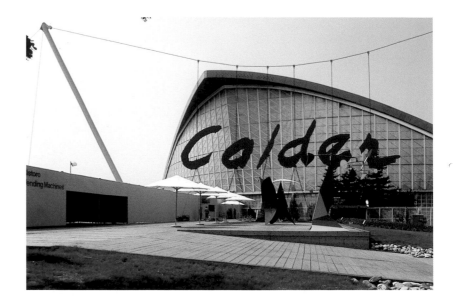

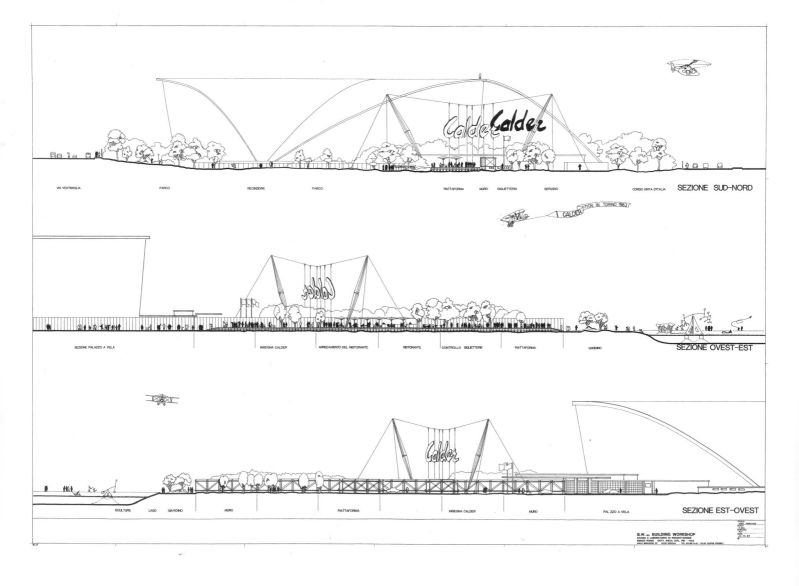

Espace musical pour l'opéra Prometeo
Venise et Milan, 1983-1984

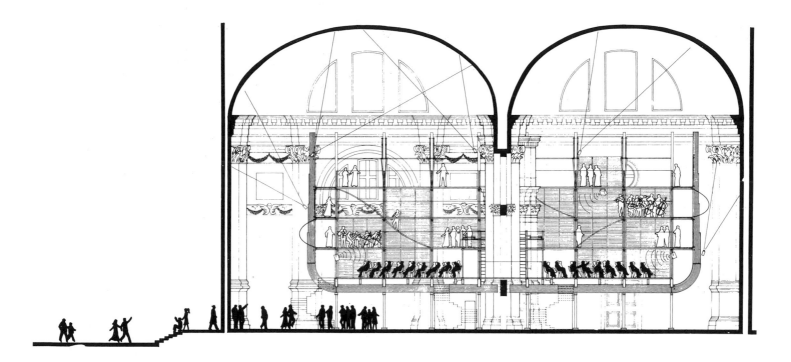

L'espace temporaire conçu pour l'opéra
Prométhée ou la Tragédie de l'écoute
de Luigi Nono joue à la fois
le rôle de scène, d'auditorium
et de caisse de résonance.
Le principe consiste en un volume
parallélépipédique, posé sur vérins,
à l'intérieur duquel sont disposés
400 fauteuils destinés aux spectateurs.
Étagées sur plusieurs niveaux,
des galeries intégrées aux parois
verticales accueillent l'orchestre
et les solistes, que l'écriture de l'œuvre
conduit à se déplacer en cours
d'exécution. Parfaitement accordée
à la démarche et à la conception
musicale de Luigi Nono,
cette disposition, qui inverse la place
du public et celle des exécutants,
plonge les spectateurs dans la fosse
pour les environner d'une musique
en mouvement.
Destinée à être installée, le temps
de la Biennale de Venise de 1984,
à San Lorenzo – une église du XVIe siècle –,
la construction éphémère est constituée
d'éléments préfabriqués en bois,

que leurs dimensions réduites rend
transportables sans difficulté.
L'ossature principale se compose
d'un réseau de grandes poutres croisées
démontables, en lamellé-collé.
Grâce à leur forme en U, elles lient
à la fois plancher et parois, à la manière
d'une coque de bateau. La structure
secondaire, montée, tel un échafaudage,
à partir de tubes en acier, soutient
les galeries hautes ainsi que les escaliers
et passerelles qui les relient.
Réalisés en contreplaqué stratifié,
des panneaux de bois amovibles,
plans ou courbes, viennent s'encastrer
dans la structure pour assurer
les corrections acoustiques et refermer
l'ensemble autour de l'auditorium.

Les analogies de cette salle de concert
avec le monde de la construction navale
étaient si fortes que certains ont
surnommé « arche-opéra » ce vaisseau
sans port d'attache...
Le thème de la mobilité s'y exprime
dans la facilité de montage,
de démontage et de transport,

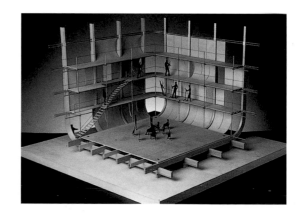

Installation dans l'église
San Lorenzo, Venise ;
coupe longitudinale

Maquette de détail

concept qui rendait possible l'itinérance de l'œuvre du compositeur italien. Les poutres maîtresses en lamellé-collé, décomposées en éléments suffisamment petits et légers, ont pu voyager par barges sur les canaux de Venise jusqu'à leur lieu temporaire d'installation. Les lisses tubulaires en métal comme les panneaux de contreplaqué ignifugé ont été dessinés dans le même objectif. Le recours aux techniques de travail du bois, empruntées aussi bien à la lutherie qu'à la construction maritime, a conduit à réaliser un outil de mise en scène de grande précision, à l'image d'un instrument de musique géant dans lequel le public jouerait le rôle d'âme.

Maquette d'étude

Montage de la structure

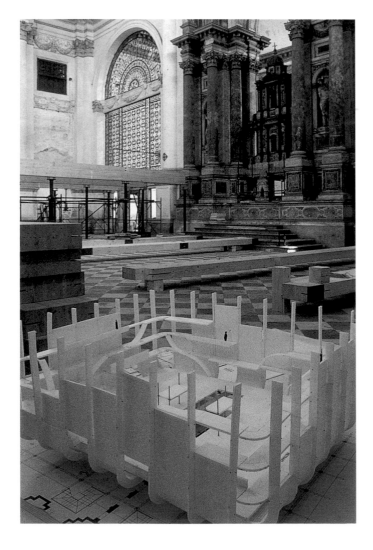

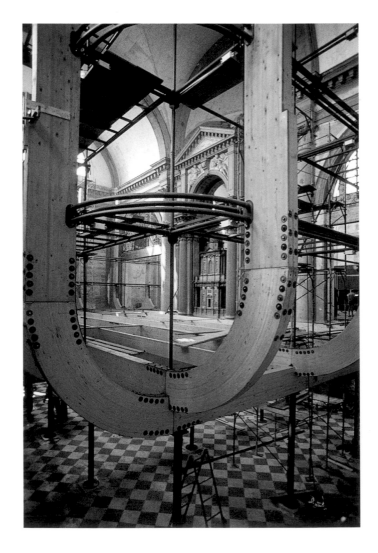

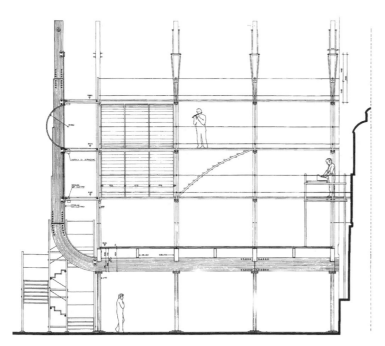

Principe de la structure ;
coupe-élévation d'un angle

Galeries latérales
destinées aux musiciens

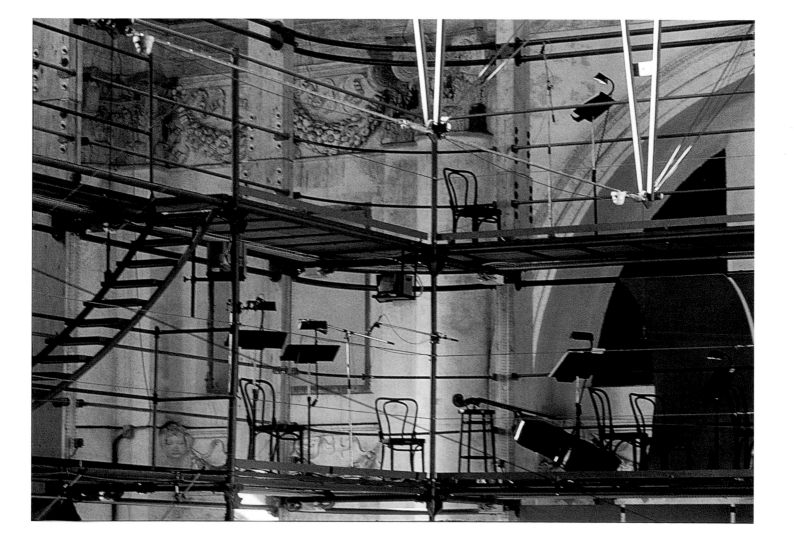

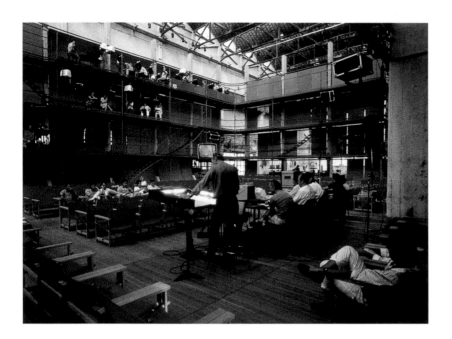

Répétition du spectacle

Schéma de répartition
des sons

Recherche de la mise en
lumière sur le pourtour
extérieur de la structure

Immeubles à usage d'habitation, rue de Meaux
Paris, 1987-1991

Situé dans un quartier dense, en rénovation, entre le bassin de La Villette et le parc des Buttes-Chaumont, cet ensemble de 220 logements sociaux est édifié sur une parcelle profonde et rectangulaire. En optant pour des volumes parallélépipédiques, les architectes prennent un parti de rigueur formelle. Mais une rigueur destinée à être compensée par un soin tout particulier accordé à la finition des ouvrages, sans que l'enveloppe budgétaire allouée au projet ait à en souffrir.
Les bâtiments sont construits à partir d'une ossature en béton armé disposée sur une trame régulière, les plans des appartements s'inscrivant dans la géométrie simple qu'imposent les refends porteurs. La voie intérieure, dont la maîtrise d'ouvrage souhaitait à l'origine qu'elle desserve la parcelle, ne tarde pas à devenir la cour-jardin arborée que les architectes considèrent comme l'élément clé du projet. Dotés d'un séjour traversant, les logements

situés sur les deux grands côtés du quadrilatère jouissent de la vue sur ce jardin-enclos, tout en étant liés à la vie du quartier.

Le travail innovant du projet réside essentiellement dans les panneaux de façade, dont les études font suite à celles menées sur l'extension de l'Ircam, à Paris (1988-1990), et dans la double peau. Ce dispositif se compose de cadres en béton renforcé de fibre de verre (CCV, composite ciment verre) alliant finesse et résistance, qui peuvent se décliner en trois types différents : module plein, module sans remplissage, module vitré. Dans le cas des panneaux pleins, à l'intérieur du cadre est prévue une couche isolante, elle-même revêtue d'un matériau en terre cuite. Les panneaux sont destinés à couvrir trois ou quatre travées de 90 cm de largeur chacune. Les modules sans remplissage protègent les loggias des appartements et peuvent être dotés de brise-soleil.

Traité comme une faille entre les immeubles, un des accès depuis la rue

Façade arrière vue depuis une cour contiguë à la parcelle

Esquisse initiale mettant
en évidence le rapport
entre masses construites
et espace planté

Le jardin intérieur

À titre d'exemple, la partie en façade
d'une chambre type est constituée
d'une travée vitrée et de deux travées
pleines revêtues de terre cuite.
Quant au jardin intérieur,
son statut d'espace semi-privé
et ses dimensions (65 x 24 m)
lui confèrent un rôle majeur.
Planté de bouleaux et de végétation
basse, à des lieues de la sempiternelle
cour d'immeuble parisienne,
il a été voulu par les architectes
comme un espace sensible,

comme un fragment de forêt,
comme un sous-bois, que les résidents
traversent à chacune de leurs allées
et venues. Protégée des bruits de la ville,
cette enclave de nature introduit
une dimension inédite à la typologie
architecturale parisienne.

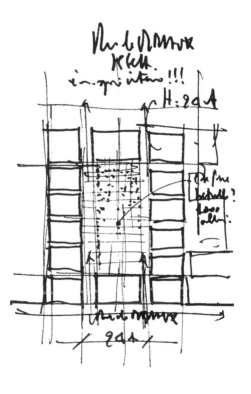

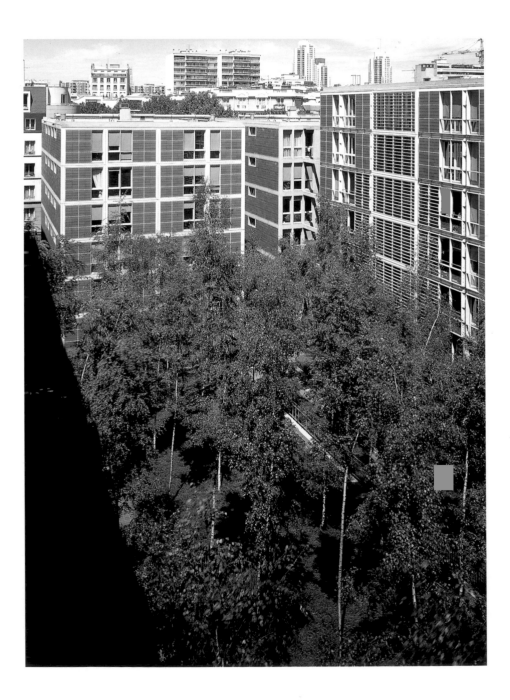

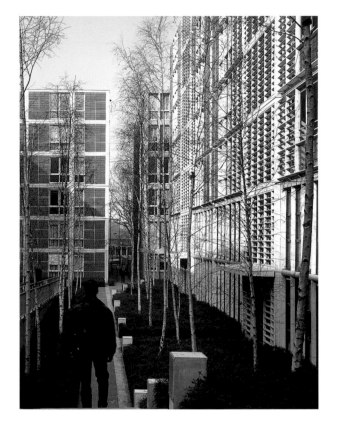

Façades sur jardin

Esquisse du calepinage
des façades

Entrée d'un immeuble

Page suivante :
Pignon sur jardin

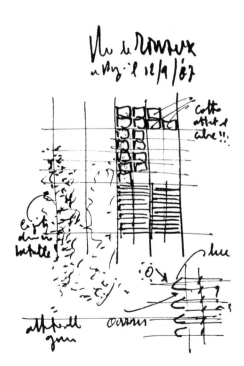

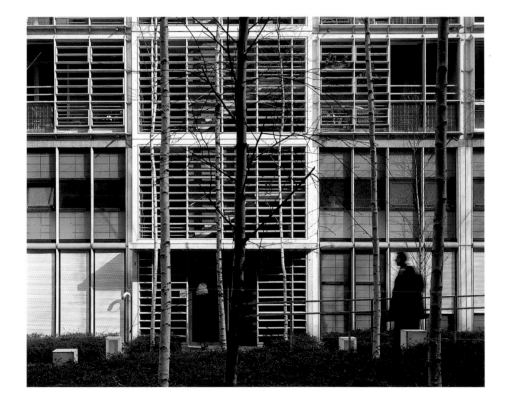

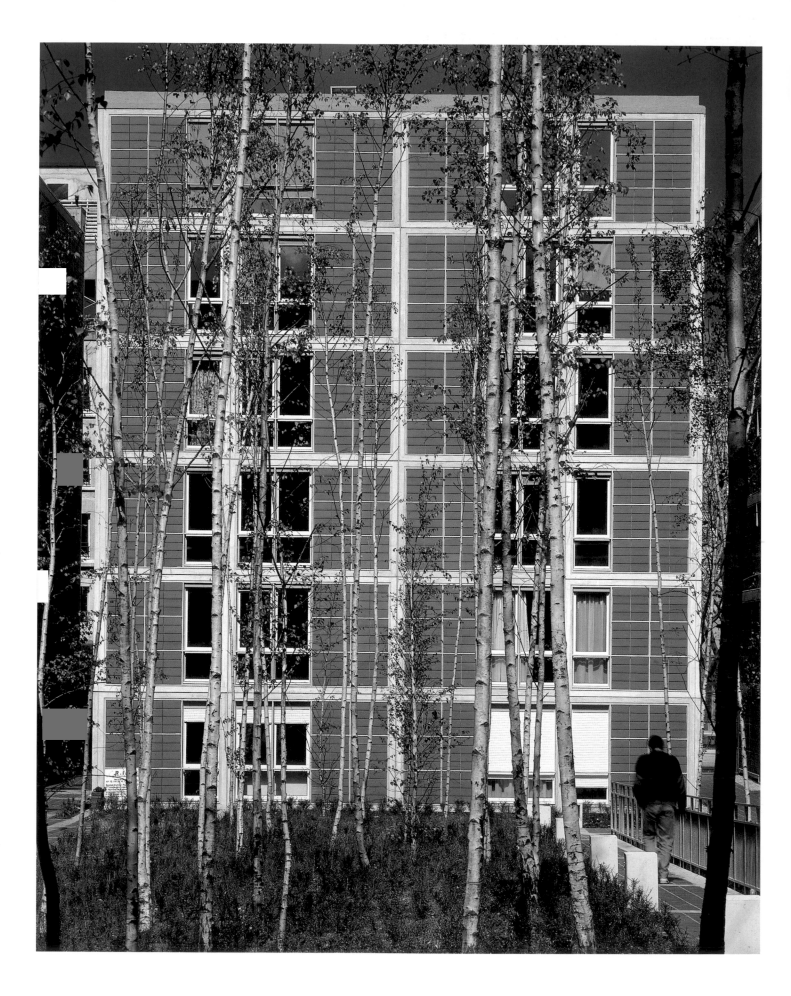

Centre culturel Jean-Marie Tjibaou
Nouméa, Nouvelle Calédonie, 1991-1998

Ensemble de constructions entièrement dévolu à la culture kanake, le Centre dédié au leader politique assassiné Jean-Marie Tjibaou est situé à proximité de Nouméa, et implanté sur une presqu'île. Orientée d'un côté vers un lagon où soufflent des vents dominants, cette langue de terre s'ouvre de l'autre sur une lagune plus calme. Cette double exposition s'exprime dans la disposition et dans la nature des pavillons qui composent le complexe. Une grande galerie, élément fédérateur du projet, est flanquée d'un côté d'une dizaine de hautes cases aux lignes incurvées, éclairées zénithalement et protégées des vents par un dispositif de double peau. L'autre côté de cette épine dorsale, qui se prolonge par des espaces en contrebas ouverts sur le paysage, distribue trois zones appelées « villages ».
Dans le premier se répartissent les lieux d'accueil et d'expositions ; le deuxième se compose d'un auditorium, d'une médiathèque et de salles de réunion ; le dernier regroupe les locaux consacrés à la pédagogie et à l'administration.

Nombre d'éléments du Centre Tjibaou sont empruntés à l'architecture locale traditionnelle. La disposition linéaire, référence explicite à l'allée centrale d'un village, et la forme ovoïde des hauts pavillons, inspirée des cases à plan circulaire, cherchent en effet à inscrire le projet dans une poétique liée à la culture kanake.
Ces « maisons » sont édifiées à partir d'un double cylindre composé d'arcs verticaux raidis par des pièces en acier. Sur leur face intérieure plane s'accrochent quatre types de panneaux interchangeables – vitrés fixes ou ouvrants ; en bois, perforé ou plein. La face extérieure concave est recouverte de claustras, dont la trame est plus ou moins resserrée. Ce système confère à l'enveloppe le rôle de cheminée de ventilation naturelle et permet de moduler le volume d'air selon la nature et la force des vents.

Recherche volumétrique des « cases » dans l'atelier de maquettes de l'agence de Punta Nave

Le chantier ; au premier plan, des cases traditionnelles en cours de construction

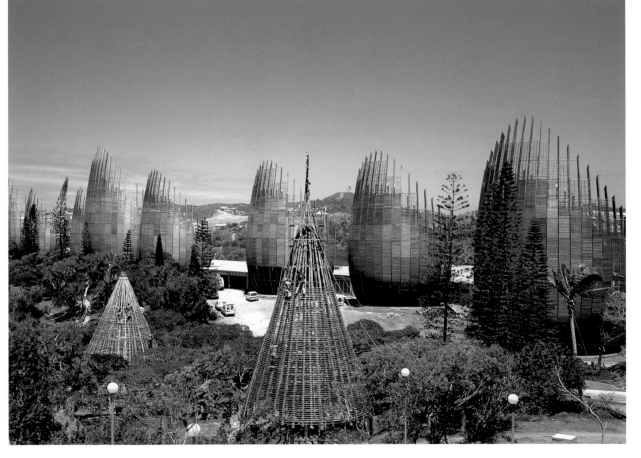

L'imaginaire technique et sensible
du projet prend ses sources
dans l'environnement dans lequel
il s'inscrit et en valorise les éléments
constitutifs : le profil élancé
des constructions suggère la silhouette
fuselée des pins colonnaires ;
la distribution en enfilade des cases
le long d'une ligne de crête tire
le meilleur parti du paysage,
tout en évoquant le rapport au sol
du village kanak. Loin d'être une sorte
de pastiche qui aurait débouché sur
une architecture pseudo-vernaculaire,
cette approche respectueuse
de la géographie et de l'esprit du lieu
cherche au contraire à définir
les signes essentiels d'une culture
et à les traduire en termes de projet.

Vue aérienne du site

Une case, la galerie
transversale et les salles
environnantes ; coupe

Différentes étapes de
construction des « cases »

Les cases sont orientées
vers la lagune

Les cases vues
depuis la mer

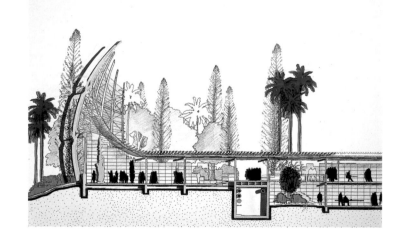

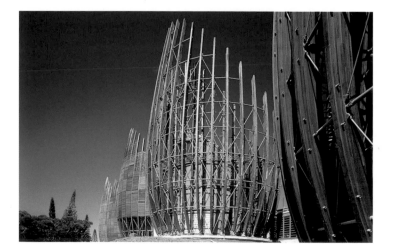

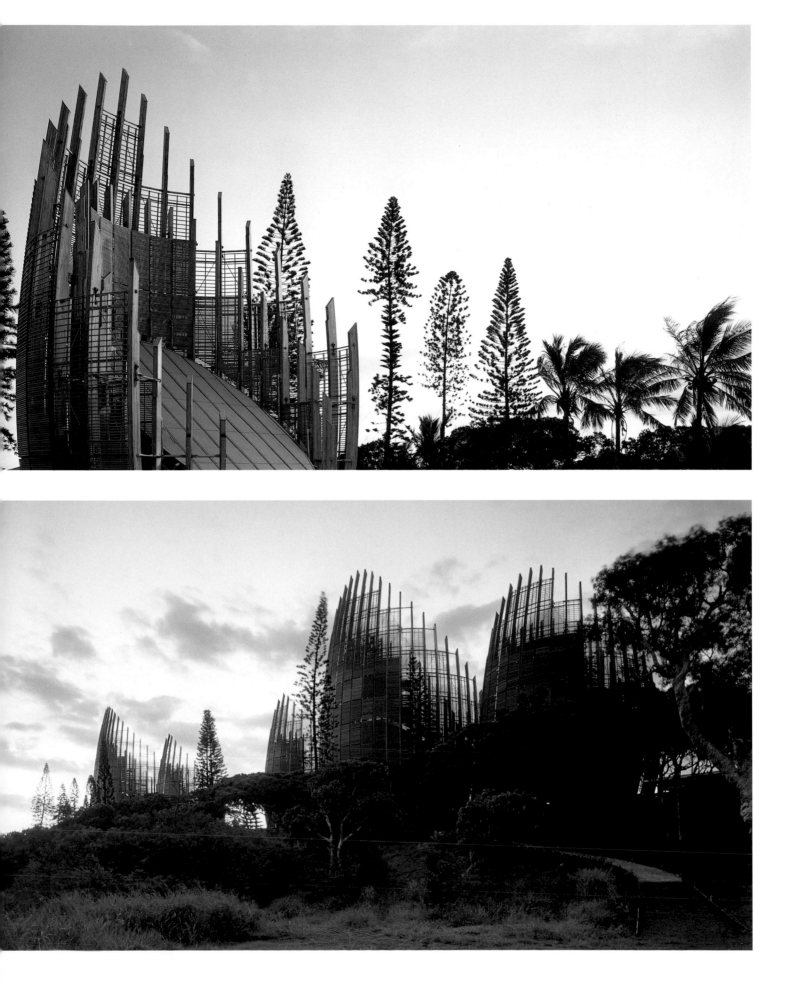

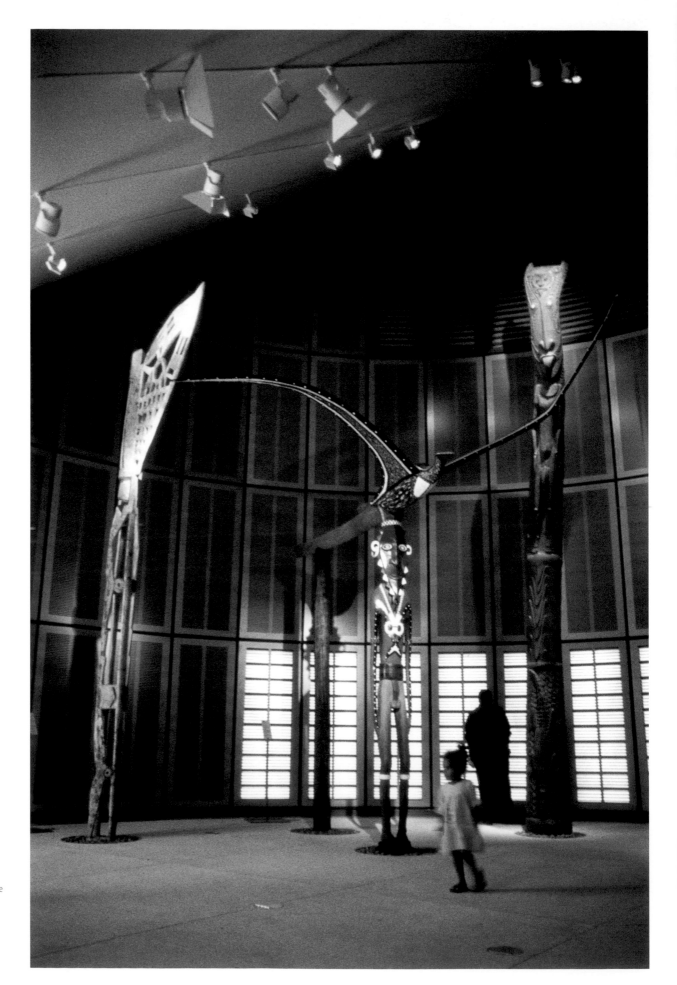

Espace d'exposition
à l'intérieur d'une case

Agence RPBW
Punta Nave, Vesima (Gênes), 1989-1991

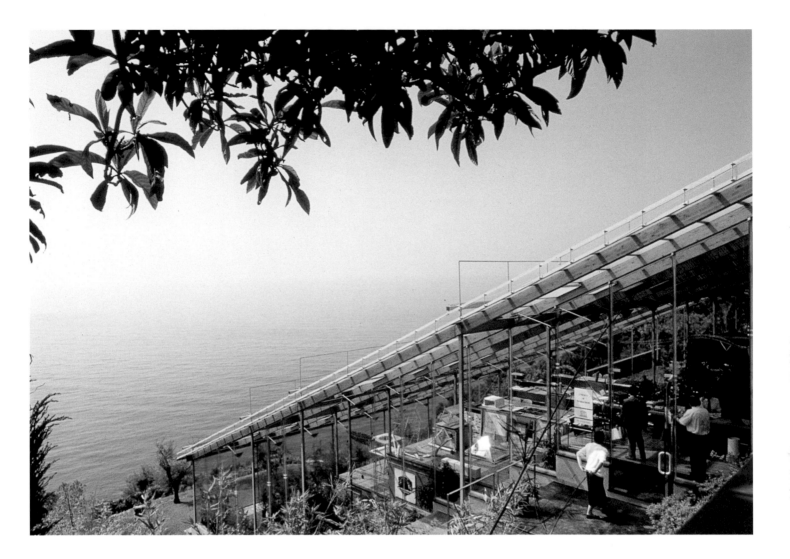

Prolongeant une étude menée sous l'égide de l'Unesco, qui portait sur les applications des matériaux naturels à la construction, le projet d'un centre de recherche et de développement pour la culture expérimentale des plantes voit le jour à Punta Nave, les espaces construits étant majoritairement destinés à l'agence génoise du Renzo Piano Building Workshop. Pour tirer le meilleur parti de la topographie du site – une parcelle très escarpée aménagée en terrasses au bord de la mer –, les architectes décident de réaliser un espace vitré continu, réparti sur plusieurs niveaux, et abrité par une vaste toiture dont l'inclinaison suit la pente du terrain. Ainsi étagés, les lieux de travail bénéficient de la vue sur le paysage et sur la mer.

L'accès à l'atelier s'effectue au niveau inférieur, depuis la route côtière, un ascenseur-funiculaire permettant de rejoindre l'agence en contre-haut.

Le bâtiment est conçu comme une serre-laboratoire, où la végétation est omniprésente. Son ossature principale, la charpente en bois lamellé-collé de la toiture, repose sur de fines colonnes métalliques contreventées par des croisillons. Une double couverture qui ménage une chambre d'air intermédiaire assure l'isolation thermique, à laquelle contribue également un système de stores à lamelles fixés à l'extérieur. Entre autres principes de couverture à haute inertie thermique, objet de nombreuses recherches et thème essentiel de l'architecture du Building Workshop, ce double dispositif

se révèle donc précieux pour un projet comme celui de Punta Nave, puisqu'en permettant d'exploiter, sans en subir les inconvénients, la transparence de la serre, l'objectif de clarté et d'étendue panoramique escompté est pleinement réalisé. La lumière naturelle, à l'instar de la végétation, se répand dans l'ensemble de l'atelier et confère à l'espace ainsi mis en valeur des qualités qui varient selon l'heure et la saison. «Fait d'espace, de soleil, et de nature », selon les termes de Renzo Piano, l'atelier cherche à tisser des liens respectueux avec l'environnement grâce à des solutions techniques aussi discrètes que possible, pour se faire, comme le précise l'architecte, « scène d'intérieur avec hommes au travail ».

La forte inclinaison de la toiture reflète la pente abrupte du terrain

Implantation de l'atelier
dans le site ;
vue aérienne

Vue de nuit

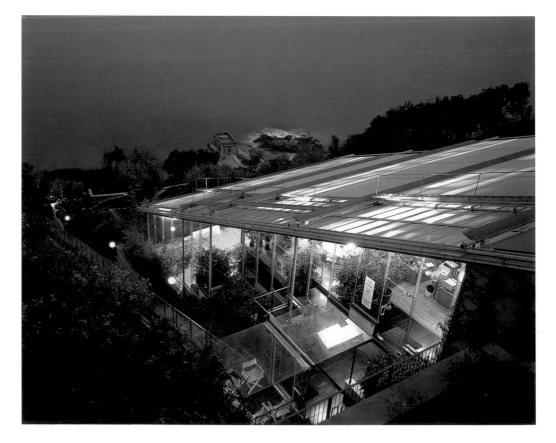

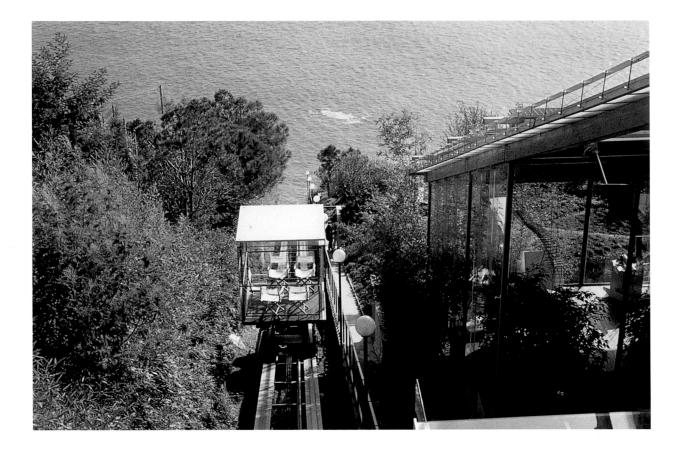

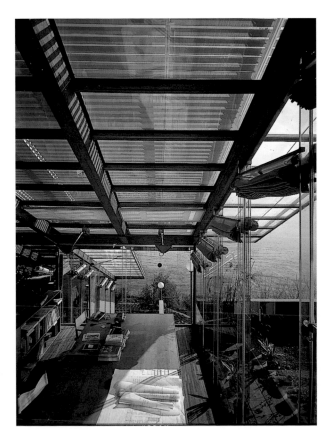

La cabine du funiculaire

Vue intérieure
de l'agence

Esquisse de principe
montrant l'accrochage
de l'atelier dans la pente
du terrain

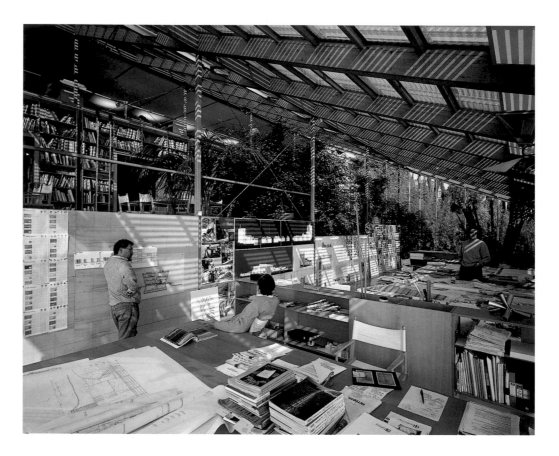

Les espaces de travail

Atelier de maquettes

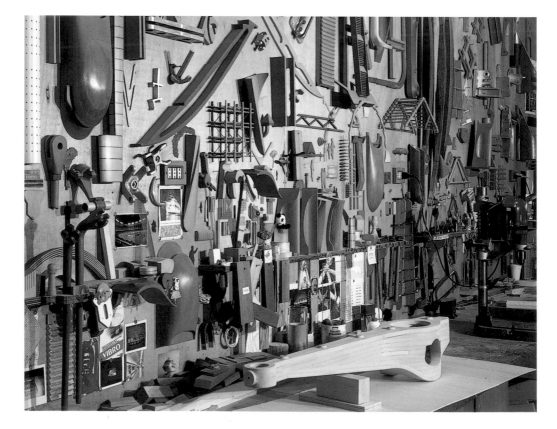

Musée de la Fondation Beyeler
Riehen (Bâle), 1992-1997

L'étude du bâtiment destiné à accueillir l'importante collection d'art moderne rassemblée par Ernst Beyeler poursuit les réflexions menées par l'agence pour le projet De Menil. Implanté dans le parc de la villa Berower, aux confins des faubourgs de Bâle, le musée est conçu à partir de quatre murs parallèles entre lesquels sont distribués les espaces destinés à la présentation des œuvres. Cet ensemble, qui constitue l'assise au sol de l'ouvrage, se prolonge à l'extérieur par des murs de soutènement ou des murets dont le dessin tire parti des déclivités naturelles du terrain. Une grande toiture plate, transparente, traitée en un long alignement de sheds, recouvre l'édifice et se poursuit en auvent. Véritable verrière, elle dispense l'éclairage naturel zénithal qui convient particulièrement bien aux œuvres. Grâce à un système de poutres métalliques en V, cette couverture se détache clairement des supports verticaux, et donne l'impression de flotter au-dessus du musée. Soucieux de la plus grande discrétion possible des dispositifs techniques, les architectes ont suspendu dans chaque salle une fine grille métallique qui tamise la lumière naturelle. Cette résille masque en outre un mécanisme de stores à lamelles motorisés qui contrôle la quantité de lumière distribuée.

C'est sans doute par son insertion dans le paysage que la Fondation Beyeler frappe en premier lieu : le réseau de murs qui la constitue reprend les lignes topographiques, s'appuyant sur les moindres dénivellations pour indiquer cheminements et accès. Depuis la route qui borde la propriété, seul le décollement de la toiture indique la présence d'un édifice

Une des trois travées et son prolongement sur l'extérieur

Derrière le mur
d'enceinte, le profil
de la toiture

À la lisière de la ville,
le bâtiment dans
son environnement

La façade principale
et le plan d'eau,
reflet au sol du débord
de la toiture

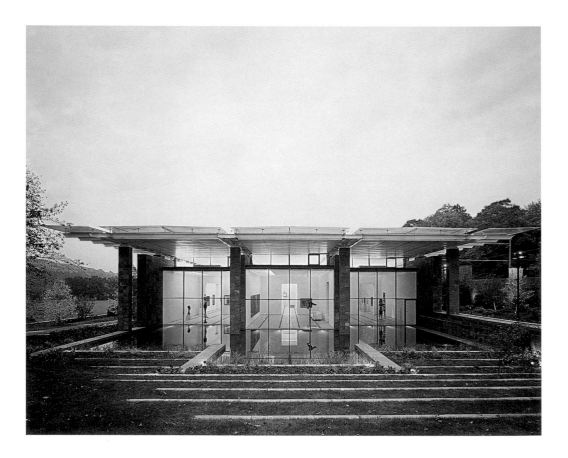

derrière l'enceinte de clôture, par laquelle il faut pénétrer pour découvrir les vues cadrées sur le parc. Jouant le rôle de jardins de sculptures, des espaces intermédiaires ménagés dans le prolongement des galeries articulent plus subtilement le musée avec le parc ; quoique extérieurs, ils bénéficient de la protection que constitue l'avancée en porte-à-faux de la toiture. Le choix du matériau d'habillage des murs, qui devait présenter de bonnes qualités de longévité et être en harmonie avec les constructions des environs immédiats, a suscité de longues recherches.
Un porphyre en provenance d'Argentine ayant l'aspect du grès rouge local (trop friable pour être retenu) a finalement répondu à ces critères. Quant à la couverture, que son aspect de nappe inscrit, à l'extérieur, comme un plan de référence dans le paysage, elle se fait invisible à l'intérieur des galeries en dissimulant ses éléments constitutifs derrière le dispositif de filtre, pour ne laisser apparaître qu'un plafond perpétuellement lumineux. Une lumière où se mêlent éclairages naturel et artificiel, capable de changer imperceptiblement d'intensité tout en restant homogène. Engendrant un espace qui, par sa pureté, confine au dépouillement, elle place les œuvres d'art dans des conditions d'exposition remarquables – mise en scène sereine appréciée des amateurs d'art.

Détail de la façade latérale

Page suivante :
À l'extrémité du musée, l'avancée de la toiture protège le parvis et ses sculptures

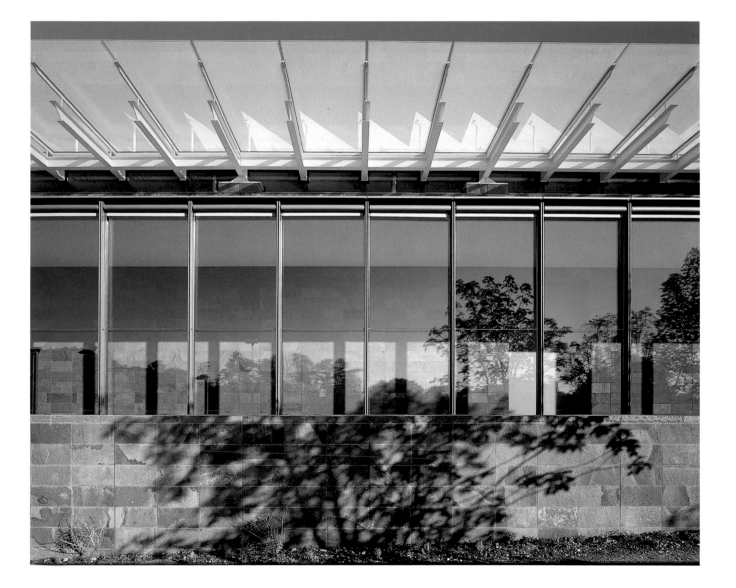

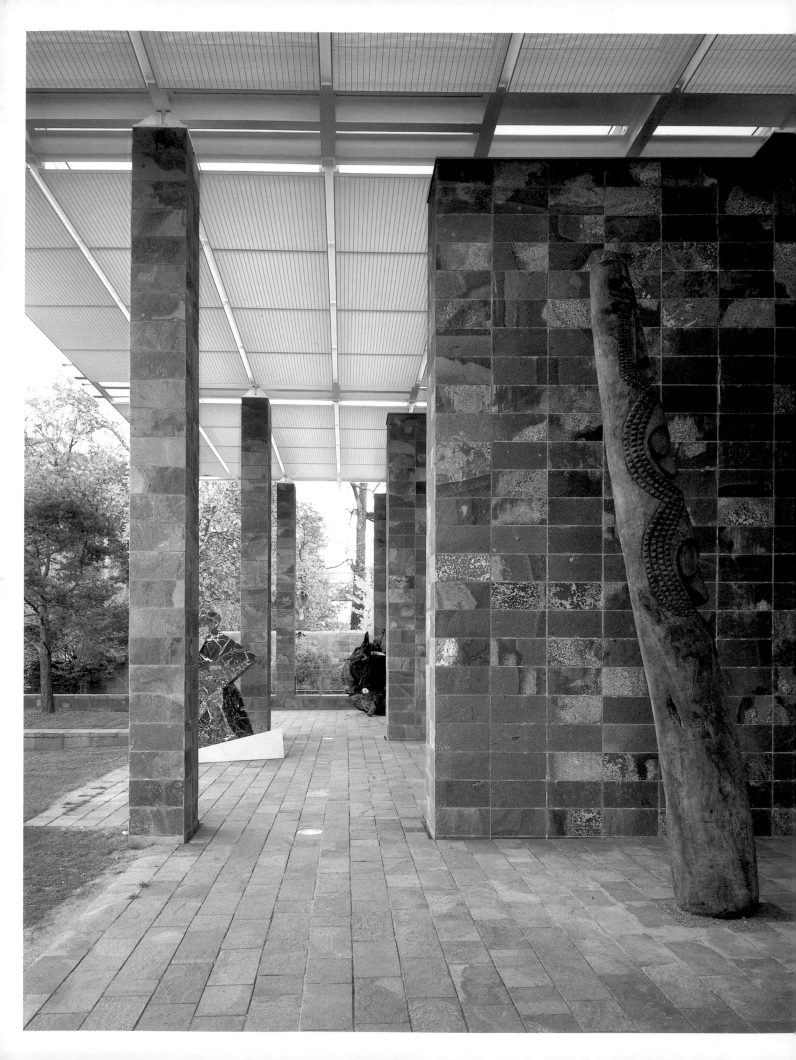

Rome
Auditorium
Rome, Italie
1994-
Client : Ville de Rome

Il Sole 24 ore
Siège du groupe éditorial
Milan, Italie
1998-
Client : Il Sole 24 ore

Dallas
Musée de sculpture en plein air
Dallas, Texas, États-Unis
1999-
Client : The Nasher Foundation

Cologne
Grand magasin
Cologne, Allemagne
1999-
Client : Peek & Cloppenburg

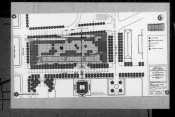

Harvard
Développement des musées
d'art de l'université Harvard
Cambridge, Massachusetts,
États-Unis
1997-
Client : Université Harvard Art
Museums

Klee
Musée Paul Klee
Berne, Suisse
1999-
Client : Maurice E.
and Martha Müller Foundation

Hermès
Immeuble de la filiale
japonaise de la Maison Hermès
Tokyo, Japon
1998-
Client : Hermès Japan

Projets en cours

Pour les projets à l'état d'étude, ou sur le point de sortir de terre, nous avons voulu laisser la parole à celui qui les a en tête, qui les suit, avec ses équipes, jour après jour.

Renzo Piano s'est prêté volontiers au jeu que nous lui proposions : enregistrer ses réflexions et commentaires sur quelques-uns des projets qui l'occupent actuellement, et en retirer un texte bref – un condensé destiné à venir s'incruster dans la reproduction du panneau de travail tel qu'il se présente, fin 1999, à l'agence de Gênes ou de Paris. Un panneau sur lequel chaque équipe accroche, punaise, colle les éléments témoins de l'évolution du projet dont elle a la charge : croquis, dessins techniques, petites maquettes d'étude, pense-bête... « *Work in progress* » concrètement figuré, ce patchwork au quotidien constitue pour Piano et ses collaborateurs la surface d'échange privilégiée, l'outil de synthèse par excellence.

Relève aussi de la pratique du RPBW (Renzo Piano Building Workshop) le recours au « nom de code » sous lequel est désigné chaque projet, où l'intitulé se voit réduit à sa plus simple expression. Si, pour donner son identité à l'exposition du Centre Pompidou, « *grande mostra* » s'est imposé de lui-même, dans bien des cas, c'est le nom du lieu qui, spontanément, l'emporte : Dallas, Cologne, Rome, Chicago, etc. Mais c'est Klee qui prévaut sur Berne, Hermès qui prime sur Tokyo, Harvard qui gagne sur Cambridge, ou Il Sole 24 ore qui brille plus que Milan...

Pour coller à la réalité, nous avons donc choisi, pour cette partie de l'ouvrage, de faire apparaître les projets en cours sous leur intitulé familier, ce diminutif avec lequel ils prennent vie.

Textes établis par Marie-Claire Llopès
à partir des entretiens menés avec
Renzo Piano par Olivier Cinqualbre

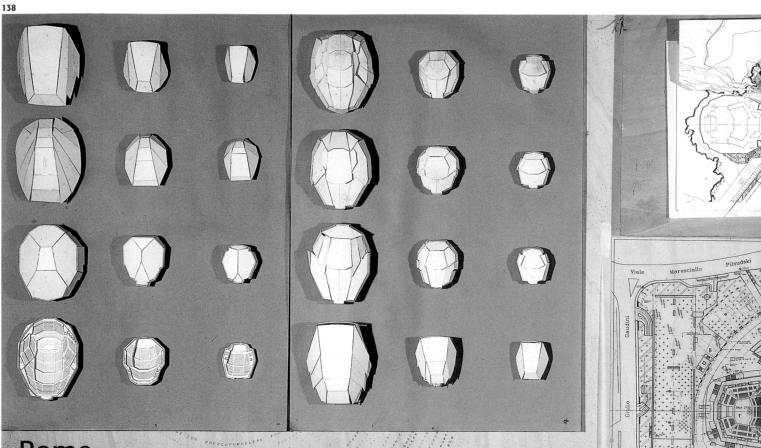

Rome

En 1994, nous voilà lauréats d'un concours pour le futur auditorium de Rome. Fin 1999, le projet est encore en chantier… Il a connu bien des contretemps.

Notre proposition faisant appel au bois, nous avons dû parlementer avec le Conseil supérieur des travaux publics italien qui s'opposait à son utilisation, car, en Italie, il n'existe pas de réglementation sur le sujet en matière de bâtiments publics. Six mois avant d'avoir gain de cause ! La découverte des fondations d'une villa romaine a encore retardé les travaux d'un an. Enfin, une entreprise qui avait trop tiré ses prix lors de l'appel d'offres nous a donné du fil à retordre.

De toute façon, concevoir des lieux pour la musique, c'est toujours très compliqué : d'une salle, il faut faire un instrument musical. Le programme en comportait trois. Celle de 2 700 places – capacité maximum si l'on veut une bonne acoustique naturelle – se présente grosso modo en forme d'arène, la scène étant située au centre ; celle de 1 200 places est plus rectangulaire ; celle de 500 places est destinée à la musique contemporaine et expérimentale. Chacune d'elles est un bâtiment en soi, posé sur un socle unique, en briques romaines et travertin, qui regroupe les salles d'enregistrement, bureaux, bibliothèque, etc. Avec ce socle, dont le sommet vient prolonger le niveau de la rue Pilsudski, la plus haute des voies qui délimitent le terrain, une partie du bâtiment s'inscrit « topographiquement » dans le site, à la manière d'un vestige romain. Ce soubassement, qui semble être là depuis des siècles, renforce l'impression que les salles sont la trace de la main de l'homme, des créatures insolites émergeant d'une masse végétale – les arbres plantés il y a deux ans sont déjà hauts… On pourrait dire aussi qu'avec leurs toitures bombées revêtues d'une peau de plomb, matériau de couverture de bien des édifices de la Ville éternelle, ces trois instruments musicaux peuvent évoquer d'étranges coléoptères.

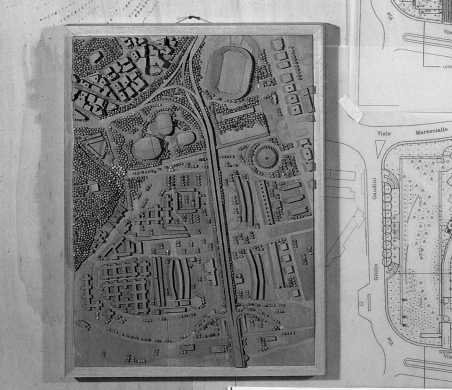

Au-delà des métaphores, je ferai référence à Hans Scharoun, en qui j'ai toujours admiré l'innocence « bête et méchante » avec laquelle il a construit la Bibliothèque et le Philharmonique de Berlin. Il n'a pas joué à l'esthète. Il est parti de l'intérieur pour arriver à l'extérieur. Et je crois pouvoir dire que ce projet procède de la même démarche.

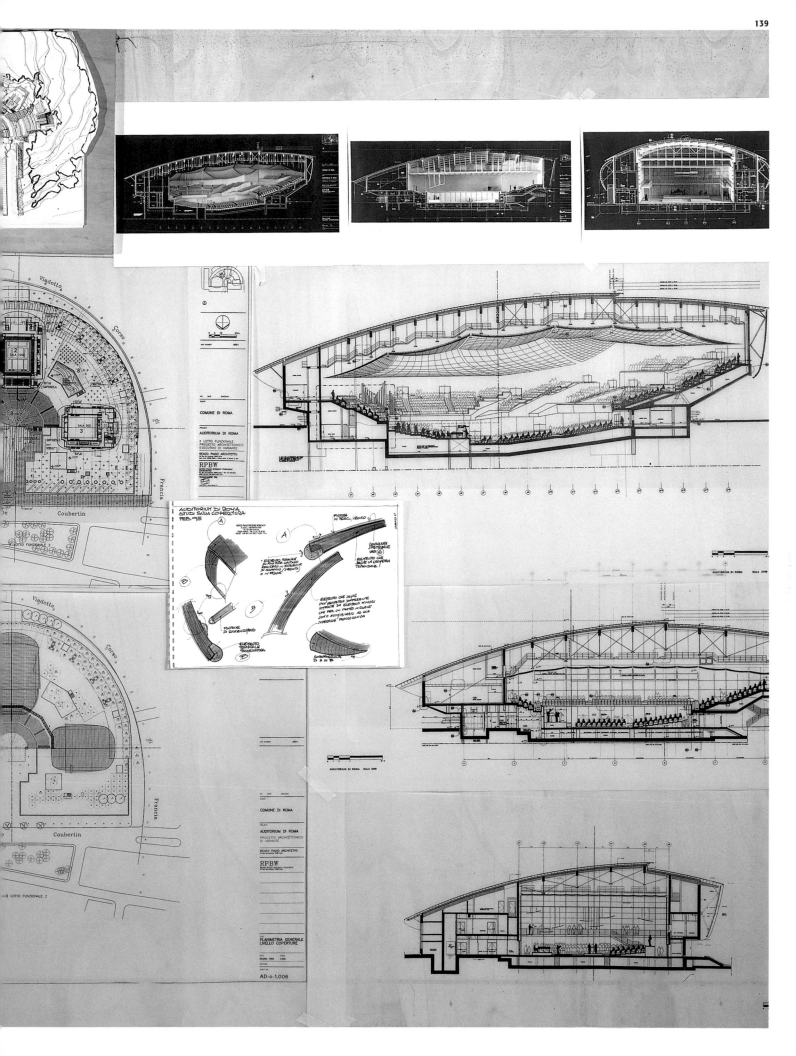

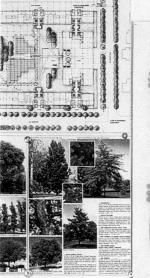

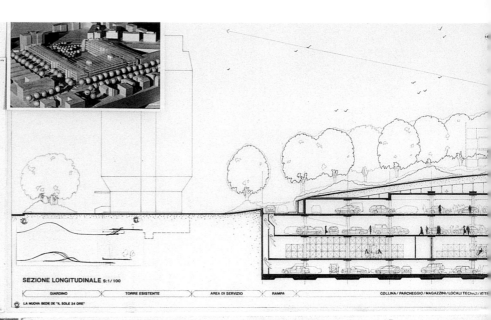

SEZIONE LONGITUDINALE S:1/100

| GIARDINO | TORRE ESISTENTE | AREA DI SERVIZIO | RAMPA | | COLLINA/ PARCHEGGIO / MAGAZZINI / LOCALI TECNICI / ATTE |

LA NUOVA SEDE DE "IL SOLE 24 ORE"

Il Sole 24 ore

Il Sole 24 ore : c'est le titre d'un quotidien de l'économie, l'homologue italien du *Financial Times*. Cet organe de presse a prévu de s'installer dans une ancienne usine – une construction des années soixante, plutôt estimable, quoique un peu répétitive, pour ne pas dire ingrate, située dans le quartier assez central de la Fiera, à Milan.

Notre projet consiste à réutiliser l'édifice existant en fonction d'un programme qui combine lieux privés – ceux réservés à la fabrication du journal et aux autres activités éditoriales du groupe – et lieux publics – bibliothèque, centre de rencontres, restaurant, auditorium… – qui relèvent, eux, de la Cofindustria, l'association des industriels italiens. La répartition des superficies se fait par strates. Les espaces publics occupent le niveau inférieur et le rez-de-chaussée, les quatre étages étant réservés aux activités du journal. Nous procédons par soustractions : supprimer une des ailes latérales du bâtiment pour l'ouvrir vers le sud – à Milan, le soleil est rare et, quand il se montre, il est le bienvenu ; évider la partie centrale pour la transformer en vaste jardin, à l'instar des espaces verts enchâssés dans le bâti, dont la ville est riche. Donc, pour

ce projet éminemment urbain, il s'agit de détruire ce qui fait obstacle à la lumière, à l'échange, à la perméabilité. Autre intervention, qui relève, elle, de la soustraction et de l'adjonction : diminuer la lourdeur du bâtiment en doublant ses façades, côté jardin et côté ville, d'une peau de verre. Au niveau des fenêtres, ces parois sont transparentes, ailleurs sérigraphiées ou traitées chimiquement – nous n'avons pas encore décidé – pour que l'intérieur de la construction bénéficie d'une lumière qui ne soit pas violente. Les deux côtés de ces façades seront en outre dotés de stores. Le soir, et jusqu'à une heure avancée de la nuit puisque les activités du journal l'imposent, le bâtiment éclairé sera une présence lumineuse dans la ville. Nous avons déjà eu l'occasion, avec la réhabilitation de l'usine Schlumberger, à Montrouge, du Lingotto, à Turin, et des entrepôts de coton du vieux port de Gênes, d'intervenir sur des édifices industriels, mais ils étaient nettement plus anciens que celui-ci. Et j'aime bien l'idée que la ville puisse se renouveler à peine trente ans plus tard, et non pas au bout d'un siècle, ou presque. Au besoin en démolissant, mais sans faire table rase.

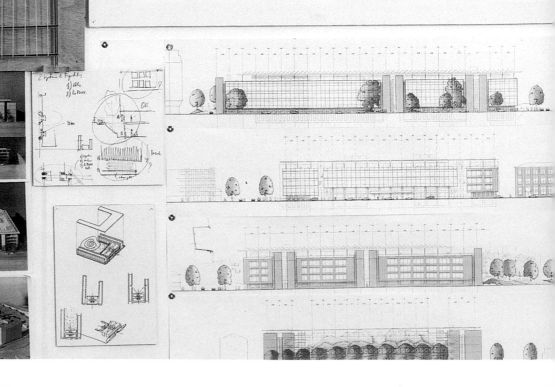

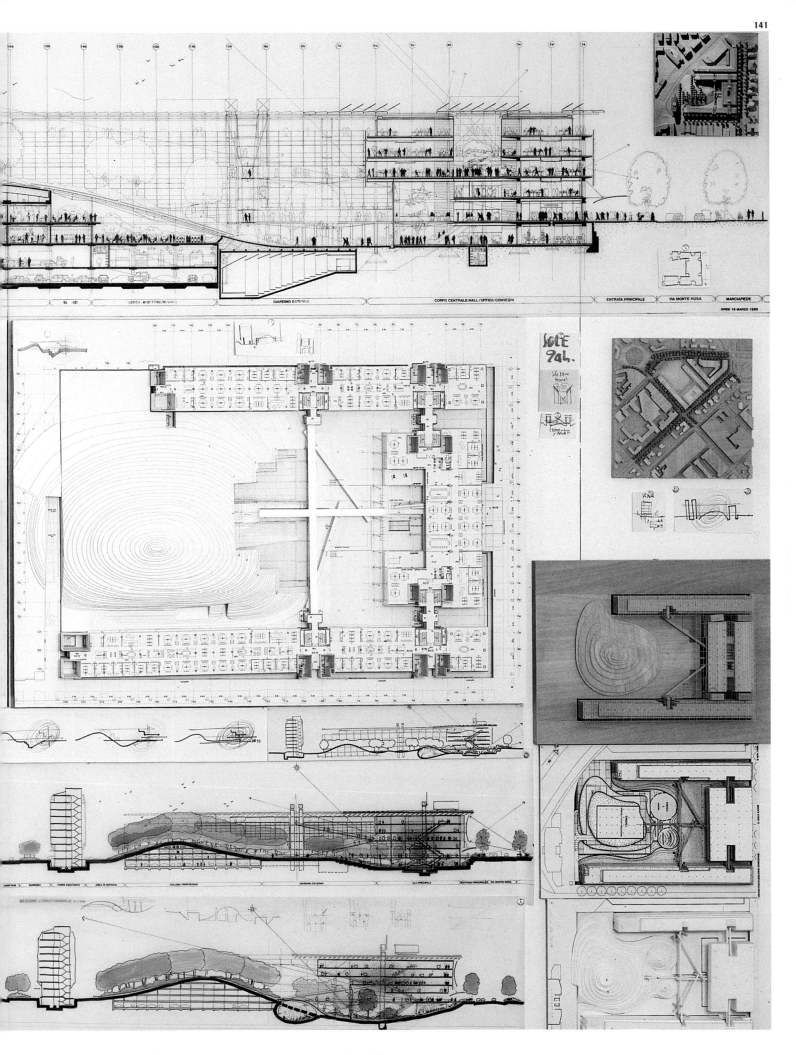

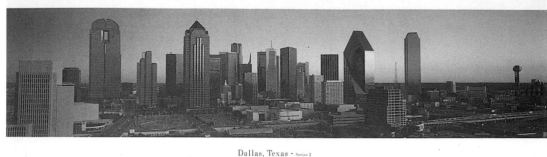

Dallas, Texas - *Series 2*

Dallas

À l'origine de ce projet, il y a la rencontre avec le client, Ray Nasher, un Bostonien qui vit à Dallas depuis longtemps et qui a fait fortune avec des centres commerciaux de qualité – celui de Dallas, énorme, a été construit par Eero Saarinen, c'est dire… Pour exposer sa collection de sculptures, une des plus belles des États-Unis, cet homme a fait une folie : l'achat, en pleine ville, au beau milieu des gratte-ciel, d'un terrain dont il a décidé de faire un jardin de sculptures. Comme il veut un espace qui vit, qui bouge, des œuvres qui se renouvellent, j'ai combattu son idée d'obtenir de la municipalité que les rues avoisinantes soient interdites à la circulation : à quoi bon nier la ville, sa vitalité, ses mouvements, sa rumeur ? Il souhaite en outre un « petit » bâtiment d'environ 4 000 m² pour abriter les pièces fragiles, et un lieu de sensibilisation à l'art destiné aux enfants.

La parcelle, de 150 × 60 m, légèrement en pente, sert actuellement de parking. On a décidé d'implanter les murs dans la longueur – des murs pas très hauts, en pierre brute –, et surtout de creuser le terrain sur 4 ou 5 m de profondeur pour qu'ils aient l'air de vestiges apparus lors de fouilles archéologiques. Cette sorte d'enclos va, bien sûr, engendrer un petit écosystème. Mais comme il fait très chaud en été et que la brise risque de ne pas bien circuler, on envisage de rafraîchir l'air dans des canalisations souterraines, avant de le restituer en surface, là où le public est supposé s'arrêter pour regarder les œuvres. C'est compliqué, d'autant qu'il faut une certaine longueur de conduits pour parvenir à un résultat, et que l'implantation à priori des sorties d'air en fonction de celle des œuvres est paralysante. La bonne solution, sans doute : les arbres, pour leurs frondaisons, et aussi pour le rythme qu'ils peuvent donner au jardin.

Au bout du compte, exception faite du bâtiment, ce projet c'est un musée sans toit sur un terrain « volé » à l'immobilier, un simulacre d'archéologie, un arpent « cultivé » confronté au bordel de la ville. On y trouvera même une grue conçue par le sculpteur Mark Di Suvero, posée là, comme l'oiseau quand il dort sur un pied, et s'éveillant, le moment venu, pour que la mise en place des œuvres soit aussi un spectacle.

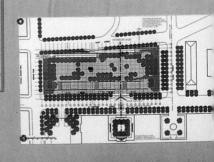

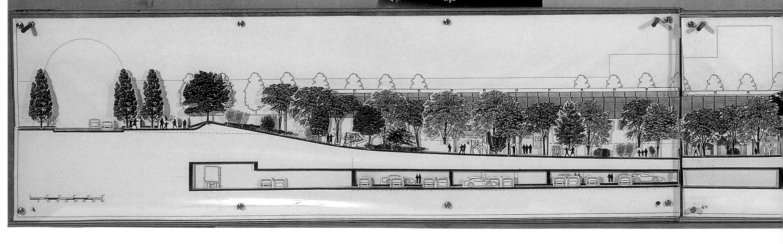

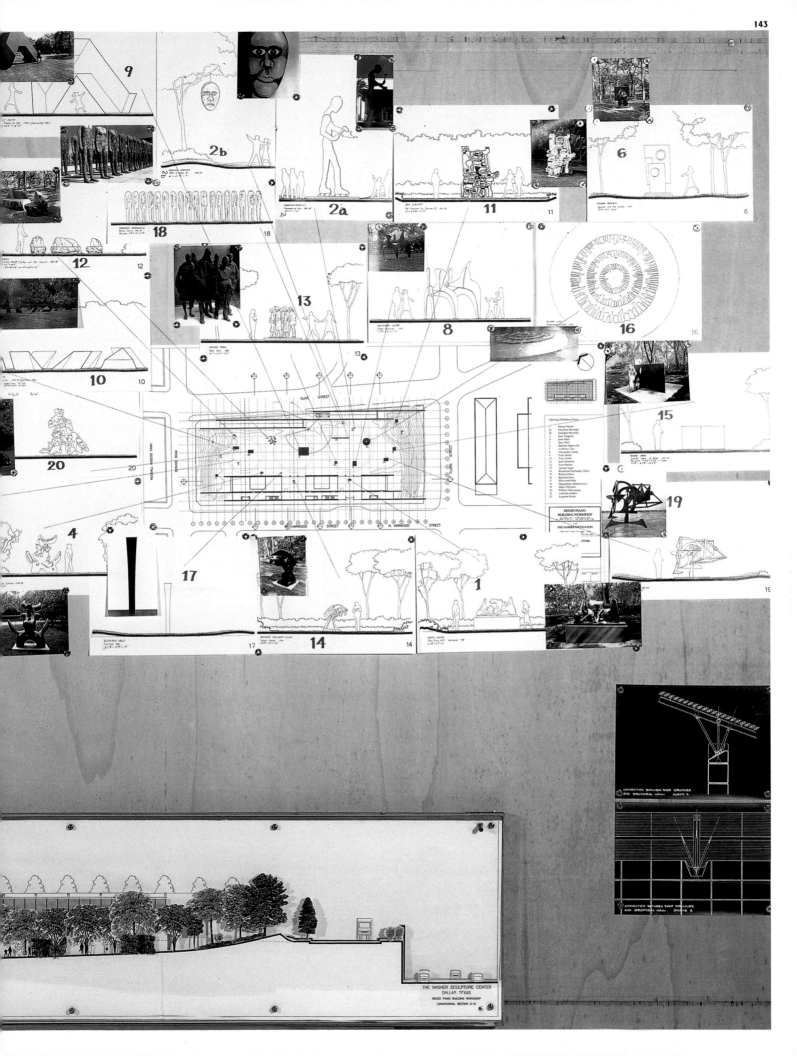

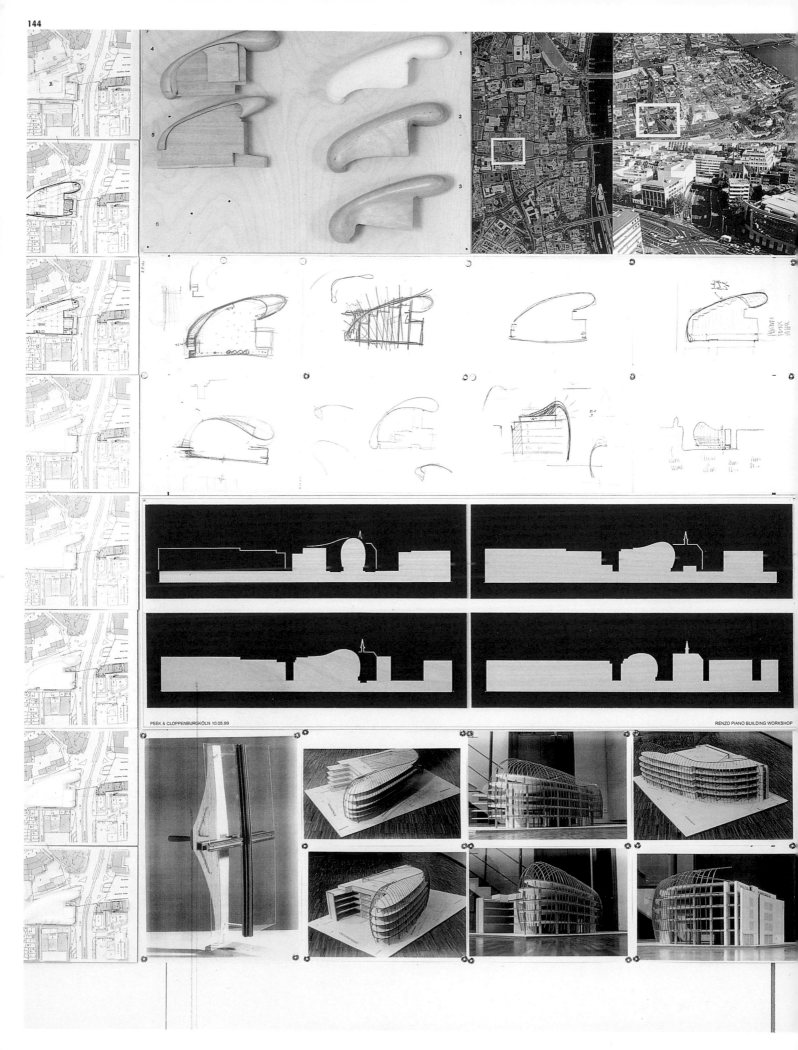

PEEK & CLOPPENBURGKÖLN 10.05.99

RENZO PIANO BUILDING WORKSHOP

Cologne

Le projet de Cologne, c'est une boutique pour une grande marque allemande de vêtements, Peek und Cloppenburg. Je dis « boutique », mais il s'agit plutôt d'un vaste magasin qui comprendra cinq niveaux, du genre Galeries Lafayette, Le Printemps… Il sera édifié au cœur de la ville, non loin de la cathédrale – ce chef-d'œuvre de légèreté, qui a échappé par miracle aux ravages de la dernière guerre. Donnant d'un côté sur une artère très animée, de l'autre sur une rue piétonne, le bâtiment est implanté au-dessus d'une voie souterraine.

Deux aspects caractérisent le projet : sa « forme libre » et la transparence. La volumétrie à base de courbes s'est en quelque sorte esquissée d'elle-même, lorsque nous sommes venus sur place, comme toujours, en quête d'atmosphère, d'impressions… Elle s'est imposée à nous par le jeu des contraintes et des suggestions de l'environnement : intégrer le passage souterrain, s'adapter à la configuration de l'îlot, laisser de l'air à une petite église en pierre située en face, s'insérer sans arrogance dans le contexte urbain. C'est une sorte de coque, une drôle de coque qui se déploie dynamiquement dans l'espace. Les structures porteuses sont des éléments verticaux en bois, semblables à des ressorts à lames. Une structure secondaire en acier vient supporter le matériau transparent de la façade et de la toiture qui, se poursuivant d'un seul tenant, évoquent un immense et étrange coffret. Cette enveloppe, cette peau qui laisse transparaître ce qu'elle protège, est constituée d'écailles de verre – celles-ci étant de petites dimensions pour pouvoir épouser le galbe des volumes. Un peu à la manière des serres de Kew Gardens, à Londres… Si ce n'est qu'en raison même des infimes différences d'angle qu'implique leur juxtaposition tout au long des courbes, ces écailles vont, telles des facettes, réverbérer différemment la lumière, donner un frémissement à cette peau. L'arrière du bâtiment est traité, pour des raisons de mitoyenneté, dans un registre tout à fait opposé, celui de la pierre, du massif.

Avec ce projet nous explorons à nouveau les thèmes de la peau, de la forme libre, de la transparence – qualité qui permet sans doute le mieux à un bâtiment de communiquer avec la ville, d'y être présent par la légèreté.

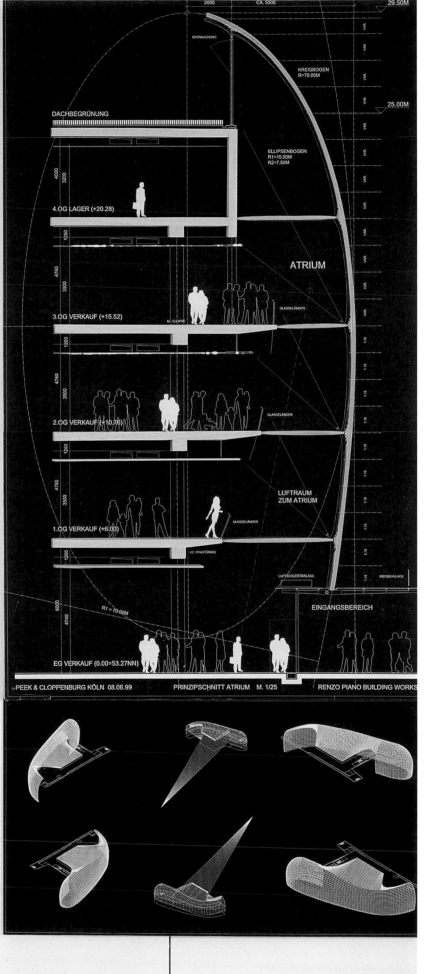

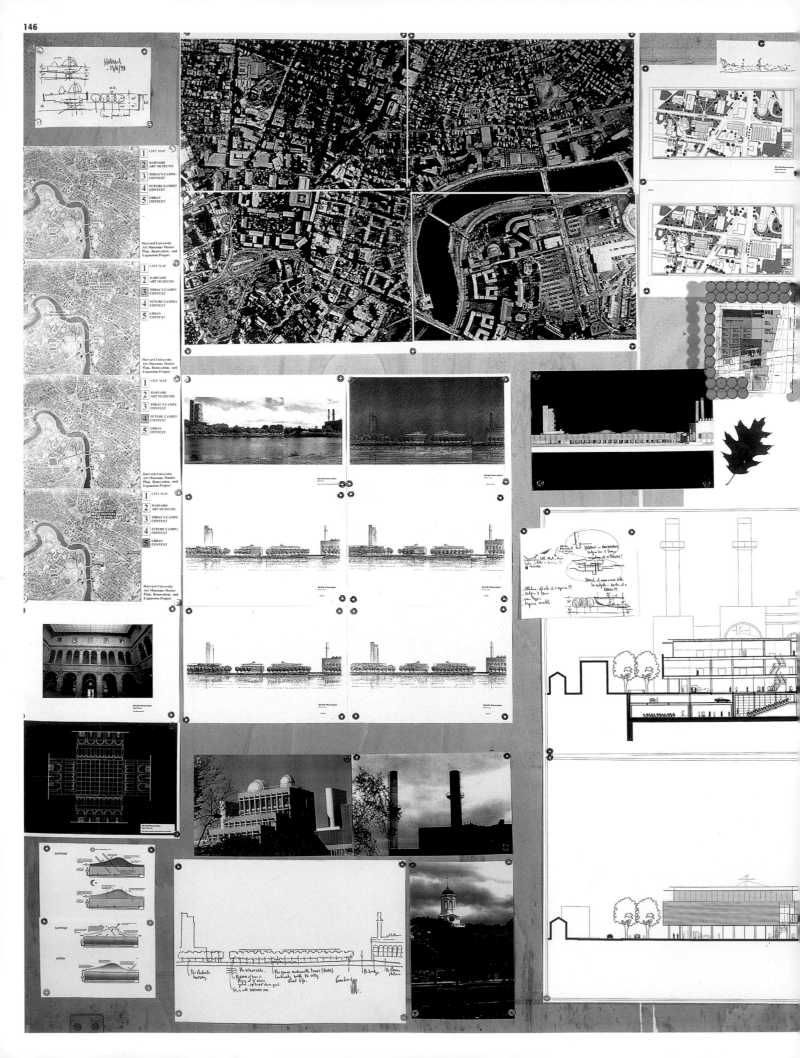

Harvard

Notre projet de musée pour l'université créée dès 1636 par John Harvard à Cambridge, aux États-Unis, est une histoire à épisodes.

Au départ, il s'agissait de réaménager et de mettre en relation des bâtiments, des entités muséographiques déjà anciennes. Pendant six mois, on a tenté de réorganiser le tout, mais sans parvenir à un résultat convaincant, faute d'espaces suffisants – aussi bien extérieurs qu'intérieurs. Il fallait changer radicalement de cap. Un jour, au cours d'une énième réunion, j'ai lancé : « *The family really needs a new car* », formule qui, pour des Américains, était parfaitement claire. Le président de Harvard, conscient de la qualité de la collection, a bien réagi. Les responsables ont proposé un terrain, magnifique, en bordure de Charles River, pour édifier *le* nouveau musée. Auquel, du coup, on pouvait adjoindre un « *performing center* », un restaurant, un cinéma, etc. Le bâtiment sera double, une partie étant réservée à la collection « historique », l'autre à l'art contemporain.

J'imagine tout d'abord un arboretum qui entoure les constructions – référence à la verdure généreuse qui émerge de la partie ancienne de la ville ; ensuite deux volumes, en vis-à-vis, hauts de 8 m environ, pour ne pas déborder du cadre végétal. L'ensemble est réparti en deux strates. La première est dévolue au « profane », lieu des rencontres et des échanges, tels le *performing center*, le restaurant, les boutiques, etc. : c'est la ville qui se poursuit avec son animation et son brouhaha. Le niveau supérieur est consacré à la contemplation, solitaire, recueillie ; pour y accéder, on s'élève. Avec sa toiture constituée de deux lames de verre, il bénéficiera de la lumière naturelle zénithale.

La peau des façades, je la vois en planches de bois – pour la matière, le grain, la vibration, et aussi la qualité des ombres qui s'y projettent. La palette de couleurs caractéristiques de Boston propose du rose, du jaune, du gris. Je pense à un blanc-gris, clair, lumineux, que l'on perçoit à travers le feuillage des arbres ou le rythme des troncs. Cette idée de stratification, de séparation physique entre le sacré et le profane, elle est peut-être toute bête, mais je la crois essentielle. Et l'exprimer matériellement, c'est ce qu'il nous faut maintenant réussir.

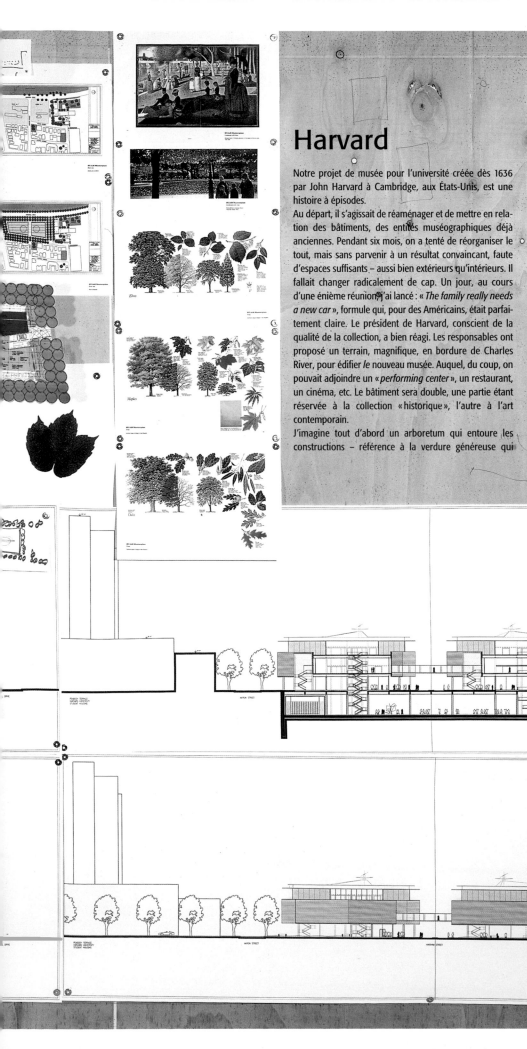

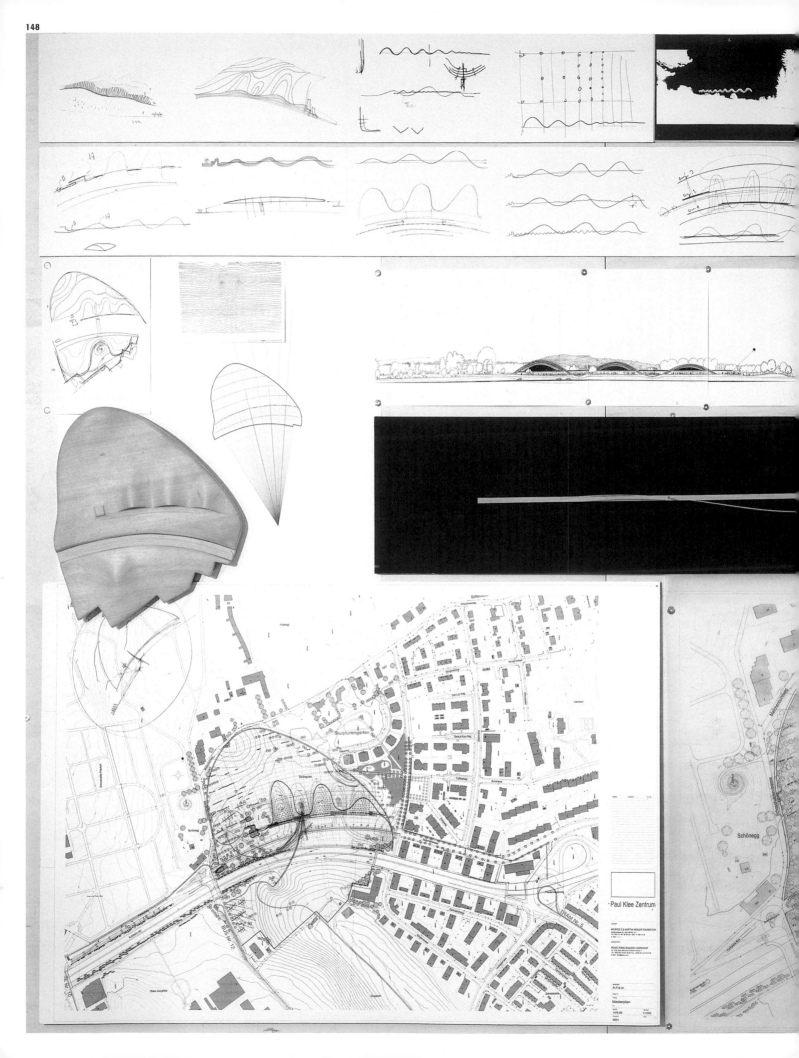

Klee

Pour le musée Paul Klee, près de Berne, la volumétrie résulte tout simplement de la forme des collines, du «topos», du lieu. Dans un environnement qui a beaucoup souffert d'être entaillé par l'autoroute, ces deux ou trois collines font rêver à ce que pouvait être ce lieu, avant. Nous avons donc essayé de lui rendre sa beauté originelle, de recréer un site. Klee repose dans le cimetière, à deux cents mètres de là, et chez cet homme qui, chaque jour, inventait, il y a tout : la nature, le silence, l'intériorité, le rêve, le sens des rêves… Le cœur du projet, ce sera un lieu de méditation, de calme, de silence.

Nous venons d'avoir une réunion de travail et, alors que depuis deux mois nous tentions de parvenir au dessin ondulant des toits par la géométrie, soudainement tout est devenu très clair. Jusque-là on s'échinait à trouver un principe de structure capable d'être traduite en données géométriques – une formule que l'on puisse mettre dans l'ordinateur pour tracer la forme souhaitée, puis dans les machines pour réaliser les pièces, comme on l'a fait pour Bercy ou pour l'aéroport du Kansai.

Ce qui est devenu tout à coup évident, c'est qu'il fallait s'inspirer de la conception d'un bateau : la forme de la coque n'est pas le résultat d'une géométrie, elle est dictée par le rapport avec l'eau. Du coup, il s'agissait de trouver une technique permettant de réaliser la forme voulue, mais sans passer par l'ordre géométrique. On est donc sur le point d'opter pour un système en bois, gigantesque, une sorte de coque immense, en stratifié multiple, un contre-plaqué de planches très minces, mais qui peut avoir jusqu'à 10 cm d'épaisseur.

La lumière, naturelle évidemment, on l'obtiendra en perforant la coque, en faisant des trous, comme des yeux qui regardent. Pour le musée de la Fondation Beyeler, on a créé d'abord la transparence. Ici, c'est le contraire : on part de l'opacité de la coque pour l'ouvrir à la lumière, mais en la dosant parce que les œuvres de Klee – la plupart sur papier, même les huiles, souvent – sont très fragiles. En tout cas, je crois que c'est gai, c'est beau, c'est joyeux, parce que tout est clair, lumineux, comme la peinture de celui auquel le musée est dédié.

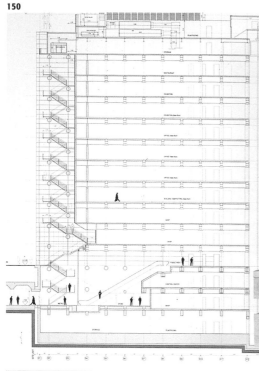

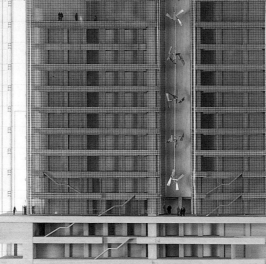

Hermès

Hermès à Tokyo ? Cela commence par un terrain de 10 × 45 m, une parcelle en profondeur, comme toujours dans cette ville. Et hors de prix, bien entendu.

La façade donne sur la rue principale, doublée en sous-sol par une voie qui permet l'accès au métro. Ces deux fleuves, l'un en surface, l'autre souterrain, c'est incroyable, mais ça n'étonne personne là-bas…

À Tokyo en particulier, la ville change radicalement d'aspect entre le jour et la nuit ; le soir venu, elle n'est plus qu'une forêt de néons. Un édifice destiné à Hermès ne pouvait être qu'un contenant sobre et raffiné, un grand écrin. Pour lui donner un véritable signe de distinction, nous avons imaginé une simple boîte de verre, d'environ 60 m de haut, diaphane le jour, lumineuse la nuit. Retourner voir la Maison de verre allait alors de soi : le secret de ce petit chef-d'œuvre de poésie tient à sa façade translucide, et non pas transparente. Et Chareau, on ne l'a pas copié, on l'a volé, beaucoup…

Les pavés de verre de la façade, nous les voulions de 45 × 45 cm, à l'échelle du bâtiment, et non pas au standard de 22 × 22 cm. L'entreprise italienne chargée de leur fabrication a dû concevoir une machine spéciale ; des Suisses réalisent le joint, des Japonais la mise en œuvre. L'effet de limpidité recherché a demandé énormément d'ingéniosité ; le travail sur la matière a été passionnant. Compte tenu des risques de séismes, la « jupe » translucide qui se déploie depuis le sommet a été pensée pour pouvoir bouger indépendamment des planchers. Elle est libre, elle peut subir des efforts de flexion, de compression, etc., sans que le verre casse : les joints absorbent les chocs. Au cours du chantier, il faut s'attendre à une bonne dizaine de secousses ; tôt ou tard, ça tremblera, plus fort…

La structure se compose de deux lames verticales – l'une sur amortisseurs – qui portent les planchers, conçues de sorte que les masses ne se mettent pas en mouvement et, le cas échéant, n'entrent pas en résonance. Référence aux escaliers qui relient traditionnellement les bâtiments à la rue, un escalator pénètre jusqu'au cœur du bâtiment, où est aménagée une petite place, lieu de passage amène, urbain. Ce qui est excitant ici, c'est le mélange entre invention technique – le mur-rideau à l'épreuve des séismes – et image – un morceau d'Europe au Japon.

L1

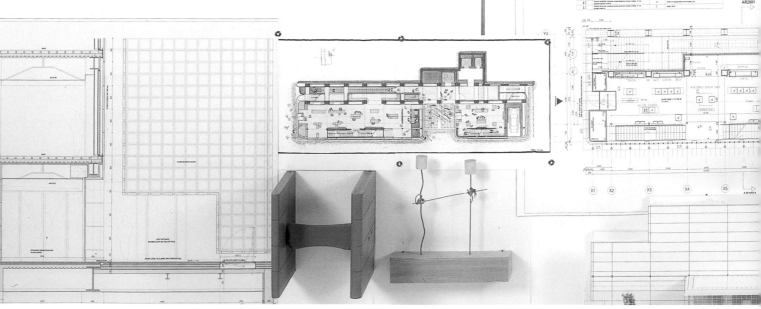

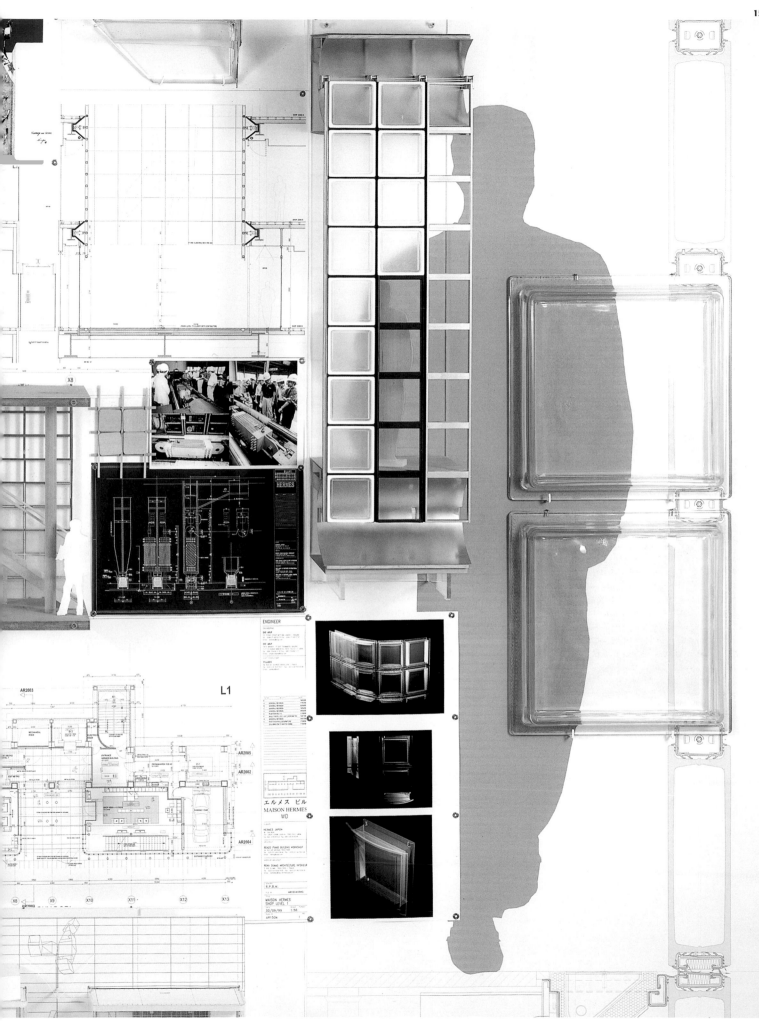

Les projets et leurs équipes

L'invention

Premiers travaux 1965-1973

Atelier de menuiserie
Gênes, Italie, 1965

Studio Piano, avec Renato Foni,
Maurizio Filloca, Luigi Tirelli
Entreprises: Ermanno Piano

*Pavillon d'exposition pour la XIVᵉ Triennale
de Milan, système de structure en coques*
Milan, Italie, 1966
Client: Triennale de Milan

Studio Piano, avec Flavio Marano,
Ottaviano Celadon, Giorgio Fascioli

*Pavillon de l'industrie italienne
pour l'Expo '70 d'Osaka*
Osaka, Japon, 1969-1970
Client: Italpublic, Rome

Studio Piano, avec Flavio Marano,
Giorgio Fascioli, Gianfranco Queirolo,
Agostino Ferrari
Ingénieurs: SERTEC Engineering
Entreprises: Ermanno Piano

Bâtiments de bureaux B&B Italie
Novedrate (Côme), Italie, 1971-1973
Client: B&B

Studio Piano & Rogers, avec Cuno Brüllmann,
Alessandro Cereda, Giorgio Fascioli
Ingénieur: Flavio Marano

Pavillon itinérant IBM
1983-1984, tournée européenne 1984-1986
Client: IBM Europe

Renzo Piano/Building Workshop/
Atelier de Paris, architectes
Design team: O. Di Blasi, F. Doria, G. Fascioli,
S. Ishida (*associate* responsable),
J. B. Lacoudre, N. Okabe (*associate*),
P. Vincent, A. Traldi
Ingénieurs: Ove Arup & Partners (P. Rice, T. Barker)

Stade San Nicola
Bari, Italie, 1987-1990
Client: Ville de Bari

Renzo Piano Building Workshop, architectes
Design team: O. Di Blasi (chef de projet),
S. Ishida (*associate*), F. Marano, L. Pellini
Consultants: M. Desvigne (paysage);
Ove Arup & Partners, M. Milan
(structure et fluides);
Studio Vitone & Associati (béton armé)

Aéroport international du Kansai
Baie d'Osaka, Japon, 1988-1994
Client: Kansai International Airport Co. Ltd.

Renzo Piano Building Workshop, architectes –
N. Okabe, *senior partner* responsable,
en association avec Nikken Sekkei Ltd.,
Aéroports de Paris, Japan Airport
Consultants Inc.

Concours, 1988
Design team: J. F. Blassel, R. Brennan, A. Chaaya,
L. Couton, R. Keiser, L. Koenig, K. McBryde,
S. Planchez, R. Rolland, G. Torre, O. Touraine
Consultants: Ove Arup & Partners; M. Desvigne
(paysage)

Projet final et réalisation, 1989-1994
Design team: J. F. Blassel, A. Chavela, I. Corte,
K. Fraser, R. S. Garlipp, M. Goerd, G. Hall,
K. Hirano, A. Ikegami, S. Ishida (*senior
partner*), A. Johnson, C. Kelly, T. Kimura,
S. Larsen, J. Lelay, K. McBryde, T. Miyazaki,
S. Nakaya, N. Takata, T. Tomuro, O. Touraine,
M. Turpin, M. Yamada, H. Yamaguchi,
T. Yamaguchi
Consultants: Ove Arup & Partners (structure
et fluides); Peutz & Associés (acoustique);
R. J. Van Santen, RFR (façades); K. Nyunt
(paysage); Toshi Keikan Sekkei Inc. (canyon)

Complexe de services
Nola (Naples), Italie,
1995- en cours de réalisation
Client: Interporto Campano S.p.A.

Renzo Piano Building Workshop, architectes –
G. Grandi, R. V. Truffelli, *senior partner*
et *partner* responsables
Design team: S. Ishida (*senior partner*),
D. Magnano avec E. Baglietto, P. Brescia,
G. Bruzzone, M. Carroll (*senior partner*),
C. Fiedrichs, M. Palmore, H. Peñaranda,
C. F. Schmitz-Morkramer, G. Senofonte,
E. Spicuglia
Consultants: T.P.E. (structure); Manens Intertecnica
(fluides); E. Trabella (plantations)

Espace liturgique consacré au Padre Pio
San Giovanni Rotondo (Foggia), Italie,
1991- en cours de réalisation
Client: Frati Minori Cappuccini (Foggia)

Renzo Piano Building Workshop, architectes –
G. Grandi, *senior partner* responsable
Design team: V. Di Turi, K. Fraser, V. Grassi, S. Ishida
(*senior partner*), E. Magnano, C. Manfreddo,
M. Palmore, M. Rossato Piano
Consultants: Favero & Milan, CO.RE. Ingegneria,
Ove Arup & Partners (structure);
Manens Intertecnica (fluides); Müller Bbm
(acoustique); Mgr C. Valenziano (conseiller
liturgique); Austin Italia (économie)

Tour de bureaux et immeuble d'habitation
Sydney, Australie, 1996- en cours
de réalisation
Client: Lend Lease Development

Renzo Piano Building Workshop, architectes –
M. Carroll, O. de Nooyer, *senior partner*
et *partner* responsables
Design team: S. Ishida (*senior partner*),
K. McBryde, C. Kelly avec M. Amosso,
D. Grieco, E. Mastrangelo, J. McNeal,
M. Palmore, D. Pratt, S. Smith, B. Terpeluk,
E. Trezzani, M. C. Turco, T. Uleman
en collaboration avec Lend Lease Design
Group et Group GSA Pty Ltd (Sydney)
Consultants: Ove Arup & Partners, Lend Lease
Design Group Ltd., Taylor Thomson Whitting
(structure et façades); Lend Lease Design
Group Ltd. (fluides)

L'urbanité

Reconversion de l'usine Lingotto
Turin, Italie, 1983-1995
Client: Fiat SpA

Renzo Piano Building Workshop, architectes

Concours, 1983
Design team: S. Ishida (*associate*), C. Di Bartolo,
O. Di Blasi, M. Carroll, F. Doria, G. Fascioli,
E. Frigerio, R. Gaggero, D. L. Hart, P. Terbuchte,
R. V. Truffelli

Projet final, 1991-1995
Design team: M. Carroll, M. Cattaneo, M. Cucinella,
S. Ishida, D. Piano, B. Plattner, S. Scarabicchi,
R. V. Truffelli, M. van der Staay, M. Varratta,
P. Vincent (*senior partners, partners*
et chefs de projet)
Ingénieurs: Ove Arup & Partners, A. I. Engineering,
Fiat Engineering
Consultants: Arup Acoustics, Müller Bbm
(acoustique); Techplan (équipement
scénographique); P. Castiglioni (éclairage);
P. L. Cerri (signalétique)

Requalification du vieux port
Gênes, Italie, 1985-1992
Client : Ville de Gênes

Renzo Piano Building Workshop, architectes

Design team : S. Ishida (*partner*) avec E. Baglietto,
G. Bianchi, M. Carroll, O. De Nooyer, G. Grandi,
D. L. Hart, C. Manfreddo, R. V. Truffelli
(chefs de projet), P. Bodega, V. Tolu

Consultants : Ove Arup & Partners (structure) ;
Manens Intertecnica (fluides) ;
Cambridge Seven Associates (P. Chermayeff)
(aquarium) ; D. Commins (acoustique)

Siège de la Banca popolare di Lodi
Lodi (Milan), Italie, 1991-1998
Client : Banca popolare di Lodi

Renzo Piano Building Workshop, architectes –
G. Grandi, *senior partner* responsable

Études préliminaires, 1991-1992

Design team : A. Alborghetti, V. Di Turi, G. Fascioli,
E. Fitzgerald, C. Hayes, P. Maggiora,
C. Manfreddo, V. Tolu, A. Sacchi, S. Schäfer
avec S. D'Atri, G. Langasco (CAO)

Projet et phase d'exécution, 1992–1998

Design team : V. Di Turi avec A. Alborghetti,
J. Breshears, C. Brizzolara, S. Giorgio-Marrano,
D. Hart (*partner*), M. Howard, H. Peñaranda
et S. D'Atri, G. Langasco (CAO)

Consultants : M.S.C. (structure) ; Manens
Intertecnica (fluides) ;
Müller Bbm (acoustique) ;
P. Castiglioni (éclairage) ; P. L. Cerri
(signalétique) ; F. Santolini (intérieurs)

**Centre national d'art et de culture
Georges Pompidou**
Paris, France, 1971-1977
Client : ministère de la Culture,
ministère de l'Éducation nationale

Renzo Piano, Richard Rogers, architectes

Design team : G. Franchini, W. Zbinden, H. Bysaeth,
J. Lohse, P. Merz, P. Dupont, L. Abbott,
S. Ishida, H. Naruse, H. Takahashi, E. Holt,
A. Staton, M. Dowd, R. Verbizh, B. Plattner,
C. Brullmann, M. Davies, N. Okabe, K. Rupard,
J. Sircusa, J. Young, F. Barat, H. Diebold,
J. Fendard, J. Huc, H. Sohlegel

Ingénieurs : Ove Arup & Partners (P. Rice, L. Grut,
R. Pierce, T. Barker)

**Reconstruction
de la Potsdamer Platz**
Berlin, Allemagne, 1992-1999
Client : DaimlerChrysler AG

Renzo Piano Building Workshop, architectes –
B. Plattner, *senior partner* responsable
en association avec Christoph Kohlbecker
(Gaggenau)

Concours, 1992

Design team : R. Baumgarten, A. Chaaya, P. Charles,
J. Moolhuijzen

Masterplan, 1993

Design team : R. Baumgarten, G. Bianchi, P. Charles,
J. Moolhuijzen

Projet final et réalisation, 1993-1999

Design team : J. Moolhuijzen, A. Chaaya,
R. Baumgarten, M. Van der Staay, P. Charles,
G. Bianchi, C. Brammen, G. Ducci,
M. Hartmann, O. Hempel, M. Howard, S. Ishida
(*senior partner*), M. Kramer, Ph. Von Matt,
W. Matthews, N. Mecattaf, D. Miccolis,
M. Busk-Petersen, M. Pimmel, J. Ruoff,
M. Veltcheva, E. Volz

Consultants : Boll & Partners/Ove Arup & Partners,
IBF Dr. Falkner GmbH/Weiske & Partners
(structure) ; IGH/Ove Arup & Partners,
Schmidt-Reuter & Partners (climatisation) ;
Müller & Partners (acoustique) ; Hundt & Partners
(transport) ; IBB Burrer, Ove Arup & Partners
(électricité) ; ITF Intertraffic (trafic) ;
Atelier Dreiseitl (paysage) ; Krüger & Möhrle
(plantations) ; P. L. Copat (intérieurs) ;
Drees & Sommer/Kohlbecker (direction
des travaux)

Le sensible

Musée de la Menil Collection
Houston (Texas), États-Unis, 1982-1986
Client : Menil Foundation

Piano & Fitzgerald, architectes

Design team : S. Ishida (*associate* responsable),
M. Carroll, F. Doria, M. Downs, C. Patel,
B. Plattner (*associate*), C. Susstrunk

Ingénieurs : Ove Arup & Partners (structure) ;
Hayne & Whaley Associates (fluides)

Rétrospective Calder
Palazzo a Vela, Turin (Italie), 1982
Client : Ville de Turin

Studio Piano/Building Workshop, architectes

Design team : O. Di Blasi, S. Ishida (*associate*)

Consultants : Ove Arup & Partners (installations) ;
Tensoteci (structure tendue) ; P. Castiglioni
(éclairage) ; P. L. Cerri (graphisme)

Espace musical pour l'opéra Prometeo
Venise et Milan, Italie, 1983-1984
Client : Ente Autonomo Teatro alla Scala

Renzo Piano Building Workshop, architectes

Design team : C. Abagliano, D. L. Hart, S. Ishida
(*associate* responsable), A. Traldi, M. Visconti

Consultants : M. Milan, S. Favero (structure) ;
L. Nono (musique) ; M. Cacciari (textes) ;
C. Abbado (direction d'orchestre)

Immeubles à usage d'habitation, rue de Meaux
Paris, France, 1987-1991
Client : RIVP (Régie immobilière
de la Ville de Paris), Les Mutuelles du Mans

Renzo Piano Building Workshop, architectes –
B. Plattner, *partner* responsable

Design team : F. Canal, C. Clarisse, T. Hartman,
U. Hautch, J. Lhose, R. J. Van Santen,
J. F. Schmit

Consultants : GEC Ingénierie (structure et fluides) ;
M. Desvigne, C. Dalnoky (paysage)

Centre culturel Jean-Marie Tjibaou
Nouméa, Nouvelle-Calédonie, 1991-1998
Client : Agence pour le développement
de la culture kanak

Renzo Piano Building Workshop, architectes –
P. Vincent, *senior partner* responsable

Concours, 1991

Design team : A. Chaaya (chef de projet)
avec F. Pagliani, J. Moolhuijzen, W. Vassal

Consultants : A. Bensa (ethnologue) ; Desvigne
& Dalnoky (paysage) ; Ove Arup & Partners
(structure et fluides) ; GEC Ingénierie
(économie) ; Peutz & Associés (acoustique) ;
Scène (scénographie)

Projet final et réalisation, 1992-1998

Design team : A. Chaaya, D. Rat, W. Vassal
(chefs de projet) avec A. El Jerari, A. Gallissian,
M. Henry, C. Jackman, P. Keyser, D. Mirallie,
G. Modolo, J. B. Mothes, F. Pagliani, M. Pimmel,
S. Purnama, A. H. Téménidès

Consultants : A. Bensa (ethnologue) ;
Ove Arup & Partners, Agibat MTI (structure) ;
Ove Arup & Partners, GEC Ingénierie (fluides
et économie) ; CSTB (ventilation naturelle) ;
Scène (scénographie) ; Peutz & Associés
(acoustique) ; Intégral R. Baur (signalétique)

Agence RPBW
Punta Nave, Vesima (Gênes), Italie, 1989-1991
Client : Renzo Piano Building Workshop

Renzo Piano Building Workshop, architectes

Design team : M. Cattaneo (chef de projet),
S. Ishida (*partner*), M. Lusetti, F. Marano,
M. Nouvion

Consultants : A. Bellini, L. Gattoronchieri
(études géotechniques) ; Ove Arup & Partners,
P. Costa (structure) ; M. Desvigne (paysage) ;
C. Di Bartolo (recherche bionique)

Musée de la Fondation Beyeler
Riehen (Bâle), Suisse, 1992-1997
Client : Beyeler Foundation

Renzo Piano Building Workshop, architectes –
B. Plattner, *senior partner* responsable
en collaboration avec Burckhardt + Partner AG
(Bâle)

Design team : L. Couton (chef de projet)
avec J. Berger, E. Belik, P. Hendier,
W. Matthews, R. Self, W. Vassal

Consultants : Ove Arup & Partners, C. Burger
+ Partner AG (structure) ; Bogenschütz AG
(plomberie) ; J. Forrer AG (climatisation) ;
Elektrizitäts AG (électricité) ; J. Wiede,
Schönholzer + Stauffer (paysage)

Projets en cours

Auditorium
Rome, Italie, 1994-
Client : Ville de Rome

Renzo Piano Building Workshop, architectes

Concours, 1994

Design team : K. Fraser (chef de projet), S. Ishida
(*senior partner*) avec C. Hussey, J. Fujita

Consultants : Ove Arup & Partners (structure
et fluides) ; Müller Bbm (acoustique)

Projet final et réalisation, 1994-

Design team : S. Scarabicchi, D. Hart, M. Varratta
(chefs de projet), S. Ishida (*senior partner*),
M. Carroll (*partner*) avec M. Alvisi, W. Boley,
M. Howard, S. Tagliacarne

Consultants : Studio Vitone & Associati (structure) ;
Manens Intertecnica (fluides) ; Müller Bbm
(acoustique) ; F. Zagari, E. Trabella (paysage) ;
P. L. Cerri (signalétique)

Siège du groupe éditorial Il Sole 24 ore
Milan, Italie, 1998-
Client : Il Sole 24 ore

Renzo Piano Building Workshop, architectes –
A. Chaaya, *partner* responsable

Design team : N. Mecattaf, D. Miccolis, D. Magliulo
avec J. Boon, G. Costa, R. Valverde
et C. Colson, P. Furnemont (maquettistes)

Consultants : Ove Arup & Partners
(structure et fluides) ; Austin Italia (économie) ;
Amitaf (sécurité) ; Peutz & Associés
(acoustique)

Musée Nasher de sculpture en plein air
Dallas, Texas, États-Unis, 1999-
Client : The Nasher Foundation

Renzo Piano Building Workshop, architectes –
S. Scarabicchi, *partner* responsable

Design team : S. Ishida, M. Carroll (*senior partners*),
E. Baglietto (*partner*) avec B. Bauer,
E. Trezzani et L. Chang, S. Giorgio-Marrano,
Y. Kashiwagi, G. Senofonte ; M. Riceputi,
S. Rossi (maquettistes)

Consultants : Ove Arup & Partners
(structure et fluides)

Entreprise générale : HCBeck

Grand magasin
Cologne, Allemagne, 1999-
Client : Peek & Cloppenburg

Renzo Piano Building Workshop, architectes –
B. Plattner, *senior partner* responsable

Design team : E. Volz avec J. Knaak, J. Ruoff,
A. Symietz et R. Baumgarten, A. Belvedere,
J. Paik, M. Prini ; C. Colson, P. Furnemont
(maquettistes)

Entreprise générale : Hochtief

**Développement des musées d'art
de l'université de Harvard**
Cambridge, Massachusetts, États-Unis, 1997-
Client : Harvard University Art Museums

Renzo Piano Building Workshop, architectes –
S. Scarabicchi, *partner* responsable

Étude préliminaire, 1997-

Design team : S. Ishida, M. Carroll (*senior partners*)
avec B. Bauer, L. Chang, C. Eisenberg,
A. Jonic et S. D'Atri (CAO), S. Rossi
(maquettiste)

Consultants : Ove Arup & Partners
(structure et fluides)

Musée Paul Klee
Berne, Suisse, 1999-
Client : Maurice E. and Martha Müller Foundation

Renzo Piano Building Workshop, architectes –
B. Plattner, *senior partner* responsable

Étude préliminaire, 1999

Design team : J. Moolhuijzen (*partner*)
avec O. Hempel, M. Busk-Petersen
et S. Drouin, J. Paik, M. Prini, F. de Saint-Jouan ;
P. Furnemont (maquettiste)

Consultants : Ove Arup & Partners (structure
et fluides) ; GEC Ingénierie (économie)

**Immeuble de la filiale japonaise de la Maison
Hermès**
Tokyo, Japon, 1998-
Client : Hermès Japan

Renzo Piano Building Workshop, architectes –
P. Vincent, *senior partner* responsable

Design team : L. Couton (chef de projet), G. Ducci,
P. Hendier, S. Ishida (*senior partner*),
F. La Rivière
avec la collaboration de Rena Dumas,
architecte d'intérieur (Paris)

Consultants : Ove Arup & Partners
(structure et fluides) ; Syllabus (économie) ;
Atelier 10 / N. Takata (support local)

Chronologie des principales réalisations

(l'année indiquée est celle de leur achèvement)

1965
Atelier de menuiserie, Gênes, Italie

1966
Structure mobile pour l'extraction du soufre,
Pomezia (Rome), Italie

Pavillon pour la XIVe Triennale, Milan, Italie

1969
Pavillon de l'industrie italienne à l'Exposition
universelle d'Osaka, Osaka, Japon

1972
Bateau de plaisance en ferrociment, Gênes,
Italie

1973
Bureaux B&B Italie, Novedrate (Côme), Italie

1974
Habitation à plan libre, Cusago (Milan), Italie,
avec Richard Rogers

1977
Centre national d'art et de culture
Georges Pompidou, Paris, France,
avec Richard Rogers

1978
Usine Kronenbourg, Sélestat (Strasbourg),
France, avec Peter Rice

Unesco, atelier de quartier, Otrante, Italie,
avec Peter Rice

1979
« Habitat », émission de télévision,
avec Peter Rice

1980
Logements et ateliers, Marne-la-Vallée (Paris),
France, avec Peter Rice

VSS, voiture expérimentale, Turin, Italie,
avec Peter Rice

Unité mobile de construction, Dakar, Sénégal,
avec Peter Rice

Projet de réhabilitation pour l'île de Burano,
Venise, Italie, avec Peter Rice

1981
Prototype d'habitation à utiliser
en cas d'urgence, Macolin, Suisse,
avec Peter Rice

Plan de restauration du vieux quartier
du Môle, et pôle de services, Gênes, Italie

1982
Quartier Rigo, Corciano (Pérouse), Italie,
avec Peter Rice

Rétrospective des œuvres d'Alexander Calder,
Turin, Italie

1983
Réorganisation et agrandissement
du Centre Georges Pompidou, Paris, France

1984
Réhabilitation de l'usine Schlumberger
Montrouge, Paris, France

Espace musical pour l'opéra Prometeo,
Venise et Milan, Italie

Bâtiment pour bureaux Olivetti, Naples, Italie

1985
Bureaux de Lowara, Montecchio Maggiore
(Vicence), Italie

1986
Musée de la Menil Collection, Houston,
États-Unis, avec Fitzgerald

Pavillon itinérant IBM

1987
Institut pour la recherche sur les métaux
légers, Novara, Italie

Synchrotron européen, Grenoble, France

1990
Stade San Nicola, Bari, Italie

Centre commercial de Bercy 2,
Charenton-le-Pont (Paris), France

Agrandissement de l'Ircam, Paris, France

1991
Stations de métro, Gênes, Italie

Immeuble de logements, rue de Meaux,
Paris, France

Établissement Thomson Optronic,
Saint-Quentin-en-Yvelines (Paris), France

Agence RPBW, Punta Nave (Gênes), Italie

1992
Célébrations en hommage à Christophe
Colomb, aquarium et salle des congrès,
Gênes, Italie

Siège du Credito industriale sardo,
Cagliari, Italie

Cité internationale, Lyon, France

1994
Réhabilitation de l'usine Lingotto,
salle des congrès, Turin, Italie

Aéroport international du Kansai, Osaka, Japon

1995
Pavillon Cy Twombly, Houston, États-Unis

Capitainerie du port de Gênes, Gênes, Italie

1997
Reconstruction de l'atelier Brancusi, Paris,
France

Musée de la Fondation Beyeler,
Riehen (Bâle), Suisse

Musée national de la science
et de la technologie, Amsterdam, Pays-Bas

Pont dans l'archipel d'Ushibuka,
Kumamoto, Japon

Immeuble de la société Debis,
Berlin, Allemagne

Soufflerie Ferrari, Maranello (Modène), Italie

1998
Centre culturel Jean-Marie-Tjibaou, Nouméa,
Nouvelle-Calédonie

Design Center de Mercedes-Benz,
Sindelfingen (Stuttgart), Allemagne

Siège de la Banca popolare di Lodi, Lodi, Italie

1999
Reconstruction du quartier de la Potsdamer
Platz, Berlin, Allemagne

Hôtel et casino, Cité internationale, Lyon

2000
Réaménagement du forum et des terrasses
du Centre Georges Pompidou, Paris, France

Projets en cours

Espace liturgique consacré au Padre Pio,
San Giovanni Rotondo (Foggia), Italie

Auditorium, Rome, Italie

Complexe de services, Nola (Naples), Italie

Tour de bureaux et immeuble d'habitation,
Sydney, Australie

Extension des musées d'art de l'université
Harvard, Cambridge, États-Unis

Siège de la filiale japonaise
de la Maison Hermès, Tokyo

Siège du groupe éditorial Il Sole 24 ore,
Milan, Italie

Grand magasin Peek und Cloppenburg,
Cologne

Musée Paul Klee, Berne, Suisse

Musée de sculpture en plein air,
collection Ray Nasher, Dallas, États-Unis

Extension de l'Art Institute,
Chicago, Illinois, États-Unis

Bibliographie sélective

Nous avons choisi ici de privilégier les articles et ouvrages relatifs aux projets traités dans la présente publication, tout en complétant l'information avec ceux parus depuis 1977. Pour l'exhaustivité, nous renvoyons donc le lecteur aux bibliographies détaillées figurant aussi bien dans *Carnet de travail* que dans les différents tomes de *Renzo Piano Building Workshop Complete Works*.

Ouvrages généraux et numéros spéciaux de revues

« Renzo Piano, Projets et réalisations 1975-7981 », *L'Architecture d'aujourd'hui*, n° 219, fév. 1982

DONIN G. P. *Renzo Piano, Piece by piece*, Casa del libro editrice, Rome, 1982

DINI M., PIANO R., *Projets et architectures 1964/1983*, Paris, Electa France, 1983

PIANO R., *Chantier, ouvert au public*, Paris, Arthaud, 1985

COUDERT R., CASTELLANO A., *Projets et architectures 1984/1986*, Paris, Electa Moniteur, 1986

MIOTTO L., *Renzo Piano*, catalogue d'exposition, Paris, Éditions du Centre Pompidou, 1987

« Renzo Piano », *A+U*, Monographie, Tokyo, mars 1989

GARBATO C., MASTROPIETRO M., MACCHI G., ROMANELLI M., *Renzo Piano Building Workshop, Exhibit/ Design*, Milan, Lybra Immagine, 1992

BUCHANAN P., *Renzo Piano Building Workshop Complete Works*, vol. 1, Londres, Phaidon Press, 1993 ; édition italienne, Turin, Allemandi, 1994 ; édition française, Paris, Flammarion, 1994 ; édition allemande, Stuttgart, Hatje Cantz, 1994

LAMPUGNANI V., *Renzo Piano 1987-1994*, Paris, Electa Moniteur, 1995

BUCHANAN P., *Renzo Piano Building Workshop Complete Works*, vol. 2, Londres, Phaidon Press, 1995 ; édition italienne, Turin, Allemandi, 1996 ; édition allemande, Stuttgart, Hatje Cantz, 1996

« Renzo Piano », *L'Architecture d'aujourd'hui*, n° 308, déc. 1996

BUCHANAN P., *Renzo Piano Building Workshop Complete Works*, vol. 3, Londres, Phaidon Press, 1997

PIANO R., *Carnet de Travail*, Paris, Éditions du Seuil, 1997

BORDAZ R., PIANO R., *Entretiens, Robert Bordaz, Renzo Piano*, Paris, éditions du Cercle d'art, 1997

Ouvrages et articles de périodiques par projet

Pavillon de l'industrie italienne, Expo '70, Osaka

« L'Italia a Osaka », *Domus*, n° 484, mars 1970

CASTELLANO Aldo, « Osaka », *Abitare*, n° 305, mars 1992, p. 229-234

« Padiglione dell'industria italiana all'Expo '70 di Osaka », *Casabella*, mars 1972

Société B&B, Novedrate (Côme), Italie

« Piano et Rogers », *L'Architecture d'aujourd'hui*, n° 170, nov.-déc. 1973

« Edificio per gli uffici B&B a Novedrate », *Domus* n° 530, janv. 1974, p. 31-36

« Structures nouvelles – industrialisation », *Techniques et Architecture*, n° 5, 1969, p. 96-100

Centre national d'art et de culture Georges Pompidou, Paris

« Centre culturel du plateau Beaubourg », *L'Architecture d'aujourd'hui*, n° 168, juil.-août 1973, p. 34-43

« Piano + Rogers », *L'Architecture d'aujourd'hui*, n° 170, nov.-déc. 1973, p. 46-58

PIANO R., ROGERS R., « Piano + Rogers », *Architectural Design*, n° 45, mai 1975, p. 75-311

« Piano + Rogers : Architectural Method », *A+U*, n° 66, juin 1976, p. 63-122

« Centre national d'art et de culture Georges Pompidou, Paris », *Domus*, numéro spécial, janv. 1977, p. 5-37

« Centre Georges-Pompidou », *AD Profiles*, n° 2, 1977

FUTAGAWA Y., « Centre Beaubourg : Piano + Rogers », *GA Global Architecture*, n° 44, 1977, p. 1-40

« Le défi de Beaubourg », *L'Architecture d'aujourd'hui*, n° 189, fév. 1977, p. 40-81

PIANO R., ROGERS R., *Du plateau Beaubourg au Centre Georges Pompidou*, Paris, Éditions du Centre Pompidou, 1987

Rétrospective Alexander Calder, Turin

BRANDLI M., « L'allestimento di Renzo Piano per la mostra di Calder », *Casabella*, n° XLVII-494, sept. 1983, p. 34-36

MARGANTINI M., « Instabil Sandy Calder », *Modo*, n° 64, nov. 1983, p. 53-57

PEDIO R., « Retrospettiva di Calder a Torino », *L'Architettura*, n° XXIX, déc. 1983, p. 888-894

FAZIO M., « A Torino Calder », *Spazio e Società*, mars 1984, p. 66-69

Storia di una mostra, Torino 1983, Milan, Fabbri editori, 1983

Musée de la Menil Collection, Houston

« The Menil Collection », *L'Architecture d'aujourd'hui*, n° 219, fév. 1982, p. 44-49

BOISSIÈRE O., « Il Museo De Menil a Houston », *L'Arca*, n° 2, déc. 1986, p. 28-35

DEBAILLEUX H.-F., « Piano à Houston », *Beaux-Arts Magazine*, n° 47, juin 1987, p. 68-73

« Sammlung Menil in Houston », *Baumeister*, déc. 1987, p. 36-41

« Menil Collection Museum in Houston, Texas », *Detail*, n° 3, mai-juin 1988, p. 285-290

Pavillon Itinérant IBM

« IBM exhibit pavilion, Paris Exposition », *Architecture and Urbanism*, n° 168, sept. 1984, p. 67-72

« L'Expo IBM », *GA document*, nov. 1984

PEDIO R., « Exhibit IBM, padiglione itinerante di tecnologia informatica », *L'Architettura*, nov. 1984, p. 818-824

Espace musical pour l'opéra Prometeo

NONO L., *Verso Prometeo*, Venise, La Biennale / Ricordi, 1984

« Riflessioni sul Prometeo », *Casabella*, n° 507, nov. 1984, p. 38-39

« Piano + Nono », *The Architectural Review*, n° 1054, déc. 1984, p. 53-57

PIANO R., ISHIDA S., « Music Space for the Opera Prometeo by L. Nono », *A+U*, n° 118, juin 1985, p. 67-74

« Il Prometeo », *Daidalos*, n° 17, sept. 1985, p. 84-87

Reconversion de l'usine Lingotto, Turin

PRUSICKI M., « Renzo Piano, progetto Lingotto a Torino », *Domus*, n° 675, sept. 1986, p. 29-37

DORIGATI R., « Un parco culturale per la città, il Lingotto », *L'Arca*, n° 78, janv. 1994, p. 48-53

« L'auditorium al Lingotto di Torino », *Casabella*, n° 614, juil.-août 1994, p. 52-59

DAVEY P., « Piano's Lingotto », *The Architectural Review*, n° 1105, mars 1989, p. 4-9

Requalification du vieux port, Gênes

RANZANI E., « La trasformazione delle città : Genova », *Domus*, n° 727, mai 1991, p. 44-71

BERTAMINI F., SALSALONE G., « La scoperta di Genova », *Costruire*, n° 108, mai 1992, p. 26-38

IRACE F., « Piano per Genova. La città sul mare », *Abitare*, n° 308, juin 1992, p. 133-136

CHAMPENOIS M., « Piano, rénovation du port de Gênes », *L'Architecture d'aujourd'hui*, n° 281, juin 1992, p. 78-85

FREIMAN Z., « Perspectives Genoa's historic port reclaim », *Progressive Architecture*, n° 8, août 1992, p. 78-85

MAILLINGER R., « Colombo 1992 in Genua », *Baumeister*, n° 8, août 1992, p. 40-45

« La città e il mare. L'area del porto vecchio », *Abitare*, n° 311 (suppl.), oct. 1992, p. 60-65

MINOLETTI C., « Genova Domani », *Quaderni*, n° 12, juil. 1992, p. 19-24

RIGHETTI P., « Gli ex-Magazzini del cotone », *Modulo*, n° 185, oct. 1992, p. 1024-1033

Stade San Nicola, Bari

CASTELLANO A., « Poesia e geometria per Bari »,
L'Arca, nov. 1987, p. 80-85

RANZANI E., « Renzo Piano, stadio di calcio
e atletica leggera, Bari »,
Domus, n° 716, mai 1990, p. 33-39

DEMERLE A., « Le stade de Bari »,
AMC Le Moniteur, n° 12, juin 1990, p. 32-39

« Le grand souffle : stade de Carbonara,
Bari, Italie », *Techniques et Architecture*,
n° 393, déc.-janv. 1990-91, p. 44-49

« Stadium in Bari », *Detail*, n° 6, déc.-janv. 1994

Immeuble à usage d'habitation, rue de Meaux, Paris

« Complesso residenziale a Parigi »,
Domus, n° 729, juil.-août 1991, p.28-39

POUSSE J.-F., « Côté jardin », *Techniques
et Architecture*, n° 397, août-sept. 1991,
p. 39-47

« Logements rue de Meaux, Paris XIXᵉ »,
AMC Le Moniteur, n° 27, janv. 1992, p. 84-85

ELLIS Ch., « Parisian Green », *The Architectural
Review*, n° 1141, mars 1992, p. 35-40

Aéroport international du Kansai, Osaka

PELISSIER A., « Kansai : la course
contre le temps », *Techniques et Architecture*,
n° 382, fév. 1989, p. 65-68

« Kansai International Airport », *Architectural
Design*, n° 3-4, mars-avr.1989, p. 52-60

GHIRARDO D., « Piano Quays – aeroporto
di Osaka », *The Architectural Review*, n° 1106,
avr. 1989, p. 84-88

« Concorso Kansai International Airport »,
The Japan Architect, n° 2, 1989, p. 191-197

LAMPUGNANI V. M., « Il concorso per l'areoporto
internazionale di Kansai », *Domus*, n° 705,
mai 1989, p. 34-39

DUMONT M.-J., « Renzo Piano, l'aéroport
de Kansai, à Osaka », *L'Architecture
d'aujourd'hui*, n° 276, sept. 1991, p. 45-50

CASTELLANO A., « Renzo Piano,
Aeroporto Kansai », *Abitare*, n° 305,
mars 1992, p. 229-234

BRANDOLINI S., « Il terminal passeggeri del Kansai
international airport nella baia di Osaka »,
Casabella, n° 601, mai 1993

TOURAINE O., « Aéroport international de Kansai »,
Le Moniteur, n° 41, mai 1993, p. 44-49

« Kansai international airport PTB », *JA*, n° 3-11,
automne 1993, p. 54-69

« Special feature : Kansai airport », *GA Japan*,
n° 9, juil.-août 1994, p. 24-80

CASTELLANO A., « Kansai international airport »,
L'Arca, n° 86, oct. 1994, p. 2-27

BUCHANAN P., « Kansai », *Architectural Review*,
n° 1173, nov. 1994, p. 30-81

OKABE N., « Appunti di volo per Kansai airport »,
Vetro Spazio, n° 36, mars 1995, p. 18-26

Agence RPBW, Punta Nave, Vesima (Gênes)

REGAZZONI E., « Unesco and Workshop »,
Abitare, n° 317, avril 1993, p. 156-169

BUCHANAN P., « Natural Workshop »,
The Architecture Review, n° 1183, sept. 1995,
p. 76-80

« Laboratory Unesco & Workshop »,
Space Design, n° 397, oct. 1997, p. 73-77

INGERSOLL R., « Renzo Piano Building Workshop
and Unesco Laboratory, Vesima »,
Korean Architects, n° 158, oct. 1997, p. 120-131

« Forschungslabor und architekturburo
in Genua », *Glasbau Atlas Edition Detail*,
1998, p. 290-297

Centre culturel Jean-Marie Tjibaou, Nouméa

« Centre culturel kanak à Nouméa »,
L'Architecture d'aujourd'hui, n° 277, oct. 1991,
p. 9-13

ROCCA A., « Nouméa Paris », *Lotus international*,
nov. 1994, n° 83, p. 42-55

« Nouméa Centre Jean-Marie-Tjibaou »,
Architecture intérieure-Créé, n° 272,
août-sept. 1996, p. 50-55

BENSA A., « Entre deux mondes », *L'Architecture
d'aujourd'hui*, n° 308, déc. 1996, p.44-57

IRACE F., « Centro Culturale Jean-Marie Tjibaou »,
Abitare, n° 373, mai 1998, p. 155-161

FINFLEY L.R., « Piano nobile », *Architecture*,
oct. 1988, p. 96-105, p. 152-156

CHASLIN F., « La cathédrale fragile », *Arquitectura
Viva*, n° 62, sept.-oct., 1998, p. 44-51

Siège de la Banca popolare di Lodi (Milan)

GIABARDO M., « Ragnatela Ecologica », *Finestra*,
n° 10, oct. 1998, p. 109-112

BRANDOLINI S., « Buildings Blocks », *World
Architecture*, n° 54, mars 1997, p. 66-71

INGERSOLL R., « Lodi Bank », *Korean Architects*,
n° 158, oct. 1997, p. 138-141

« La Banca di Renzo Piano », *Presenza tecnica*,
n° 4, juil.-août 1998, p. 19-32

ACCORSI F., « Grandeur et urbanité »,
L'Empreinte, n° 42, sept. 1998, p. 29-34

BAZAN GIORDANO M., « Il vecchio, il nuovo
e la memoria. La Banca Popolare di Lodi »,
L'Arca, n° 137, mai 1999, p. 40-47

Reconstruction d'un quartier de la Potsdamer Platz, Berlin

RUMPF P., « Progetti per l'area della Potsdamer
Platz, Berlino », *Domus*, n° 744, déc. 1992,
p. 44-55

GIORDANO P., « Potsdamer Platz », *Domus*,
mars 1995, p. 68-89 ; 74-75 ; 82-83

RUMPF Peter, « La città dei concorsi : Berlino
del dopo muro », *Rassegna*, n° 61, juin 1995,
p. 45-55

« Postdamer Platz », *L'Architecture d'aujourd'hui*,
n° 297, fév. 1995, p. 66-73

FROMONOT F., « Vertus du compromis »,
L'Architecture d'aujourd'hui, n° 308, déc. 1996,
p.58-81

DAVEY P., « Potsdamer Preview »,
The Architectural Review, n° 1211,
janvier 1998, p. 34-43

PIANO R., « Debis Building – Potsdamer Platz,
Reconstruction », *A+U*, n° 329,
fév. 1998, p. 104-125

CONFORTI C., « Ricostruzione della Potsdamer
Platz, Berlino », *Casabella*, n° 656, mai 1998,
p. 74-81

MORGANTI R., « Edificio per uffici a Berlino »,
L'Industria delle Costruzioni, n° 330, avr. 1999,
p. 6-29

ZOHLEN G., « La ricostruzione di Potsdamer Platz,
Berlino », *Domus*, n° 815, mai 1999, p. 20-35

PAOLETTI I., « Le tecniche esecutive per il terzo
Millennio », *Modulo*, n° 252, juin 1999,
p. 504-511

Musée de la Fondation Beyeler, Bâle

*Renzo Piano – Fondation Beyeler, une maison
de l'Art*, Bâle / Boston / Berlin, Birkäuser, 1998

« Museo Beyeler a Riehen, Basilea »,
Domus, n° 2, 1994, p. 30-33

FROMONOT F., « Un moment du paysage »,
L'Architecture d'aujourd'hui, n° 308, déc. 1996,
p. 36-43

JODIDIO Ph. « Beyeler – Luxe, calme et volupté »,
Connaissance des Arts, nov. 1997, p. 55-59

« Beyeler Foundation Museum », *A+U*, n° 329,
févr. 1998, p. 92-103

DAVOINE G., « Musée de la Fondation Beyeler »,
AMC Le Moniteur, n° 86, fév. 1988, p. 21-27

« Museum of Art in Basel », *Detail*, n° 3,
avr. 1998, p. 381-397

« Museo de la fundacion Beyeler », *El Croquis*,
n° 92, oct. 1998, p. 48-59

Espace liturgique consacré au Padre Pio, San Giovanni Rotondo (Foggia)

CASTELLANO A., « Fede e tecnologia »,
Ecclesia, n° 1, juin 1995, p. 48-57

INGERSOLL R., « Padre Pio Church, Foggia »,
Korean Architects, n° 158, oct. 1997, p. 142-149

« La Espiral de Piedra », *Arquitectura Viva*,
n° 58, janv.-fév. 1998, p. 53-59

ARDITI F., « Materia », *ARS*, n° 5, mai 1998,
p. 53-59

POUSSE J.-F., « Construire une émotion »,
Techniques et architecture, n° 445,
oct.-nov. 1999, p. 70-75

Complexe de services, Nola (Naples)

PAOLETTI P., « L'uomo del vulcano »,
Affari e Mercati, n° 2, juin-juil. 1996, p. 16-18

Tour de bureaux et logements, Sydney

« Piano Forte », *Architecture Australia*, n° 1,
janv.-fév. 1998, p. 42-47

CONFORTI C., « Torre per uffici e residenze,
Sydney », *Casabella*, n° 656, mai 1998, p. 82-83

DOKULIL H., « Renzo Piano », *Monument
Architecture & Design*, n° 30, juil.-août 1999,
p. 34-39

« Grattacieli », *Lotus*, n° 101, juin 1999, p. 40

Exposition

« Renzo Piano, un regard construit »
exposition présentée au Centre Pompidou
Galerie Sud
19 janvier - 27 mars 2000

Conception
Renzo Piano, avec Giorgio Bianchi
et Olivier Cinqualbre pour le Centre Pompidou

Production à Gênes

Réalisation et coordination
Renzo Piano Building Workshop
– Giorgio Bianchi, *partner responsable*,
Stefania Canta, assistés d'Orietta Ferrero –
avec la collaboration de Franco Origoni
et le concours de Simone Lampredi
et Maurizio Bruzzone, Chiara Casazza,
Daniele Grieco

Graphisme
Franco Origoni et Anna Steiner, Milan,
conception, avec la collaboration
de Giovanna Erba
Massimo Marelli, Côme, réalisation

Textes
Aymeric Lorente, assisté de
Isabelle Boudet, Randall Cherry
(traductions en anglais)

Numérisation et traitement des images
Simone Lampredi, Gênes, assisté de
Maurizio Bruzzone et Valentina Lodesani

Maquettes
Christophe Colson, Paris ;
Olivier Doizy, Le Pertuis ;
Yann Chaplain, Paris ;
OCALP, Gênes ;
DB Model, Gênes ;
Simon Hamnell, Londres
et l'équipe de l'atelier de maquettes
Renzo Piano Building Workshop, Gênes
(Dante Cavagna, Stefano Rossi,
Fausto Cappelini, Roman Aebi)

Programme multimédia
Centro Ricerche Multimediali, Milan

Vidéo
Laura Bolgeri, Milan, conception
Showbitz, Milan, montage et réalisation

Mise en lumière
Piero Castiglioni, Milan

Consultant structures
Nicholas Green & Anthony Hunt Associés,
Paris

Mobilier
Tecno SpA

Éclairage
iGuzzini Illuminazione

Photographes :
Arcaid, Gabriele Basilico,
Richard Bayer,
Gianni Berengo-Gardin,
Niggi Brauning, Richard Bryant,
Martin Charles, Enrico Cano,
Sergio Cigluti, David Crossley,
Michel Denancé, Tomas Dix,
Jean-Mathieu Domon,
Fregoso & Basalto,
Stefano Goldberg, John Gollings,
Yoshio Hata, Paul Hester,
Kanji Hiwatashi, Alistair Hunter,
Shunji Ishida, Yoshio Kinumaki,
Ilja Luciani, Marsilio Editore,
W. Mathews, Emanuela Minetti,
Shugyuri Moroshita,
Vincent Mosch, Newpaper,
Noriaki Okabe, Mauro Panci,
Alain Pantz, Aleks Perkovic,
Publifoto, Christian Richters,
C. Reves – M. Follo,
Hichey Robertson, Victor Sedy,
Shinkenchiku-sha,
Mauro Vallinotto,
William Vassal, Sylvia Volz,
Deidi von Schaewen

À des titres divers,
Ivan Corte, Giorgio Ducci,
Alberto Giordano,
Giovanna Giusto, Vittorio Grassi,
Dominique Rat, Emilia Rossato,
Boris Vapné, William Vassal
des agences Renzo Piano
Building Workshop de Gênes
et de Paris nous ont aimablement
apporté leur concours.

Présentation au Centre Georges Pompidou

Commissaire
Olivier Cinqualbre
assisté de Marthe Ridart

Direction de la production
Sophie Aurand, directeur
Martine Silie, chef du service des manifestations
assistée de Valérie Millot
Marianne Noël, chef du service administratif et financier
assistée de Rose-Marie Ozcelik

Régie des œuvres
Annie Boucher, chef de service
Viviane Faret, régisseur

Architecture et réalisations muséographiques
Katia Lafitte, chef de service
Michel Antonpietri, architecte d'opération
assisté de Élise Thullier
Colette Oger, chargée de production

Ateliers et moyens techniques
Gérard Herbaux, chef de service
Pierre Paucton, régisseur
Philippe Fourier, éclairagiste
assistés de Thierry Kouache, Fabien Gruau

Service audiovisuel
Harouth Bezdjian, chef de service
Vahid Hamidi, installation et maintenance

Communication
Jean-Pierre Biron, directeur
Edith Bonnenfant, directeur adjoint
Laurent Claquin, Marie-Jo Poisson Nguyen,
adjoints au directeur
Carol Rio, responsable du pôle presse
Emmanuelle Toubiana, attachée de presse

Catalogue

Directeur d'ouvrage
Olivier Cinqualbre

Conception graphique et mise en page
**c-album : Jean-Baptiste Taisne,
Tiphaine Massari**

Chargée d'édition
Marie-Claire Llopès

Fabrication
Patrice Henry

Recherches documentaires
Concetta Collura

Photographes
Michel Denancé, Jean-Claude Planchet

Direction des Éditions

Directeur
Martin Bethenod

Directeur adjoint
Philippe Bidaine

Responsable du service éditorial
Françoise Marquet

Responsable commercial
Benoît Collier

Gestion des droits
Claudine Guillon

Administration des éditions
Nicole Parmentier

L'agence RPBW, rue des Archives à Paris,
l'atelier de maquettes, novembre 1999

Achevé d'imprimer sur les presses
de l'imprimerie Le Govic, Saint-Herblain,
le 22 décembre 1999.